우리의
첫 미술사
수업

우리의 첫 미술사 수업

평등한 세상으로
나아가기 위한 관점을
배우다

강은주 지음

이봄

책을 출간하며

국내외에서 여러 훌륭한 학자들이 페미니즘 미술사를 연구해오고 있지만, 전반적인 학문 풍토를 살펴보면 여전히 미흡합니다. 페미니즘 미술사에 대한 관심을 조금이라도 넓혔으면 하는 바람으로 단행본을 출간하게 되었습니다. 제가 지난 10년 동안 이화여자대학교 교양 과목인 '여성과 예술'에서 강의한 것을 풀어서 쓴 글이기 때문에 일반적인 미술사 교양서와는 다릅니다. 강의에서 사용하는 입말 표현을 가급적 그대로 살려 이해를 돕고자 했습니다.

이 책에 담은 저의 독창적인 해석이나 견해는 일부에 불과합니다. 1970년대 이후 페미니즘의 관점에서 미술사를 연구해온 린다 노클린, 캐럴 던컨, 휘트니 채드윅을 비롯한 뛰어난 페미니스트 미술사학자들의 주장과 견해에 빚지고 있습니다. 하지만 책의 내용에 오류가 있거나 해석이 잘못되었다면 그것은 전적으로 저의 책임입니다. 고대미술부터 현대미술까지 매우 방대한 시기의 미술을 다루고 있기에 설명이 미흡한 부분이 있습니다. 지금까지 일반적으로 기술되어온 미술사의 양식적이고 주제적인 해석은 최소화하고 페미니즘의 관점에서 보완해야 할 내용을 위주로 서술했습니다.

'여성과 예술' 수업은 수많은 학생들의 사랑을 받으며, 인생 강의라는 과분한 평을 얻어왔습니다. 다른 한편으로 강의 내용이 많기로 악명이 높아 시험 기간에는 학생들의 볼멘소리가 이어지기도 했습니다. 강의를 책으로 옮기는 과정에서 방대한 내용을 적정한 분량으로 정리하며 생략하고 줄인 부분이 적지 않습니다. 그래도 내용이

많아 출판사와 협의하여 결국 두 권의 책으로 나누어 편집을 하였습니다. 1권에서는 페미니즘 미술사의 주요 논점을 젠더 이데올로기와 연관하여 설명하고, 이를 고대부터 19세기까지의 미술 흐름에 적용하여 소개했습니다. 2권에서는 20세기 이후 현대미술과 한국 현대미술 화단에 페미니즘 논의를 적용하여 보다 동시대적 관점에서 미술과 성의 문제를 고찰합니다. 한 권에 모든 내용을 일관성 있게 담고 싶었으나, 독자들이 보다 쉽게 접근하길 바라고 더욱 널리 읽히기를 바라며 두 권으로 나누었습니다. 부디 의도가 잘 구현되어 이 책이 페미니즘 관점의 미술사에 대한 대중의 관심을 넓히는 데 도움이 되었으면 합니다.

아울러 이 책은 페미니즘 방법론의 미술사 연구에 매진해온 저의 은사님인 오진경 교수님을 비롯한 선후배들의 오랜 노력의 결실이기도 합니다. '여성과 예술' 강의를 처음 이화여자대학교에 개설하시고 지은이에게 전수하신 오진경 교수님께 특별한 감사를 드립니다. 이 책을 발간하는 이봄 출판사의 고미영 대표는 지은이의 미술사학과 석사과정 동기로 2017년부터 꾸준히 출판을 독려하며 아낌없는 도움을 주었습니다. 그녀의 끈기와 추진력이 아니었다면 이 책은 세상의 빛을 보지 못했을 것입니다. 마지막으로 강의의 녹취 작업을 맡아준 김가영 조교, 신혜리 조교와 지난 10년 동안 수업을 함께하며 애정과 응원을 보내준 이화여자대학교 학생들에게 깊은 감사의 마음을 전합니다.

2022년 10월
강은주

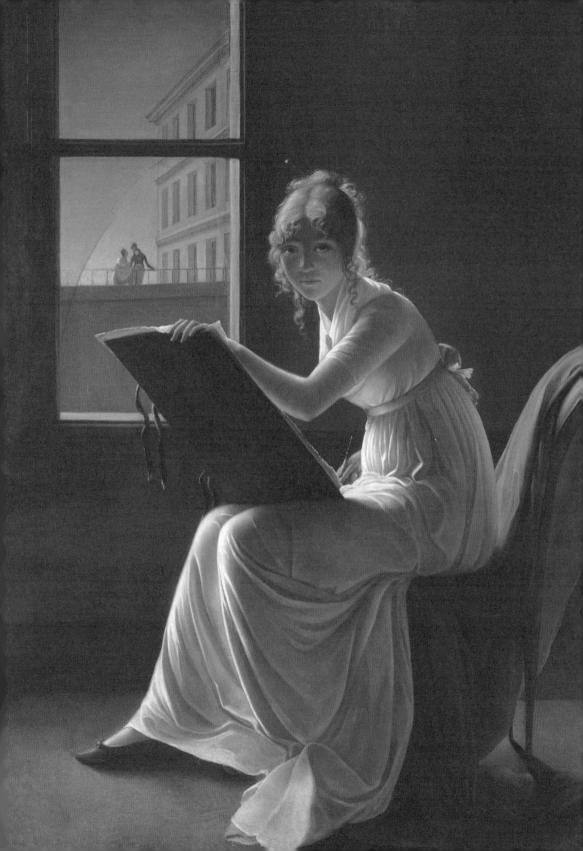

차례

우리의 첫 미술사 수업을 시작하며

왜 페미니즘 미술사인가

본격적인 수업에 앞서 '왜 미술의 역사를 페미니즘 관점에서 살펴보아야 하는가'를 먼저 생각해보면 좋겠습니다. 페미니즘 미술사는 '미술과 성'에 관한 논의에서 출발합니다. '성性'이라는 단어는 여러 의미로 사용되는데요. 생물학적인 구별을 나타내는 성sex, 역사적·사회적·문화적으로 구성된 성별인 젠더gender, 여성과 남성의 구별이 있다는 사실에 기초하여 다양하게 드러나는 성적인 것, 즉 섹슈얼리티sexuality를 모두 포함합니다. 이중에서 우리는 섹슈얼리티에 대한 주제로 이야기를 시작해보겠습니다. 섹슈얼리티는 가장 오랫동안, 가장 많은 미술가들이 다루어온 주제 중 하나입니다. 미술에서 섹슈얼리티를 지속적으로 다룬 이유는 무엇일까요? 일차적으로 성이라는 주제 자체가 인간의 존재를 증명하기에 가장 적합한 수단으로 여겨졌기 때문입니다. 더 나아가 모든 사회적·문화적 행위의 본질과 연결된 주제이기 때문에 많은 미술 작품에 이런 성격이 반영되어왔습니다.

지금까지 학자들은 미술가들이 섹슈얼리티를 주제로 삼는 이유를 다음의 두 가지로 설명해왔습니다. 하나는 우리가 살아 있음을 증명하고 생의 영속성을 추구하는 인간의 근원적 욕망의 표현으로 섹슈얼리티를 묘사했다는 것이고요. 다른 하나는 전통적이고 도덕적인 관념을 공격하기 위한 사회적·문화적 혁명의 수단으로 섹슈얼리티를 들고 나왔다고 보는 것입니다. 다시 말해서, 미술의 역사에서 섹슈얼리티는 생의 근원적 욕망을 표현하기 위한 수단으로 활용

되기도 하고, 전통을 벗어던지고 새로운 질서를 구현하기 위한 급진적 혁명의 수단으로 이용되기도 했습니다.

우리가 질문을 던져야 하는 것이 바로 이 대목입니다. 이른바 미술의 역사에서 섹슈얼리티를 위의 두 가지 맥락에서 볼 경우, '생의 근원적 욕망의 주체는 누구이고, 혁명은 궁극적으로 누구를 위한 것인가', 이러한 질문을 했을 때 우리는 자연스럽게 미술사에서 논의하는 섹슈얼리티의 주체가 대부분 남성이었다는 사실을 발견하게 됩니다.

남성 미술가들이 그리는 섹슈얼리티의 주체는 대부분 남성일 수밖에 없습니다. 그래서 누드를 그리더라도 남성의 눈에 비친 여성의 몸을 주로 그려왔지요. 그렇다면 왜 지금까지 미술사에서 논의해온 섹슈얼리티의 주체는 대부분 남성이었을까? 여성의 눈으로 바라보는 섹슈얼리티를 그리지 않은 이유는 무엇인가? 바로 이러한 질문의 답을 찾아나가는 것이 이 수업의 중요한 목표가 될 것입니다.

이러한 목표를 설정해두고 이 수업은 크게 두 가지 흐름으로 진행될 것입니다.

첫번째는 미술의 역사에서 여성 미술가가 어떠한 위치를 차지해왔는지를 살펴보는 것입니다. 미술가로서 여성의 존재와 그들의 기여도를 역사적으로 밝히고, 왜 여성 미술가들이 주류 미술사에 기록되지 않았는지 이유를 밝혀보고자 합니다.

두번째는 미술에서 여성 이미지가 어떻게 재현되었는지 살펴보는 일입니다. 미술 작품에 대한 기존 분석을 벗어나 성별에 따른 상투적인 역할 배분과 지배와 피지배 관계의 설정, 시선의 문제 등을 본격적으로 논의할 것입니다. 이를 통해 미술계라는 제도적 틀 속에 존재하는 성과 권력의 문제를 시대사적으로, 주제적으로 살펴보고자 합니다.

페미니즘 관점의 미술사 연구가 시작된 지도 반세기가 흘렀

습니다. 1970년대 미국과 영국에서 시작된 페미니즘 미술사 연구는 이후 전 세계 페미니스트 학자들의 관심을 불러일으키며 발전해왔습니다. 우리나라에서도 1980년대 민중미술의 흐름 속에서, 소외된 여성들의 권리에 주목한 미술가들과 미술사가들이 페미니스트 미술의 창작과 연구를 주도해왔습니다. 그러나 여전히 많은 사람들이 미술을 페미니즘과 연결해서 생각하는 것을 낯설어하는 듯합니다. 다양한 매체가 발달하고 문화 향유의 욕구가 늘면서 미술사에 대한 대중의 관심이 크게 증가했지만, 젠더 논의와 미술사를 연결하는 일은 여전히 학문의 영역에 머물러 있습니다.

이 수업을 통해 페미니즘 미술사에 대한 공감대가 넓어졌으면 합니다. 여성주의 관점으로 미술에 내재한 성의 문제를 논의하는 과정을 통해 우리는 새로운 사실에 눈뜨고 보다 균형 잡힌 시각으로 미술사를 바라볼 수 있게 될 것입니다.

왜 위대한
여성 미술가는
존재하지 않았는가

첫번째 수업을
시작하며

여러분은 지금까지 수많은 미술 작품과 만나왔습니다. 그동안 미술 작품을 보면서 좋아하게 된 미술가, 기억에 남는 미술가가 있다면 누구인가요? 저는 매 학기 수업을 시작하며 학생들에게 이 질문을 던지곤 합니다. 200명이 넘는 학생들의 답을 모두 들을 수 없어 보통 서너 명에게 물어보는데요, 최근 수업에서 돌아온 대답은 뒤샹과 피카소, 그리고 몬드리안이었습니다.

이 세 미술가에게는 공통점이 있습니다. 네, 현대미술 화가입니다. 또 다른 공통점은 무엇일까요? 바로 모두 남성 미술가라는 것입니다. 다른 학생들에게 물어도 대부분 남성 미술가를 지목합니다.

다시 질문해보겠습니다. 왜 우리는 여성 미술가를 선택하지 않았을까요? 인류의 반이 여자인데요. 미술의 세계에도 남성들에 비해 수가 적을지는 몰라도 여성 미술가들이 분명히 존재했을 텐데, 왜 우리는 여성 미술가들을 바로 떠올리지 못했을까요? 더 나아가 왜 여성 미술가들에 대해서는 남성 미술가들만큼 자주 이야기하지 않을까요?

위대한 미술사학자들이
언급하지 않은 이야기

바로 이러한 문제를 처음으로 제기한 사람이 있습니다. 바로 미국의 미술사학자 린다 노클린Linda Nochlin, 1931-2017입니다.

1971년 1월, 노클린은 《아트뉴스》라는 잡지에 〈왜 위대한 여성 미술가는 존재하지 않았는가?Why Have There Been No Great Women Artists?〉라는 에세이를 발표했습니다. 노클린은 지금까지 서술된 미술의 역사에서 여성 미술가들이 거의 언급되지 않았다는 사실에 주목했습니다.

미술사학자 린다 노클린

1970년대는 서양 미술계에서 여성주의 논의가 본격화된 시기입니다. 1969년 뉴욕에서 결성된 '혁명적 여성 미술가 모임Women Artists in Revolution'과 같은 조직을 중심으로 여성을 차별하는 미술계의 제도적 관행을 비판하며 가부장적 체제를 벗어나려는 노력이 시작됩니다. 이런 흐름의 출발점에서 노클린은 왜 위대한 여성 미술가가 존재하지 않았는지를 질문한 것입니다.

오늘날 가장 많이 읽히는 미술사 책들을 한번 살펴보지요. 많은 이들이 찾는 미술사 책 중 하나가 영국의 미술사가인 에른스트 곰브리치Ernst Hans Gombrich, 1909-2001가 쓴 《서양미술사》입니다. 곰브리치는 선사시대 미술부터 현대미술까지 방대한 분량의 미술사를 교양을 얻고자 하는 사람이라면 누구나 쉽게 읽을 수 있도록 썼고, 이 책은 오늘날 전 세계적으로 가장 많이 읽히는 미술사 책이 되었습니다. 또 다른 책으로는 미국의 미술사학자 잰슨H.W. Janson, 1913-1982이 쓴 《미술의 역사The History of Art》를 들 수 있

좌 에른스트 곰브리치
우 《서양미술사》 초판본
표지, 파이돈 출판사

습니다. 서양미술사를 양식사에 입각해 서술했으며, 곰브리치의 책과 함께 가장 널리 알려진 미술사 책입니다. 곰브리치의 책은 1950년에, 잰슨의 책은 1962년에 쓰였습니다.

　　그런데 문제는 이 책들이 무려 600쪽이 넘는 방대한 분량(한국어판)에 긴 역사를 다루고 있음에도 단 한 명의 여성 미술가도 언급하지 않았다는 사실입니다. 물론 오늘날 우리가 읽고 있는 개정판에는 여성 미술가들이 일부 서술되어 있습니다. 곰브리치 책의 마지막 개정판이 출간된 해가 1990년인데, 이미 페미니즘 미술사가 20년 넘게 연구되던 때입니다. 이미 미술사학계도 여성 미술가들을 중요하게 언급하고 있었고, 곰브리치 역시 이 흐름을 반영할 수밖에 없었을 것입니다. 그러나 두 책의 초판본에는 여성 미술가가 단 한 명도 등장하지 않는다는 사실에 주목해야 합니다.

　　이것은 비단 곰브리치와 잰슨만의 문제가 아닙니다. 미술사가 학문적으로 정착한 18세기 이후, 학계에서 가장 많이 읽힌 책이 미술사학자 하인리히 뵐플린Heinrich Wölfflin이나 에르빈 파노프스키Erwin Panofsky의 책일 텐데요, 이 두 학자 역시 주요 저서에서 여성 미술가를 다루지 않았습니다.

　　상황이 이러하니 우리는 자연스럽게 "그렇게 위대한 학자들이 여성 미술가들을 언급하지 않은 데는 어떤 합리적인 이유가 있는 것은 아닐까? 정말 위대한 여성 미술가들이 없었던 것은 아닐까?" 하는 의문을 품게 됩니다.

남자들만의 계보학

이들은 왜 여성 미술가를 언급하지 않았을까요. 정말로 여성 미술가들이 존재하지 않았던 게 아닐까요. 그렇지 않습니다. 그동안 미술사가 "위대하다"고 정의해놓은 소수의 미술가들을 중심에 놓고 그들의 계보를 밝히는 데 초점을 두고 쓰였기 때문입니다. 소수의 미술가들에 누가 속할까요. 바로 주류 백인 남성 미술가입니다. 이들이 중심이 된 계보적 서술에서는 여성과 비주류 남성 미술가, 유색인 미술가와 같은 소수 그룹에 속하는 미술가들은 자연스럽게 배제됩니다.

수많은 미술사 책이 "카라바조의 작법은 미켈란젤로에게서 왔다"고 설명합니다. 미켈란젤로는 중세에 사라졌던, 자연을 사실적으로 그려내는 방식을 다시 살려낸 화가입니다. 인간을 그릴 때는 골격과 피부를 마치 살아 있는 것처럼 생생히 묘사했지요. 그래서 고대 그리스와 로마의 사실주의 양식을 되살린 화가로 언급합니다. 이런 미켈란젤로를 통해 카라바조의 작법이 탄생했다고 합니다.

카라바조의 특징은 생생한 화면 연출입니다. 성서나 문학의 내용을 다루더라도 동시대 인물들을 등장시켜 눈앞에서 펼쳐지는 연극 장면처럼 생생히 그려내지요. 이러한 점이 바로 미켈란젤로의 영향을 받았다고 하는 것입니다. 그리고 "카라바조의 작법을 렘브란트가 계승한다"라고 말합니다. 카라바조가 보여주었던 명암법, 아주 강렬한 빛과 어둠의 대비를 통해 극적인 효과를 빚어내는 방식이 렘브란트에게 전승되었다고 이야기합니다. 소위 '기억해야 할 천재 화가'들을 놓고 이들의 영향 관계를 규명하는 방식으로 미술사를 서술해온 것입니다.

현대미술도 마찬가지입니다. 흔히 "피카소의 입체주의는 대상의 형태에 독창적으로 접근한 세잔의 영향을 받았다"라고 이야기합니다. 그리고 세잔이 대상의 형태를 주관적으로 관찰하고 그려낼 수 있었던 것은 모네의 영향으로 설명합니다. 눈으로 포착한 대로 주관적으로 그리는 모네가 있었기에 후기인상주의자인 세잔이 등장했고, 세잔의 자유로운 형태 탐구가 피카소에게 연결되고, 피카소의 조형 기법이 훗날 추상표현주의를 대표하는 폴록에게 계승되었다고 서술하는 식입니다.

이러한 계보적 서술 방식의 문제점은 주류에 포함되지 않는 미술가들을 거의 설명하지 않는다는 것입니다. 위대하다고 평가받은 소수의 남성 미술가들만 부각할 뿐, 같은 시대에 함께 활동했던 여성 미술가들은 언급하지 않았습니다. 모네와 함께 인상주의 여성 화가인 베르트 모리조를 기록할 수 있었음에도, 피카소를 이어서 입체주의 미학을 발전시킨 여성 화가 소니아 들로네Sonia Delaunay를 언급할 수 있었음에도 그녀들의 존재를 간과했고, 이로 인하여 우리는 자연스럽게 미술사 속에서 여성 미술가들이 존재하지 않는다고 생각하게 된 것입니다.

여성 미술가들이
존재했다는 증언들

그러나 노클린을 비롯한 페미니스트 미술사
가들이 이 문제를 연구하면서 새로운 사실을 발
견합니다. 본격적인 미술사 서적이 저술되는 18
세기 이전의 자료를 찾기 시작합니다. 거슬러 올
라가 16세기 르네상스 시대의 대표적인 저술가인
조르조 바사리Giorgio Vasari, 1511-1574가 쓴 《르네상스
예술가 열전》을 주목합니다. 바사리는 미술사가

좌 조르조 바사리, 〈자화상〉
우 《르네상스 예술가 열전》

보다는 인문학자이자 화가로서 자신과 같은 시대를 살아가는 예술
가들을 소개하기 위해 책을 쓴 것입니다. 이 책에서 바사리는 르네
상스 시대의 유명한 화가, 조각가, 건축가 200여 명을 언급합니다.
중요하다 생각하는 미술가는 자세히 다루고, 그렇지 않은 미술가는
짧게 언급하고 지나가기는 하지만, 이 책에 프로페르치아 데 로시
Properzia de' Rossi와 같은 여성 미술가가 포함되어 있다는 사실
이 중요합니다.

바사리 역시 남성 미술가들을 중요하게 다뤘습니
다. 여성 미술가에 대해서는 아마추어적이고 예술을 통해
교양을 드러내고자 하는 이들로 소개하는 수준입니다. 그
러나 여성 미술가의 존재를 밝히고 있다는 점에서 후대의 학자들
보다 열린 사고를 지녔다고 볼 수 있습니다.

더 거슬러 올라가 중세 말기인 14세기 이탈리아의 문학가인

조반니 보카치오,
《유명한 여자들》
티마레테 삽화

조반니 보카치오는 《유명한 여자들》에서 티마레테Timarete라는 고대
그리스의 여성 미술가를 이야기합니다. 보카치오는 티마레테가 거
울을 보며 자화상을 그리고 있는 그림을 삽화로 넣었습니다.

티마레테의 이름은 고대 그리스의 연대기를 편찬한 로마인 플리니우스가 쓴 《자연사》에도 등장합니다. 플리니우스는 이 책에서 최소한 여섯 명의 여성 미술가를 언급하고 있습니다. 플리니우스의 언급이 길고 자세하지는 않지만 여기에서 그녀들의 이름을 한 번씩 불러보는 것도 의미는 있을 것입니다. 자신의 작품을 팔아 남성들보다 많은 돈을 벌었다는 키지쿠스의 이아이아Iaia of Cyzicus, 예술가를 양성하는 교사이기도 했던 올림피아스Olympias, 남성 화가인 미콘의 딸이자 화가였던 티마레테, 그리고 이레네Irene, 칼립소Calypso, 아리스타레테Aristarete라는 여성 화가들이 등장합니다.

이처럼 오히려 미술사가들이 아닌 인문학자와 문학가들이 여성 미술가들의 존재를 언급하고 있는 것이지요.

왜 여성들은
'위대한' 미술가로
여겨지지 않았는가

두번째 수업을
시작하며

우리는 첫번째 수업에서 여성 미술가들이 분명 존재했다는 것을 알게 되었습니다. 그들이 왜 역사책에서 지워졌는지도 알게 되었죠. 오늘은 첫 수업 시간에 던졌던 질문 중에서 어느 한 표현에 집중해보려 합니다. '왜 위대한 여성 미술가는 존재하지 않았는가'라는 질문에 나오는 '위대한great'이라는 표현입니다. 즉 '왜 여성 미술가는 존재하지 않았는가'가 아니라 '왜 위대한 여성 미술가는 존재하지 않았는가'가 문제라는 것입니다.

사회적 편견과 평가

'위대함'이란 무엇일까요? 아니 그보다 우리는 위대함을 평가하는 기준이 무엇인가를 반문하며 이 질문을 이렇게 바꾸어야 합니다. "왜 여성은 위대한 미술가로 여겨지지 않았는가?" 여성 미술가들이 존재했으되 기록되지 않은 까닭은 미술사가들이 그녀들을 위대한 미술가로 평가하지 않았기 때문입니다. 그래서 우리는 자연스럽게 과거의 역사가들이나 미술가들의 평가 기준에 대해 질문하게 됩니다.

과거 남성 중심 사회에서는 여성들을 천성적으로 예술에 재능이 없는 존재로 치부했습니다. 출산과 육아에 창조력을 소모한 나머지 바느질과 꽃꽂이 정도의 가사일이나 할 수 있을 뿐 역사에 남을 위대한 예술품은 만들 수 없다고 여겼습니다. 지식인들조차 이러한 성차별적인 편견에서 벗어나지 못했습니다.

기원전 6세기의 수학자이자 사상가인 피타고라스는 이렇게 말했습니다. "질서, 빛, 남자를 창조한 선한 원리와 혼돈, 어둠, 여자를 창조한 악한 원리가 있다." 남녀를 이분법적으로 구분하며, 여성을 남성보다 열등한 존재로 생각한 것입니다. 16세기의 종교개혁자인 마르틴 루터 역시 "여자아기가 남자아기보다 빨리 말문이 트이고 걷는 것은 마치 잡초가 이로운 작물들보다 빨리 자라는 것과 같은 이치"라며 여아가 남아보다 빨리 성장하는 현상을 부정적으로 해석했습니다.

이뿐만이 아닙니다. 19세기 개혁 성향의 철학자로 알려진 아르투어 쇼펜하우어마저 "여자들을 아름다운 존재라 부르는 대신 미적이지 못한 성별이라 불러야 한다. 여자들은 음악과 시, 미술에 있어서 진정한 감각과 감수성을 갖지 못했기 때문이다"라며 여성의

예술 창작 능력을 깎아내렸습니다. 그의 주장에 따르면 여자들은 기본적으로 예술을 할 만한 사람들이 아닌 것이지요. 미적 감수성을 타고나지 못해 아름다움 자체를 알지 못하기 때문에 여성들에게 진정한 예술을 기대해서는 안 된다고 폄하한 것입니다. 이처럼 사회에 뿌리 깊게 자리 잡은 편견 때문에 여성들을 정당하게 평가하지 못한 것이죠. 이런 사회에서 여성들이 아무리 뛰어난 작품을 보여준다고 해도 객관적인 평가, 좋은 평가를 받기는 어려웠을 것입니다. 역사 속에 자리 잡아온 성 편견으로 인해 여성들에게 '위대하다'는 평가를 할 수 없었던 것입니다.

페미니스트 미술가들,
위대성을 논하다

노클린을 비롯한 페미니스트 미술사가들은 여성 미술가가 부재한 이유를 미술 속의 '위대성greatness'에 대한 해석의 차이에서 찾았습니다. 과거 미술사가들은 위대성을 미술가 개인의 천재적 능력에서 비롯된 것으로 보았습니다. 미술 작품의 위대함을 칭송할 때 천재적인 미술가의 놀라운 에피소드를 신화처럼 곁들이곤 했습니다.

예를 들어 미켈란젤로의 경우 어떠한 조력도 없이 홀로 3년이라는 긴 시간 동안 시스티나 예배당의 천장화를 완성했다는 사실을 강조했고, 이 과정에서 일어난 교황 율리우스 2세와의 갈등은 천재적인 화가의 고집스러움과 개성의 발현으로 미화했습니다. 또한 피카소 스스로 "12세에 라파엘로처럼 그릴 수 있었다"고 말한 사실을 부각하며, 그의 천재성이 일찍이 드러났음을 강조했습니다.

그러나 페미니스트 미술사가들은 '위대한 예술가의 기준'이 예술가 개인의 능력, 즉 천재성이 아닌 미술 제도를 포함한 '사회적 가치'에 따라 설정되었다고 말합니다. 미술 제도는 미술학교, 미술 시장, 미술관 등을 말하는데요, 과거에는 이 사회적 가치가 여성을 배제한 백인 남성 중심으로 만들어졌기에 여성이나 유색인은 위대하다고 평가받기 어려웠다는 것입니다.

미술 제도에 속한 구성원들이 누구에게 기회를 부여하느냐에 따라 위대성이 판가름되었다고 페미니스트 미술사가들은 주장합니다. 누가 좋은 미술학교를 졸업했고, 또 누가 미술 시장에서 작품을 많이 거래하며, 유명 미술관에서 전시했는가로 미술가의 위대성을 평가했다는 것입니다. 따라서 위대성을 판별하기 위해서는 누가 이

제도에 접근할 수 있었는지를 살펴보는 것이 중요합니다. 과거 미술의 역사에서 여성들은 미술 제도에 쉽게 접근할 수 없었기에 위대성이라는 수식어를 얻지 못한 것입니다.

위대성과 관련해서 1970년대에 페미니스트 미술사가들이 주장한 또 하나의 논점이 있습니다. 위대성을 주로 남성의 특성으로 여기는, 육체노동과 정신노동의 신비로움에서 찾아온 관행은 바람직하지 않으며, 여성적인 장식성과 수공예의 부드러움에서도 위대성을 발견할 수 있다는 것입니다. 예를 들어 미켈란젤로의 천장화와 같은 대작을 더 높이 평가해왔다는 것이지요. 그만큼 정신노동과 육체노동이 동시에 투여되는 작품을 기념비적이며 위대하다고 평가했는데, 문제는 과거 여성 미술가들에게는 그러한 작업을 할 기회조차 없었다는 것입니다. 여성 미술가들은 주로 아버지의 공방에 소속되어 보조적인 역할을 하거나, 초상화가로 활동하면서 작고 사변적인 그림을 많이 그렸습니다. 작품의 외형적 특질만 보고 위대성을 판단한다면, 대작을 그릴 기회를 가질 수 없었던 여성 미술가는 처음부터 불리한 조건에 놓이고 맙니다.

페미니스트 미술사가들은 르네상스 이후 장식미술과 수공예가 위대성의 기준에서 배제되어왔다며, 이러한 여성적인 영역도 위대성의 기준에 포함해야 한다고 주장했습니다. 그러나 이 같은 주장에도 문제는 있습니다. 남녀의 특성을 이분법적으로 보는 데 동의하고 있기 때문입니다. 남성은 육체적 또는 정신적 노동을 전담하고, 여성은 부드러운 특성을 띠며 장식적이고 수공예적인 작업이 어울린다는 규정 자체가 남성성과 여성성을 구분하고 있습니다.

이처럼 남녀의 특성을 구분해서 보는 입장을 분리주의separatism라고 합니다. 1970년대 페미니스트 미술가들은 여성들이 겪어온 불평등을 개선하고자 과거에 저평가했던 여성적 재료와 기법의 의미를 강조하다 보니 분리주의로 기우는 결과를 낳았습니다. 그러나 이

후 1980년대 페미니스트 미술가들은 분리주의적 시각이 남녀의 특성을 둘로 갈라놓고 여성적 특질이 마치 고정된 것처럼 해석했다며 이러한 입장이 오히려 여성들을 불리하게 만들 수 있다고 비판합니다. 이처럼 페미니스트 미술가들 사이에서도 여성성에 대한 서로 다른 입장이 존재합니다.

여성성에 대한
페미니즘의 두 가지 입장

여성성에 대해 좀 더 살펴보지요. 여성학에서 말하는 두 가지 입장이 있습니다. 이 입장들을 두고 학자들은 끊임없이 논쟁을 벌여왔습니다. 첫번째가 본질주의essentialism라고 부르는 입장입니다. 앞서 사용한 분리주의와 같은 의미입니다. 이 주장은 남성성과 여성성은 타고나는 것이라 말합니다. 여성은 성정이 부드럽고 수공예에 재능이 있으며 아이를 잘 돌보고, 일반적으로 '여성적인(페미닌한)' 특징을 타고난다고 봅니다.

본질주의의 반대가 구성주의constructionism입니다. 이는 여성성과 남성성은 타고나는 게 아니라 양육과 교육에 의해 만들어진다고 보는 입장입니다.

오늘날 다수의 여성학자들이 구성주의를 주장합니다. 특히 1980년대 이후 여성학에서는 사회가 교육과정을 통해서 여성들에게 '여성성'을 강요했다고 봅니다. 우리가 여성적인 색을 떠올리면 분홍색을 바로 연상하지요. 여자아이는 분홍색을 좋아하고, 남자아이는 파란색을 좋아한다고 생각합니다. 태어나면서부터 그랬을까요? 세상에 태어나 처음 접한 육아용품과 옷들이 그런 색상이었기 때문은 아닐까요? 부모가 여아와 남아를 구분하여 제공한 환경이 결국 익숙한 색상을 선호하도록 만들었을 수도 있습니다. 이것이 구성주의의 입장입니다. 즉 인간은 취향이나 능력이 완성되지 않은 채 태어나 양육과 교육을 거치며 여성화되거나 남성화된다는 것이지요.

여러분은 어떻게 생각하시나요? 본질주의가 옳을까요? 구성주의가 옳은 것일까요?

여성학에서는 여성성의 본질주의와 구성주의, 두 가지를 모두

받아들입니다. 본질주의에 문제가 있음에도 불구하고 완전히 부정할 수 없는 이유는 생물학적 성차를 인정해야 하기 때문입니다. 여성의 출산과 같이 남녀가 완전하게 달라지는 생물학적 요건과 차이를 고려할 필요가 있습니다. 성차가 형성되는 원인은 본질주의와 구성주의를 모두 고려하여 판단해야 할 것입니다.

남녀의 성차는 존재하는가

본질주의에서 이야기하는 남녀의 성차를 정말 작품에서 발견할 수 있는지 한번 살펴보았으면 합니다.

여성 화가 안겔리카 카우프만Angelica Kauffmann의 작품을 먼저 보지요. 카우프만은 18세기에 활동한 가장 성공한 여성 화가입니다. 그러나 미술사가들은 한동안 그녀를 기록하거나 연구하지 않았습니다. 나중에야 카우프만이 초상화와 역사화에서 굉장히 뛰어난 재능을 보여준 화가라는 사실이 밝혀집니다.

스위스의 귀족 집안에서 태어난 카우프만은 아버지에게 회화와 드로잉의 기초를 배운 후 이탈리아 곳곳을 여행하며 화가의 재능을 키웠습니다. 곧 재능을 인정받아 피렌체의 명문 아카데미 조합인 델라르테 드 디세뇨의 명예 회원이 됩니다. 미술뿐만 아니라 음악 재능도 뛰어났고, 여러 언어를 구사한 덕에 귀족들 사이에서 인기 있는 사교계 명사였습니다. 유명 미술사가들과 친분을 쌓기도 했습니다. 이탈리아에 있는 동안 여행 온 영국 귀족들의 초상화를 그려주면서 많은 후원을 받았습니다. 1776년 영국으로 이주해 활동하면서 영국 왕립 아카데미의 초대 회원이 될 만큼 실력을 인정받기도 했지요.

카우프만이 1785년에 그린 그림을 봅시다. 〈브룬디시움에서 자신의 비문을 쓰는 베르길리우스〉입니다. 죽음을 앞둔 로마 시인 베르길리우스가 자신의 묘비명을 직접 쓰고 있는 순간을 묘사했습니다. 카우프만은

안겔리카 카우프만,
〈브룬디시움에서 자신의
비문을 쓰는 베르길리우스〉
···› 39p

이 역사적 순간을 장엄한 필치로 그려냈습니다. 카우프만의 작품에서 발견되는 역사적 소재와 웅장하고 장엄한 묘사 방식은 그동안 남성적인 특성으로 여겨져온 것입니다.

　　같은 시기에 활동한 남성 화가 장오노레 프라고나르Jean-Honoré Fragonard의 〈그네〉와 비교해 보겠습니다. 힘겹게 그네를 밀어주는 나이 든 남편을 두고 여인이 풀숲에 숨겨둔 애인과 눈을 맞추고 있습니다. 남녀의 사변적인 사랑 이야기를 주제로 한 것입니다. 화가는 이를 서정적이고 부드러운 색채가 가득한 화면에 담아냈습니다. 남성 미술사가들이 여성적인 특성으로 간주하던 요소들입니다. 남성화가인 프라고나르의 작품이 여성적으로, 카우프만의 작품이 남성적으로 보이는 것이지요.

장오노레 프라고나르,
〈그네〉 …▸ 40p

　　또 다른 그림을 살펴볼까요. 이번엔 17세기 바로크 시대로 가봅시다. 여성 화가인 아르테미시아 젠틸레스키Artemisia Gentileschi의 〈유딧과 하녀〉입니다. 바로크 미술의 특징인 역동성과 강인함이 느껴지는데요, 이런 강렬함은 그림 속 여성들에게서 나옵니다. 관람객이 아닌 자신들이 처한 상황에 몰두하는 두 주인공의 얼굴에 결연함과 진지함이 묻어납니다. 관람자를 자신들의 이야기 속으로 끌어들이는데, 이처럼 극적인 상황을 연출하는 게 바로크 미술의 특징입니다. 젠틸레스키는 두 여성을 관람객의 즐거움을 위해 존재하는 성적 대상이 아닌 사건의 주인공이자 진지하게 상황에 몰두하는 인물들로 묘사하고 있습니다.

　　19세기 영국 라파엘전파의 남성 화가인 단테 가브리엘 로세티Dante Gabriel Rossetti가 묘사한 여성상은 어떤가요? 로세티 역시 여성 인

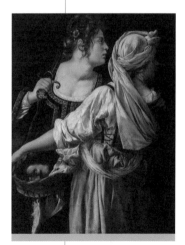

아르테미시아 젠틸레스키,
〈유딧과 하녀〉
…▸ 41p

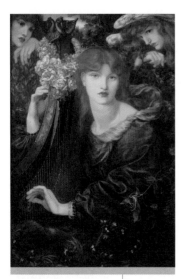

단테 가브리엘 로세티,
〈라 기를란다타〉
··· 42p

물상을 많이 그린 화가이기에 젠틸레스키와 비교해 보겠습니다. '화관을 쓴 여인'이라는 의미의 〈라 기를란다타〉에서 화가는 하프를 연주하는 아름다운 여인과 꽃에 둘러싸여 있는 두 천사를 그렸습니다.

만약 두 작품을 보면서 화가에 대한 정보가 없다면, 여러분은 무엇을 여성 화가가 그린 작품으로 지목하시겠어요? 부드럽고 서정적인 분위기를 여성적인 특성으로 본다면, 이에 걸맞은 그림은 젠틸레스키가 아닌 로제티의 작품일 것입니다.

이렇듯 작품의 조형적 특징만 보고 남녀의 성차가 고정돼 있다고 말할 수는 없을 것입니다. 남녀의 특징에 대한 논의는 끊임없는 해체와 재고가 필요합니다.

구조적 제약에 직면한
여성 미술가들

앞에서 잠깐 이야기했던 미술 제도는 여성에게 어떻게 다가왔을까요?

노클린은 여성 미술가가 부재한 원인으로 구조적인 제약을 꼽습니다. 20세기 초까지 여성은 분야를 막론하고 전문적인 직업을 갖거나 관련 교육을 받기 어려웠다는 사실을 지적한 것이지요. 특히 미술 아카데미의 경우에는 인체 드로잉 수업이 기본인데, 여성들은 누드모델이 될 수는 있어도 누드모델을 보며 그림을 그리는 것은 금지되었기 때문에 처음부터 남성과 동등한 미술가로 성공할 수 있는 길이 막혀 있었다고 말합니다.

그러면서 노클린은 영국에서 활동한 화가 요한 조파니Johann Zoffany의 〈왕립 아카데미 회원들〉이라는 작품을 예로 듭니다. 왕립 아카데미의 초대 회원들이 스튜디오에 모여서 남성 모델을 앞에 두고 인체 드로잉 수업을 하는 모습을 그린 것입니다. 그런데 이상한 점이 하나 있어요. 역사 기록에 따르면 왕립 아카데미의 창립 멤버에는 두 명의 여성 미술가가 있었습니다. 그중 한 명이 앞서 언급한 카우프만이고, 다른 한 명은 꽃 정물화가로 알려진 메리 모저Mary Moser입니다.

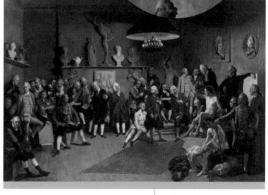

요한 조파니,
〈왕립 아카데미 회원들〉
···› 43p

그러나 이 작품에서 모저와 카우프만은 현실의 시공간이 아닌 벽에 걸린 초상화 속에 있습니다. 누드모델을 앞에 두고 진행하

는 인체 드로잉 수업에 여성은 참석할 수 없었기 때문입니다. 조파니의 그림 속에서 모저와 카우프만은 주체적으로 참여하는 실제 화가가 아닌 작품의 대상으로, 그림 안의 그림으로 자리 잡고 있는 것입니다.

혹시 여성 화가들은 태생이 수동적이고 그림을 단지 취미로 삼았을 뿐 직업 화가로서 정체성이 부족했기 때문에 이런 대우를 받은 게 아니었을까, 하고 생각하는 사람도 있을 겁니다. 그렇지 않습니다. 우리는 카우프만 같은 여성 화가들이 차별이 엄존하는 미술계의 구조 속에서도 화가의 정체성을 명확히 인식하고 있었음을 확인할 수 있습니다.

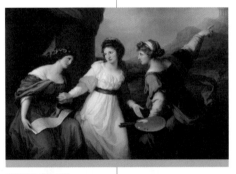

안겔리카 카우프만,
〈음악 예술과 회화 예술
사이에서 방황하는 안겔리카〉
··· 44p

카우프만은 1794년에 〈음악 예술과 회화 예술 사이에서 방황하는 안겔리카〉라는 작품을 그렸습니다. 이 그림에서 카우프만은 음악과 미술 양쪽에 뛰어난 재능을 보였던 자신이 미술을 선택하는 순간을 묘사하며 화가의 정체성을 드러냅니다. 중앙에 흰 드레스를 입은 여인이 카우프만이고, 양옆에 있는 두 여성은 각각 음악과 미술을 상징합니다.

왼쪽에 있는 붉은 드레스를 입은 여성의 손에는 악보가, 오른쪽에 있는 파란 드레스를 입은 여인의 손에는 붓과 팔레트가 들려 있습니다. 음악과 미술을 여성의 모습으로 의인화한 것입니다. 이들 사이에서 카우프만은 아쉬운 듯 음악과 결별하고 미술을 향해 몸을 틀고 있습니다. 미술의 오른손이 저 멀리 폐허가 된 고대의 신전 터를 가리키고 있는데, 카우프만이 앞으로 신고전주의라는 미술 양식에 따라 예술 세계를 펼칠 것임을 암시하고 있습니다. 카우프만이 단지 취미나 교양으로 그림에 접근한 게 아니라, 뚜렷한 의지에 따라 미술가의 길을 선택했고, 당대의 주류 미술계 속에서 자신이 매

진해야 할 주제와 대상이 무엇인지 명확히 인식하고 있었다는 사실을 보여줍니다.

여성들에 대한 제도권 미술교육이 본격적으로 시작된 때는 19세기 후반입니다. 여학생들을 대상으로 인체 드로잉 수업을 처음으로 실시한 곳은 미국 펜실베이니아 미술 아카데미로 알려져 있습니다. 앨리스 바버 스티븐스Alice Barber Stephens가 그린 〈여성들의 인체 드로잉 수업〉에는 여성 누드모델을 앞에 두고 그림을 그리는 여성 미술 학도들의 모습이 보입니다. 이 수업을 이끌었던 교수는 화가 토머스 이킨스Thomas Eakins입니

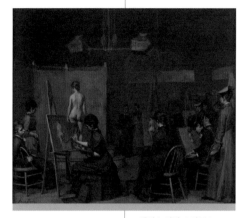

앨리스 바버 스티븐스,
〈여성들의 인체 드로잉 수업〉
··· 45p

다. 이킨스는 당시 여학생들의 누드 드로잉 수업에 여성 모델은 물론이고 남성 모델도 참여시키고자 했으나, 여성들 앞에서 남성이 옷을 벗는 행위를 불경하다 여긴 학교는 이를 허락하지 않았습니다. 이에 이킨스는 남성 모델의 하반신을 가리고 상반신 누드만을 보여주겠다는 조건 아래 허락을 받게 되지요. 그러나 수업 당일 이킨스는 학생들에게 남성 모델의 전신을 보여주고 이를 그리게 합니다. 당시 이 사건은 굉장한 파장을 몰고 왔고, 이킨스 교수는 대학에서 파면당합니다.

이 일화를 통해 알 수 있는 것은, 여성 학도들에게 인체 드로잉 수업은 실시했으나 여전히 남성 모델은 그리지 못하게 했다는 사실입니다. 19세기 서구 사회가 여성들에게 얼마나 보수적인 태도를 취했는지 알 수 있습니다. 그럼에도 불구하고 이러한 사건들과 과정 속에서 미술대학을 졸업한 여성들이 전업 미술가의 삶을 선택하면서 여성 미술가의 수는 점차 늘어나게 됩니다. 18세기나 19세기에 비해 20세기에 여성 미술가들이 많이 등장하게 된 이유가 여기에

있습니다. 19세기 후반 여성들에게도 제도권의 미술교육이 본격적으로 실시되었다는 사실은 분명 의미 있는 점이라 할 수 있습니다.

이 수업에서 우리는 예술가의 위대성에 대한 기준을 재검토하고 숨겨진 여성 미술가들을 발굴하는 일에 나설 것입니다. 이를 통해 궁극적으로 미술의 역사를 여성주의 관점에서 다시 써보고자 합니다.

미술 작품 다시 보기

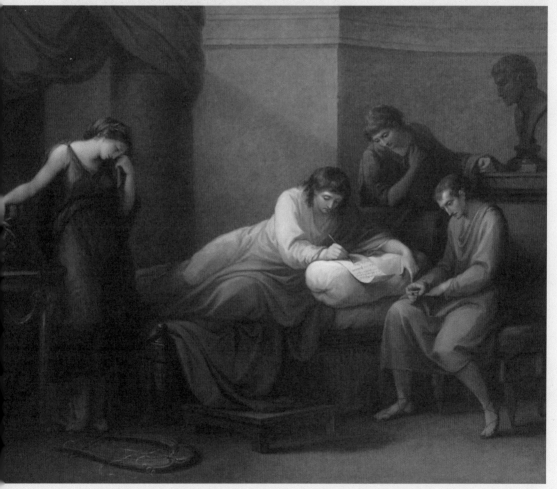

안겔리카 카우프만, 〈브룬디시움에서 자신의 비문을 쓰는 베르길리우스〉, 1785, 캔버스에 유채, 99.06 × 125.73cm, 카네기 미술관

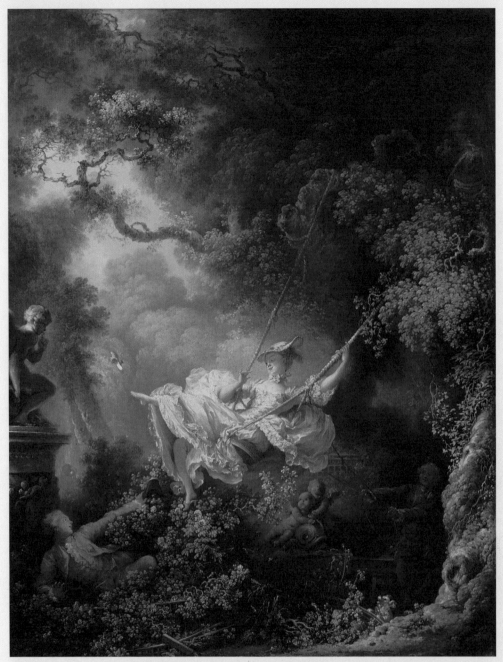

장오노레 프라고나르, 〈그네〉, 1767년경-1768년, 캔버스에 유채, 81x64.2cm, 월리스 컬렉션

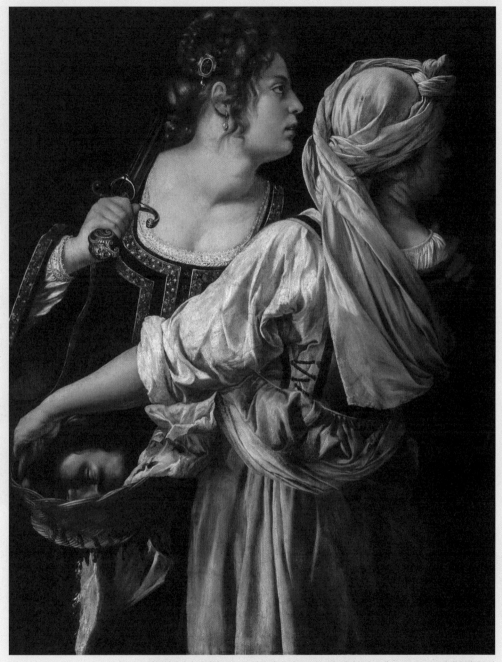

아르테미시아 젠틸레스키, 〈유딧과 하녀〉, 1618-1619년, 캔버스에 유채, 114×93.5cm, 피티 궁전미술관

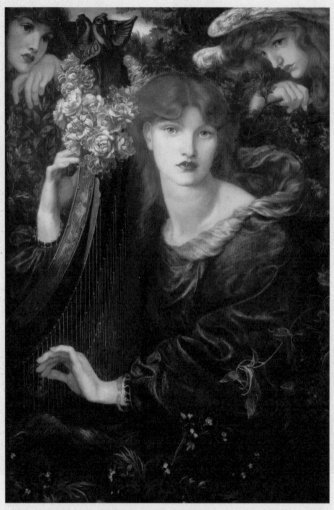

단테 가브리엘 로세티, 〈라 기를란다타〉, 1873년, 캔버스에 유채, 124×85cm, 길드홀 아트 갤러리

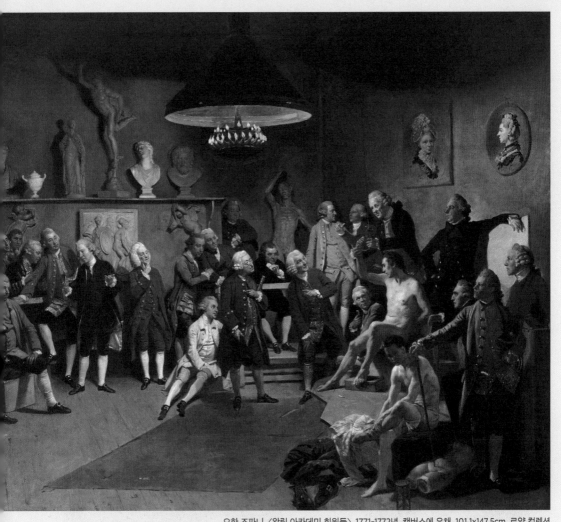

요한 조파니, 〈왕립 아카데미 회원들〉, 1771-1772년, 캔버스에 유채, 101.1x147.5cm, 로얄 컬렉션

안겔리카 카우프만, 〈음악예술과 회화예술 사이에서 방황하는 안겔리카〉, 1791년, 캔버스에 유채, 147x216cm, 노스텔 프라이오리

앨리스 바버 스티븐스, 〈여성들의 인체 드로잉 수업〉, 1879년, 카드보드에 유채, 30.5x35.6cm, 펜실베니아 미술 아카데미

젠더 이데올로기란
무엇인가

세번째 수업을
시작하며

 우리는 지난 시간에 "왜 위대한 여성 미술가는 존재하지 않았는가"라는 질문을 던지고 답을 찾는 과정에서 오히려 질문과 반대로 많은 여성 미술가가 존재했다는 사실을 확인했습니다. 오랜 성편견에 의해 여성 미술가들이 위대하다는 수식어를 부여받지 못했고, 그로 인해 역사에서 외면받았다는 사실도 알게 되었지요.

 결국 미술사에 여성 미술가들의 이름과 작품이 기록되지 못한 이유는 미술과 성의 관계에 작용하는 권력과 관련이 있습니다. 미술 작품을 제작하고 감상하는 데 있어서 누가 힘을 가지고 주도했느냐 하는 문제인 것이지요. 따라서 미술계에 온존하는 성 불균형의 문제를 객관적으로 규명하고 바로잡기 위해서는 젠더 이데올로기gender ideology를 제대로 인식할 필요가 있습니다.

젠더 이데올로기와 여성

여러분은 젠더 이데올로기라는 말을 한번쯤은 들어보셨을 거예요. 무슨 말일까요? 우리가 흔히 "젠더 이데올로기에 어긋난다" 또는 "젠더 이데올로기를 반영한다"와 같은 표현을 많이 사용하는데, 이때 젠더 이데올로기는 무엇을 말하는 것일까요?

젠더 이데올로기라는 것은 성차별과 성의 위계화를 정당화하는 모든 사고 체계를 의미합니다. 다시 말해서, 젠더 이데올로기는 성차별sex discrimination, 성 불평등gender inequality, 성 위계gender hierarchy를 합리화하는 사고 체계를 총칭합니다. 이중 성 위계라는 것은 남성을 위에 두고 여성을 아래에 두는 것을 뜻합니다.

정리하면, 남녀를 분리하고(성차별), 남녀를 상하 관계로 설정하여(성 위계), 불평등한 구조(성 불평등)를 합리화하는 모든 사고 체계를 젠더 이데올로기라고 합니다. 따라서 이러한 젠더 이데올로기는 성에 대한 고정관념을 강화함으로써 여성들의 사회적 역할을 축소하고 위치를 낮추는 데 일조해왔습니다.

대표적으로 언어가 그렇습니다. '거장'을 뜻하는 올드 마스터 old master라는 단어를 볼까요. 남성형 명사인 마스터를 사용함으로써 여성은 아예 배제합니다. '마스터'의 여성형 명사가 물론 있습니다. 하지만 올드 미스트레스old mistress라는 말은 늙은 애인 또는 정부를 뜻합니다.

이는 우리의 언어 체계에 남녀 차별 사고가 얼마나 깊이 자리 잡고 있는지를 보여줍니다. 이런 이데올로기 속에서 여성 미술가들이 자신들의 능력을 발휘하거나 정당하게 평가받을 수 있을까요.

그런 의미에서 여기서는 여성 미술가들이 직면했던 젠더 이데

올로기 문제를 먼저 살펴보도록 하지요. 역사 속에 존재했으나 기록되지 않은 수많은 여성 미술가들을 순서대로 만나볼 텐데요. 먼저 여성 미술가가 너무 뛰어난 재능을 보여준 나머지 그림이 동시대 남성의 작품으로 오인받으면서 기록에서 누락된 사례를 소개하려 합니다. 남성 거장들 못지않은 재능을 보여준 탓에 오히려 여성 미술가로서 주목받지 못한 아이러니한 경우지요. 이들 여성 미술가들이 묻혀버린 사례를 통해 우리는 미술계에 뿌리를 깊이 내린 젠더 이데올로기를 함께 인식해볼 수 있을 것입니다.

지금 살펴볼 사례는 세 가지입니다. 시대별로 살펴보려 합니다. 16세기 이탈리아의 르네상스 시대, 17세기 네덜란드의 바로크 시대, 19세기 프랑스의 신고전주의 시대에 활동한 남녀 화가들의 이야기입니다.

아버지의 그림자,
마리에타 로부스티

먼저 16세기 이탈리아 르네상스 시대로 가봅시다. 베네치아에서 명성은 얻은 틴토레토Tintoretto라는 화가가 있었습니다. 미술사에서 틴토레토는 르네상스와 그다음 시대인 바로크의 중간 시대에 활동한 매너리즘 화가라는 점에서 주목받아왔습니다.

틴토레토의 화풍은 르네상스의 밀도 있는 화면을 구사하면서도 새로운 시대로 나아가는 바로크적인 역동성을 동시에 보여준다는 점에서 후원자들의 관심을 받았습니

틴토레토,
〈성 마르코 유해의 발견〉
···· 64p

다. 또한 틴토레토는 작업 속도가 빠르기로 유명했습니다. 틴토레토에 관한 묘사 중에 그의 붓은 마치 빗자루와 같았다는 표현이 나옵니다. 쓸고 지나간다는 이야기지요. 틴토레토의 공방에서 굉장히 많은 작품들이 빠른 시간에 제작되었다는 증언들이 여러 곳에서 나옵니다.

틴토레토의 본명은 야코포 로부스티Jacopo Robusti입니다. 틴토레토는 별명이에요. 어린 염색공이라는 뜻인데, 그의 아버지가 천을 염색하는 장인이었기에 염색공의 아들이라는 의미로 붙여진 이름입니다. 틴토레토가 어려서 사용하던 별명을 자신의 화가 명으로 삼은 것을 보면 장인 집안 출신이라는 배경에 꽤나 자부심을 느꼈던 모양입니다.

틴토레토에게는 마리에타 로부스티Marietta Robusti라는 딸이 있었습니다. 틴토레토의 딸이라는 의미에서 라 틴토레타La Tintoretta라

마리에타 로부스티,
〈자화상〉

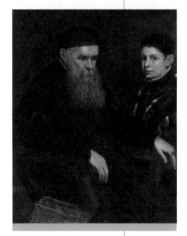

마리에타 로부스티,
〈소년과 함께 있는 노인〉
⋯ 65p

고도 불렸습니다. 마리에타는 어려서부터 그림에 굉장한 소질을 보였기 때문에 이미 10대에 두 남동생인 도메니코와 마르코와 함께 아버지의 일을 돕기 시작해서 15년 동안이나 아버지의 공방에서 일하게 됩니다.

17세기에 카를로 리돌피Carlo Ridolfi라는 화가가 틴토레토의 전기를 쓰면서 처음으로 마리에타에 대해 언급했습니다. "틴토레토의 첫 딸이 음악과 미술에 굉장히 뛰어난 재능을 가지고 있다. 후원자들은 그녀의 작품에 칭찬을 아끼지 않는다"라고 썼습니다. 리돌피는 같은 책에서 마리에타가 1585년경에 그린 〈소년과 함께 있는 노인〉이라는 작품에 대해 "틴토레토의 공방에서 〈소년과 함께 있는 노인〉이라는 초상화가 제작되었다"라고 기록했을 뿐 마리에타의 작품으로 소개하지는 않았습니다. 그는 이 작품에 "다분히 화면 구성이나 조형 방식이 앞서 봤던 틴토레토의 전형적인 방식"이라는 해석을 덧붙였습니다. 틴토레토의 공방에서 대가의 전형적인 방식으로 제작되었다는 언급 때문에 당연히 이 작품은 틴토레토의 작품으로 여겨져왔습니다.

이 그림은 배경을 어둡게 처리하고 등장인물의 얼굴에 밝은 조명을 비추는 명암대비를 통해 관람자의 시선을 초상화의 주인공에게 집중하도록 이끕니다. 이러한 기법이 틴토레토의 전형적인 제작 방식으로 보인 것입니다. 얼굴은 정면을 향하고 몸을 약간 옆으로 비튼 콘트라포스토 자세로 앉은 연로한 노인과 젊음을 상징하는 소년을 대비시킴으로써 두 인물 사이에 묘한 긴장감을 자아냅니다. 노인의 굽은 등과 당당한 표정으로 관람객을 바라보는 소년의 얼굴이 강렬한 대비를 빚어냅니다. 화가가 대상에 대한 깊이 있는 이해와 관찰을 통해 완성한 수작입니다. 이렇게

훌륭한 초상화이니 당대의 전문가들은 당연히 틴토레토의 작품이라고 여겼던 것입니다.

그러나 세월이 흐르며 이 작품에 대한 연구가 지속되면서 특히 서명을 두고 다른 의견이 제시됩니다. 틴토레토는 서명을 할 때 틴토레토 또는 야코포 로부스티라는 본명을 사용했기에, 이런 경우에는 틴토레토의 작품으로 받아들여왔습니다. 그런데 이 그림의 틀과 뒷면을 여러 차례 관찰해보니 이전에는 보이지 않던 마리에타 로부스티의 머리글자로 된 서명이 발견된 것입니다. 이 작품이 틴토레토의 작품이 아니라 공방의 중요한 조력자였던 장녀 마리에타의 그림임이 뒤늦게 밝혀진 것입니다. 그러나 일부 학자들은 여전히 틴토레토의 작품이라는 주장을 굽히지 않았고 이 연구에 의문을 제기했습니다.

1948년에 한스 티체Hans Tietze라는 평론가는 이 그림이 틴토레토의 스타일이긴 하지만 다른 이의 작품임이 확실하다고 말했습니다. 그렇다고 마리에타의 그림으로 보지는 않았습니다. 틴토레토 스타일의 다른 화가의 작품이라고 설명했지요.

여기에서 우리가 주의할 점이 있습니다. 누군가의 작품을 평가할 때, 앞선 대가의 이름을 빌려서 '누구누구의 스타일'이라고 말하는 것은 결코 바람직하지 않다는 점입니다. 미술가의 독립성을 인정하지 않는 말이에요. 미술가만의 고유한 특성에 주목하는 게 아니라 대가의 이름을 빌려 특정한 사람의 스타일로 한정하여 결과적으로 낮추어보는 것이기 때문입니다.

페미니즘 미술사가 발전한 이후에도 우리는 과거의 여성 미술가들을 이야기할 때 너무나 쉽게 남성 대가의 작품에 견주어 그 특징을 설명하곤 하는데요, 분명 지양해야 할 표현입니다.

틴토레토는 장녀인 마리에타를 굉장히 아낀 것 같습니다. 마리에타가 계속해서 성공적인 작업물을 보여주자 작품을 주문하는

후원자가 점차 늘어 명성이 널리 알려지고 급기야 스페인 국왕인 펠리페 2세가 마리에타를 궁정화가로 초청하기에 이릅니다. 그러나 아버지인 틴토레토는 이를 반대하면서 그녀를 서둘러 은세공업자와 결혼시켜버립니다. 아버지의 일을 도우면서 한 가정의 평범한 현모양처로 살기를 원한 것이지요. 아버지의 뜻대로 살아가던 마리에타는 결혼한 지 4년 만에 출산하다가 죽게 됩니다. 당시 그녀의 나이는 30세였습니다.

마리에타의 사망 이후에 틴토레토 작업실의 작업량이 현저히 줄어듭니다. 더 이상 많은 주문을 받지 못하고 작업도 속도감 있게 해내질 못했습니다. 이를 19세기 낭만주의자들은 딸을 잃고 슬픔에 빠진 대가가 예술에 대한 열정을 잃어버렸기 때문이라고 해석하면서 문학과 미술 작품의 단골 소재로 삼았습니다.

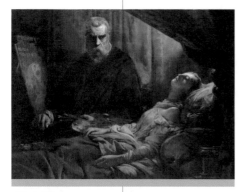

레옹 코니에,
〈죽은 딸을 그리는 틴토레토〉
··→ 66p

레옹 코니에Leon Cogniet가 그린 〈죽은 딸을 그리는 틴토레토〉는 딸의 죽음을 몹시 슬퍼하며 마지막 초상화를 그리는 틴토레토를 보여줍니다. 헨리 넬슨 오닐Henry Nelson O'Neil의 〈죽은 딸을 그리는 틴토레토〉 역시 화관을 쓴 채 누운 창백한 마리에타를 그리는 틴토레토의 모습을 부각합니다. 많은 화가들이 마리에타를 독립된 화가가 아닌 아버지 틴토레토의 예술적 뮤즈이자 영감의 대상으로 한정하여 묘사한 것입니다. 그녀가 아버지 틴토레토의 제자이자 공방에서 중요한 역할을 한 동료 화가였다는 사실은 그림 어느 부분에서도 나타나지 않습니다.

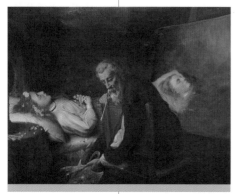

헨리 넬슨 오닐,
〈죽은 딸을 그리는 틴토레토〉
··→ 66p

그러나 휘트니 채드윅Whitney Chadwick과 같은 페미니스트 미술사학자들은 다른 주장을 합니다. 마리에타의 사망 직후 틴토레토 공방의 작품 수가 현격하게 줄어든 이유는 단순히 대가 틴토레토가 영감을 상실한 탓이 아니라 더 이상 마리에타의 도움을 받을 수 없었기 때문이 아니겠냐는 것이지요. 그만큼 틴토레토의 공방에서 마리에타가 감당한 작업량이 많았다는 것입니다. 마리에타가 사망하면서 주문량을 다 소화해낼 수 없었다고 보는 것이죠. 오히려 낭만주의 화가들로 인해서 두 사람의 관계가 아버지와 사랑스러운 딸, 대가와 예술적 영감을 주는 뮤즈로 한정되면서 그저 아름다운 예술 이야기로 미화된 경향이 있다고 지적합니다.

두 사람의 관계를 객관적이고 현실적으로 분석하자면, 틴토레토의 공방이 마리에타의 사망 이후 일정 기간 어려움을 겪을 수밖에 없었다는 점에 주목해야 합니다. 틴토레토 공방이 남성 중심의 보수적인 체계로 운영되어 능력이 뛰어난 여성 미술가인 마리에타가 성공할 기회를 박탈했다고 볼 수 있는 거지요. 당시 마리에타가 훨씬 많은 후원자들의 주문과 호평을 받았음에도 불구하고 틴토레토가 마리에타가 아닌 아들인 도메니코에게 공방 운영권을 넘겼다는 사실도 이 같은 해석을 뒷받침합니다. 자신이 더 유능하고 더 많은 작업을 소화했음에도 마리에타는 동생 도메니코의 지시를 받으며 작업을 할 수밖에 없었을 것입니다. 공방 운영자는 남성이어야 한다는 보수적인 관행이 위대한 예술가인 마리에타를 역사의 한 페이지에서 지워버린 것은 아닐까요.

스승의 명성에 가려진
유딧 레이스터르

유딧 얀스 레이스터르,
〈자화상〉

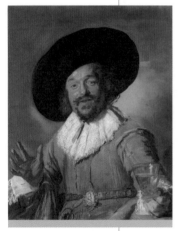

프란스 할스, 〈유쾌한 술꾼〉
···› 67p

이번에는 17세기 네덜란드로 가서 스승과 유사한 화풍 때문에 정당하게 평가받을 기회를 놓친 비운의 여성 화가를 만나보겠습니다. 유딧 얀스 레이스터르 Judith Jans Leyster는 17세기에 이미 명성을 얻었지만, 20세기 초반까지 미술사학계에서 제대로 평가받지 못했습니다.

레이스터르의 이야기를 풀어놓기에 앞서 그녀의 스승인 화가 프란스 할스Frans Hals에 대해 살펴보겠습니다. 할스는 동시대 보통 사람들의 모습을 유머러스함과 소탈함을 강조해서 묘사한 화가로 알려져 있습니다. 초상화의 모델을 이상화해서 위엄 있고 우아하게 표현한 이전 화가들과는 아주 상반된 특징을 보여줍니다. 할스의 화풍에 깃든 일상성, 즉 평범해 보이는 인물에 대한 묘사가 19세기 말에 유럽에서 관심을 받으며 할스의 작품이 유럽 곳곳의 미술관과 박물관에 소장되기 시작했습니다.

할스가 활동한 17세기 미술계는 바로크 양식이 주도하고 있었습니다. 웅장한 이미지를 선호하는 바로크 미술과 달리 등장인물의 소박한 모습에 주목한 할스는 당시 후원자들의 관심을 크게 얻지 못했습니다. 19세기에 할스가 다시 주목받았을 때 미술관에서 구입할 수 있는 작품이 많지 않았던 이유입니다. 따라서 할스의 작품이 미술 시장에 나왔다 하면 개인 컬렉터들과 유물 수집 담당자들이 줄을 서는 상황이 벌어

졌지요.

비슷한 화풍의 레이스터르의 작품도 주목받게 됩니다. 할스에게 그림을 배워 스승의 그림과 매우 유사했기 때문이지요. 1629년에 그린 〈유쾌한 술꾼〉에는 거나하게 한잔 걸치고 기분 좋게 취해서 웃고 있는 남성이 등장합니다. 술잔을 손에 쥐고 볼과 코끝이 빨개진 채로 웃고 있는 술꾼의 모습은 할스의 작품에서 흔히 볼 수 있는 장면입니다.

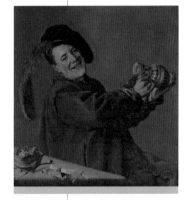

유딧 얀스 레이스터르,
〈유쾌한 술꾼〉… 68p

레이스터르의 그림은 할스의 것으로 자주 오해를 받았는데, 대표적인 사례가 1630년에 그려진 〈행복한 커플〉입니다. 19세기에 할스의 인기가 높아지자 프랑스의 루브르 미술관이 〈행복한 커플〉을 할스의 그림으로 착각하고 구입하게 됩니다. 음악을 연주하며 술잔을 나누는 남녀의 흥에 취한 소탈한 모습이 할스의 전형적인 스타일로 여겨졌기 때문이지요. 후에 면밀한 연구가 이루어지면서 작품에 사용된 서명이 할스가 아닌, 공방에서 함께 일했던 여성 화가의 서명임이 확인되면서 결국 레이스터르의 작품으로 판명이 납니다.

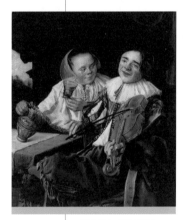

유딧 얀스 레이스터르,
〈행복한 커플〉… 69p

1964년에 평론가 제임스 레이버James Laver는 이 작품을 다음과 같이 평가했습니다. "이 작품은 할스가 아닌 레이스터르라는 여성 화가의 그림으로 보인다. 자세히 살펴보면 레이스터르가 스승인 할스의 힘찬 필치를 따라가지 못하고 취약함을 드러냈다는 점을 알 수 있다." 레이스터르의 작품으로 밝혀지기 전에는 부정적인 평가를 하지 않던 미술계가 여성 화가의 작품으로 판명되자 미흡한 데가 있다며 폄하하고 나선 것입니다.

할스의 작품과 레이스터르의 작품은 조형 면에서 큰 차이를

보이지 않습니다. 네덜란드의 일상성에 주목하여 인간의 유쾌한 품성을 화면에 담아낸 두 화가의 조형적 유사성을 부정할 근거는 없습니다. 이렇게 유사한 작품들이 정확히 누구의 것인지를 확인하기 위해서는 화가의 서명과 제작 시기, 제작 장소, 유통 경로 등을 면밀히 조사하고 판단해야 합니다. 레이버의 레이스터르에 대한 폄하 발언은 근거가 없는 것입니다. 정당한 근거 없이 여성 화가에 대해 부정적인 평가를 내린 당대 미술계의 편협한 시각을 보여주는 사례일 뿐이지요.

지나치게 여성적이라는 평가를 받은
콩스탕스 샤르팡티에

콩스탕스 마리 샤르팡티에Constance Marie Charpentier
는 19세기 신고전주의의 대가 자크루이 다비드Jacques-
Louis David의 제자입니다. 1789년 프랑스 대혁명을 통해
인간은 누구나 자유롭고 평등하게 태어났다는 선언이
울려퍼졌지만, 이런 목소리가 여성의 참정권 행사, 즉
여성들의 정치참여로 이어지지는 않았습니다. 하지만
프랑스 대혁명 이후 여성들에게 살롱전의 문을 넓혀야
한다고 주장하는 목소리가 미술계에서도 힘을 얻게 됩
니다. 이전까지 프랑스의 국전인 살롱전에는 남성들만
참여할 수 있었지만, 대혁명 이후에는 살롱전에 참가
하는 여성의 비율이 20퍼센트까지 증가하게 됩니다. 문
호가 확대되면서 그림을 그리고자 하는 여성들이 늘어났
고, 이들을 자신의 스튜디오에 받아들여 교육한 이가 화
가 다비드였습니다.

　　다비드라는 신고전주의 화가에 대한 역사적 평가는
매우 엇갈립니다. 작품 자체는 굉장히 뛰어나지요. 특히
역사화의 영역에서 독보적인 위치를 차지합니다. 다비드
에 대한 부정적인 평가는 정치 노선 때문입니다. 다비드
는 대혁명 당시 혁명파에 가담했습니다. 하지만 혁명을
성공으로 이끈 자코뱅파가 공포정치로 프랑스 국민의 민
심을 잃고 나폴레옹이 왕정복고를 통해 결국 황위에 오
르자 다비드는 변절하여 궁정화가가 되었습니다. 과거의 혁명파 동
지들을 배신하고 나폴레옹 황제 밑에서 다시 왕가와 귀족들을 위한

콩스탕스 마리 샤르팡티에,
〈자화상〉

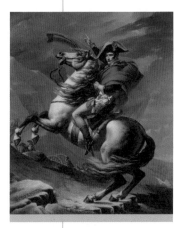

자크루이 다비드,
〈알프스 산맥을 넘는
나폴레옹〉

그림을 그린 것이지요. 다비드라는 화가가 보인 삶의 과정들을 보면서 작품의 우수성과는 별개로 화가의 정치 역정에 대해서는 부정적으로 평가하는 것입니다.

그러나 여성주의 관점에서는 다비드라는 화가를 다시 평가해봐야 합니다. 남녀 간의 성차별이 여전히 공고했던 19세기 유럽 미술계에서 다비드가 여성 제자들을 적극적으로 양성했다는 점은 높이 평가할 만하기 때문입니다. 스승의 영향을 받아 다비드의 제자들은 훌륭한 작품을 많이 남겼습니다. 당시 왕가나 귀족의 초상화를 전담했던 여성 화가들은 대부분이 다비드의 스튜디오 출신으로 알려져 있습니다. 그들 중에 한 명이 샤르팡티에입니다.

〈샤를로트 듀발 도네스 부인의 초상〉이라는 작품은 1801년경 샤르팡티에가 그렸다고 알려져왔습니다. 이 작품도 처음에는 화풍이 스승과 매우 유사한 까닭에 다비드의 작품으로 오인되었습니다. 1922년에 미국 메트로폴리탄 미술관이 이 작품을 다비드의 작품으로 착각하고 당시로서는 엄청난 고가인 20만 달러에 구입했습니다.

콩스탕스 마리 샤르팡티에,
〈샤를로트 듀발 도네스 부인〉
··· 70p

자크루이 다비드, 〈마담 레카미에〉 ··· 71p

역사학자 앙드레 모루아André Maurois 역시 다비드의 작품임을 의심치 않고 "이 그림은 시대를 대표하는, 우리가 반드시 기억해야 할 아름다운 작품이다"라고 격찬하며 메트로폴리탄의 선택을 높이 평가했습니다.

그러나 30여 년이 지나 1951년에 찰스 스털링Charles Sterling이라는 미술사학자가 메트로폴리탄 미술관의 소식지에 이 작품이 다비드의 작품이 아니라는 주장을 발표합니다. 작품의 조형적 특징과 기재된 서명 등을 종합적으로 분석해 다비드의 작품으로 볼 수 없다고 최종 판정한 것이지요. 스털링은 이렇게 설명합니다.

"그림에서 발견되는 피부와 옷의 표현이 지나치게 부드럽고, 해부학적인 정확성이 떨어지며, 작품이 시적인 감성과 문학성을 조형성보다 강조하는 미묘한 술책을 사용함으로써 결국 여성적인 정신성을 드러내고 말았다."

스털링은 이 작품에 대해서 이전에는 사용한 바 없는 "지나치게 부드럽다", "해부학적 정확성이 떨어진다", "시적인 감성을 강조하고 있다"와 같은 표현을 사용하면서, 이러한 특징이 여성적인 미묘한 술책이라고 폄하합니다. 하지만 당시의 신고전주의 미술이 해부학적으로 정확한 인체 묘사를 추구한 것은 아닙니다. 다비드의 남성 제자인 앵그르가 오달리스크의 누드를 그리면서 허리를 과장되게 늘려서 묘사했듯이 말이지요. 화가는 자신이 이상적으로 여기는 기준에 따라 인체를 미화하기 마련입니다.

스털링이 이 작품을 문학성과 연결하는 이유는 창문 밖의 풍경 때문입니다. 창 너머로 멀리 건물 발코니에 서로 바라보고 서 있는 남녀가 보입니다. 작품에 남녀의 사랑 이야기가 담겨 있다고 볼 수 있는데, 스털링은 이러한 요소에 주목하여 화가가 문학적 요소를 가미했다며 이를 여성적인 특징으로 폄하한 것입니다.

〈샤를로트 듀발 도네스 부인〉
세부

61

아델레이드 라빌기아르,
〈더블린 투르넬의 초상〉
···→ 72p

자크루이 다비드,
〈장 피에르 델라헤이의 초상〉
···→ 73p

일부 학자들은 스털링의 주장에 힘을 실어 다비드의 여성 제자들이 스승의 수준에 이르지 못했다고 주장합니다. 여성적 술책을 구사하는 데 머물러 더욱 향상되지 못했다는 것이지요. 이에 대해서 페미니스트 미술사가들은 아델레이드 라빌기아르Adélaïde Labille-Guiard를 사례로 들어 반박합니다.

역시 다비드의 제자였던 라빌기아르는 프랑스의 혁명가인 〈더블린 투르넬의 초상〉을 그린 바 있습니다. 이 초상화에서 라빌기아르는 완벽한 모노톤의 평면적인 배경을 깔고 주인공을 묘사하여 관람자의 시선이 인물에게 집중되도록 하는데 이는 바로 스승인 다비드의 전형적인 방식입니다. 등장인물을 화면 중앙에 배치하고 배경에서 군더더기나 외적인 요인을 철저히 지워 인물을 강하게 부각하는 방식입니다. 다비드가 그린 〈장 피에르 델라헤이의 초상〉에서도 이 같은 특징을 발견할 수 있습니다.

라빌기아르의 작품은 남녀의 특징을 떠나 스승의 뛰어난 조형 방식을 계승하고 있음을 보여줍니다. 다비드의 여성 제자들을 평가할 때는 젠더적 특성으로 일반화할 것이 아니라 개별 화가의 특성과 역량에 따라 판단해야 합니다. 동시대에 활동한 여성 화가들이 같은 스승 아래에서 그림을 그렸더라도 각자 지향하는 바가 다르고 완성된 작품에서 보여주는 조형적 특징도 다를 수밖에 없습니다.

〈샤를로트 뒤발 도네스 부인의 초상〉이 다비드가 아닌 여성 제자 샤르팡티에의 작품이라는 주장이 제기된 이후에도 메트로폴리탄 미술관은 기존 입장을 고수하며 정보를 수정하지 않고 25년을 버팁니다. 샤르팡티에의 그림이라는 것을 인정해버리면 작품의

가치가 터무니없이 떨어진다고 생각한 것입니다. 25년이 지나 명제를 수정하면서도 샤르팡티에라는 이름 대신에 '무명의 프랑스 화가 Unknown French Painter'라고 기재했습니다. 여성 화가의 작품임을 인정하느니 차라리 무명 화가의 것으로 남기겠다는 심산이지요. 남성인지 여성인지 구분할 수 없는 무명 화가, 즉 누군지 알 수 없는 프랑스 화가로 기재하는 쪽이 여성 화가의 본명을 밝히는 것보다 유리하다고 판단했던 것입니다.

　이 작품에 관한 이야기는 여기에서 끝나지 않습니다. 1990년대에 들어서며 그동안 샤르팡티에의 작품으로 여겨졌던 이 그림이 다른 여성 화가의 것이라는 주장이 제기됩니다. 현재 메트로폴리탄 미술관의 홈페이지에는 이 작품이 마리드니즈 빌레르Marie-Denise Villers의 그림으로 소개되고 있습니다. 미술관 학예사들이 샤르팡티에의 작품과 화풍의 차이가 있음을 발견하면서 다비드의 또 다른 여성 제자인 빌레르의 그림으로 판정한 것입니다.

　이처럼 미술사에서 작품의 진실을 밝히는 것은 쉬운 일이 아닙니다. 작품의 조형적 특징을 면밀히 살펴야 할 뿐 아니라 누가, 어떤 배경에서 제작했는지를 끊임없이 논의하고 검증해야 합니다. 이러한 검증 과정을 생략한 채 양식적 유사성만으로 동시대의 남성 대가의 작품으로 쉽게 규정해버리면 너무나 큰 오류를 저지르게 되는 것이지요. 이 같은 오류를 바로잡고 진실을 밝히는 작업은 페미니즘 미술사의 정립에도 반드시 필요한 일입니다.

미술 작품 다시 보기

틴토레토, 〈성 마르코 유해의 발견〉, 1562-1566년, 캔버스에 유채, 396x400cm, 피나코테카 디 브레라

마리에타 로브스티, 〈소년과 함께 있는 노인〉, 1585년경, 판넬에 유채, 103x83cm, 빈 미술사박물관

레옹 코니에, 〈죽은 딸을 그리는 틴토레토〉, 1843년, 캔버스에 유채, 143x163cm, 보르도 미술관

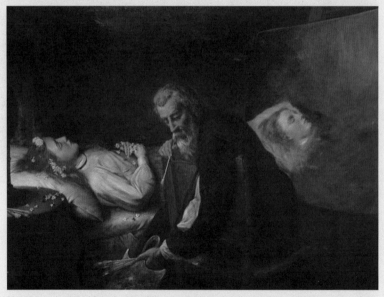

헨리 넬슨 오닐, 〈죽은 딸을 그리는 틴토레토〉, 1873년, 캔버스에 유채, 86.5x110cm, 울버햄프턴 아트 갤러리

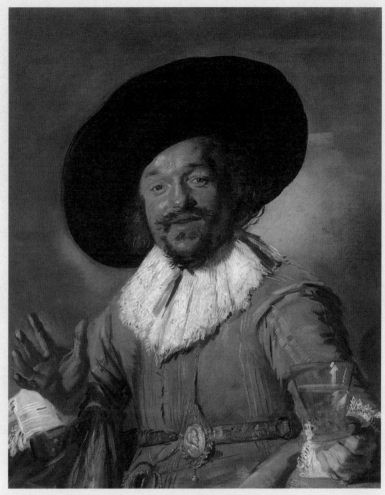

프란스 할스, 〈유쾌한 술꾼〉, 1628-1630년, 캔버스에 유채, 81x66.5cm, 암스테르담 국립미술관

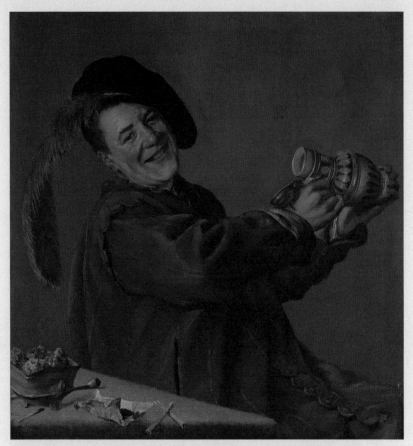

유딧 얀스 레이스터르, 〈유쾌한 술꾼〉, 1629년, 캔버스에 유채, 89x85cm, 프란스 할스 미술관

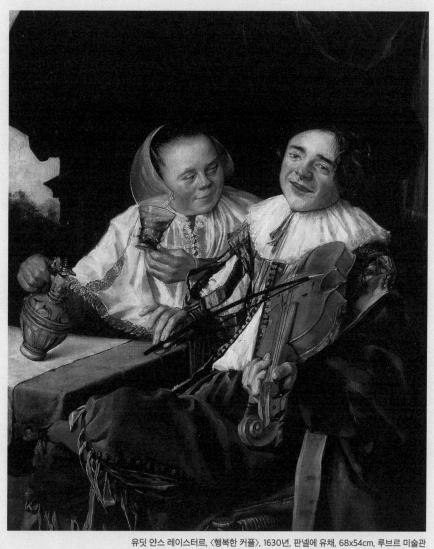

유딧 얀스 레이스터르, 〈행복한 커플〉, 1630년, 판넬에 유채, 68x54cm, 루브르 미술관

마리드니즈 빌레르, 〈샤를로트 듀발 도네스 부인의 초상〉, 1801년경, 캔버스에 유채, 161.3x128.6cm, 메트로폴리탄 미술관
(콩스탕스 마리 샤르팡티에의 것으로 알려졌던 그림)

자크루이 다비드, 〈마담 레카미에〉, 1800년, 캔버스에 유채, 174x224cm, 루브르 미술관

아델레이드 라빌기아르, 〈더블린 투르넬의 초상〉, 1799년, 캔버스에 유채, 71.4x57.2cm, 포그 박물관

자크루이 다비드, 〈장 피에르 델라헤이의 초상〉, 1815년, 판넬에 유채, 60.96×48.9cm, 로스앤젤레스 카운티 미술관

공간 설정과
인물 표현으로 본
젠더 이데올로기

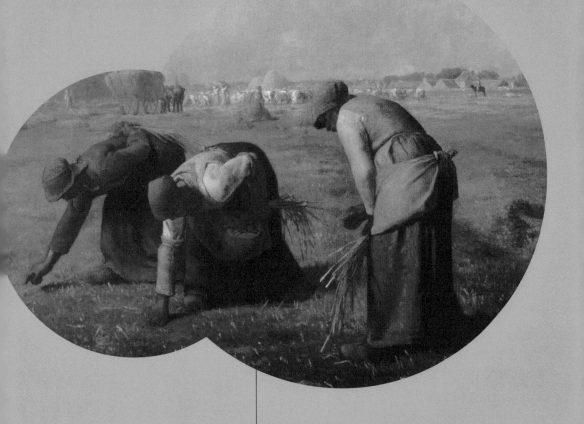

네번째 수업을
시작하며

여러분은 지금 미술관에 있습니다. 어떤 그림 앞에 서 있어요. 자, 그림의 어느 부분에 시선을 두고 있나요? 아마 대부분이 그림 한 가운데를 바라보고 있을 겁니다. 그럴 만한 이유가 있습니다. 화가가 그림을 그릴 때 중요 주제를 보통 화면의 가운데에 배치하기 때문이지요. 화면 주변에는 부수적인 요소들이 자리 잡게 마련입니다.

이처럼 그림의 화면 구성에는 화가의 특정한 의도가 담겨 있습니다. 화가의 젠더 의식 또한 영향을 미칩니다. 이번 수업에서는 그림의 화면 구성을 결정하는 공간 설정과 인물 표현 방식에서 나타나는 젠더 이데올로기의 '성의 위계' 문제를 함께 살펴보고자 합니다.

공간에 드러나는
남성 영웅주의의 전형

18세기 신고전주의의 대가라 불리는 자크
루이 다비드가 그린 〈호라티우스 가의 맹세〉라는
작품을 한번 보지요. 1785년 프랑스의 살롱전에
발표되자마자 대단히 화제를 모았던 작품입니다.
살롱전은 프랑스 미술 아카데미가 주최하는 대규
모 정기 공모전을 말합니다. 이 그림이 화제를 모
았던 이유는 시대 배경에서 찾을 수 있습니다. 이

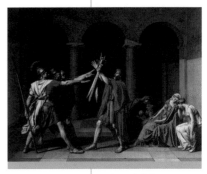

자크루이 다비드,
〈호라티우스 가의 맹세〉
⋯→ 88p

시기 프랑스는 대혁명을 4년 앞두고 혁명의 열기가 점점 고조되어
가고 있었습니다.

당시 정치적으로 첨예하게 대립하던 혁명파와 왕당파는 이 작
품을 놓고 서로 자신들에게 유리하게 해석합니다. 왕당파는 이 그
림이 국가에 충성하고 왕가를 보존하고자 하는 프랑스 애국자의 모
습을 담고 있다고 설명했습니다. 반대편의 혁명파는 이 그림 속에서
칼을 들고 전장으로 나가는 이들이 나라를 다시 세우고자 하는 혁
명을 상징한다고 주장했습니다.

물론 어느 쪽이 맞는지 화가인 다비드에게 물어보지 않는 이
상 확인할 방법이 없습니다. 다만 프랑스 혁명 당시 다비드가 혁명
파를 지지한 사실에 비춰보면 아무래도 혁명파의 애국심을 고취하
려는 그림이었을 가능성이 큽니다. 그러나 혁명 이후 다비드는 나
폴레옹 황제에게 충성을 맹세하며 변절했기에 꼭 그렇다고 확신하
기도 어렵습니다. 따라서 화가의 정치 노선에 비추어 그림의 의미를
단정할 수는 없으나, 양 진영에서 공히 주장하듯 애국심을 강조했다
는 것은 맞는 듯합니다.

대혁명의 기운이 무르익던 시기, 국가에 대한 충성과 애국심은 프랑스인들에게 요구되는 지상과제였습니다. 프랑스인들은 진영을 막론하고 어느 때보다 애국심을 강조하고 있었습니다.

그림의 주제가 모여 있는 화면 가운데를 한번 볼까요. 칼이 있죠. 마치 화면을 고르게 사등분하듯 한가운데에 위치해 있습니다. 칼은 단호함의 표현이자 목숨을 바치겠다는 의지의 표현이기도 하지요. 자 다음은, 누가 핵심 주제인 칼을 향하고 있는지 봅시다. 늙은 남성이 손에 그러쥔 세 자루 칼을 향해 서 있는 세 명의 남성들이 있습니다. 화면 왼쪽에서 아주 안정되고 견고한 자세로 서 있어요. 이들은 모두 오른팔을 들어 승리의 결의를 다지며, 애국심을 드러내고 있습니다. 그들의 결의에 찬 마음을 상징적으로 한 번 더 드러내는 게 바로 칼입니다. 다비드는 칼을 통해서 목숨을 바쳐 국가를 수호하고자 하는 남성들의 충성심을 강조하고 있습니다. 이 그림에 담긴 역사적인 이야기를 몰라도 그림의 구조를 통해 대략 짐작해볼 수 있습니다.

우리가 주목하려는 것은 이 작품의 주제가 아닙니다. 호라티우스 가문의 형제가 누군지, 왜 전쟁에 나가려고 하는지, 왜 저렇게 결의에 차서 죽음도 불사하겠다고 하는지가 아니라, 이 작품에서 이제껏 도외시되었던 남녀의 공간 구분에 주목할 필요가 있습니다.

화가는 화면의 중앙에 서 있는 남성들에게 상당히 많은 공간을 제공합니다. 반면에 여성들에게는 화면 오른쪽 하단의 매우 좁은 공간을 할애하고 있습니다. 무엇보다 남녀의 공간을 철저히 구분해서 보여줍니다.

그림에서 주제가 되는 남성들의 모습은 화면 한가운데에 안정된 삼각형 구도로 그려져 있습니다. 고전주의 미술에서는 화면에 안정감을 주는 삼각형 구도를 자주 사용합니다. 이 그림에서도 형제들이 서로 허리를 부여잡고 다리를 넓게 벌리고 선 모습이 작은 삼각형

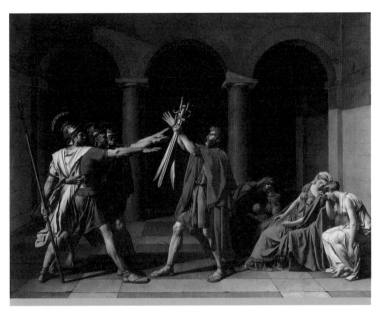

자크루이 다비드, 〈호라티우스 가의 맹세〉 ···→ 88p

을 이루며 안정감을 부여합니다. 아버지와 아들이 이루는 대칭 구도에서도 큰 삼각형 구도가 다시 반복됩니다. 안정감 있는 삼각형 구도 속에 남성들을 주된 소재로 등장시킨 것입니다.

반면에 여성들 모습은 구도상 시선이 가지 않고, 화면 한복판의 삼각형 구도를 훼손하지 않는 부수적인 위치에 그렸음을 알 수 있습니다. 서로 부둥켜안은 채 웅크린 여성들은 중앙에 꼿꼿하게 선 남성들에게 방해되지 않도록 화면 오른쪽 하단에 치우쳐 있습니다.

인물을 묘사하는 방식에서도 차이가 납니다. 용감한 애국자로 그려진 남성들과 달리 여성들은 전쟁에 나설 가문의 남성들의 안위를 걱정하며 슬퍼하고 흐느끼고 있습니다. 국가적 대의를 생각하지 못한 채 사적인 감정에 사로잡힌 존재로 그려집니다. 이러한 차이를 통해 연약하고 감정적인 여성들이 강인하고 이성적인 남성들에게 보호받고 종속되어야 하는 존재임을 상기시키며 성의 위계를 그림

에 반영한 것입니다.

이 그림은 화가 다비드가 18세기 프랑스의 극작가인 피에르 코르네유Pierre Corneille의 희곡을 토대로 그린 것입니다. 그림의 주인 공으로 등장하는 호라티우스 가문은 기원전 7세기 로마의 이웃 국 가인 알바의 귀족 가문인 쿠리아티우스 가와 전쟁을 벌이게 됩니다. 로마는 영토가 넓어 국경 지역에서 자주 분쟁이 발생했는데, 이 경 우 전면전을 벌이지 않고 양 진영을 대표하는 귀족 가문이 하나씩 나서서 결판을 냈다고 합니다. 가문 사이의 대결에서 승리하는 쪽이 영토를 차지한 것입니다. 코르네유는 로마와 알바의 영토 싸움을 둘 러싼 이야기에서 호라티우스 가문의 일화를 골라 소개한 것이지요.

그런데 여기에서 다비드가 그린 영웅적인 맹세 장면은 코르네 유의 저술에 등장하지 않습니다. 코르네유가 전쟁의 일화를 소개하 긴 했지만 호라티우스 가문의 형제들이 전쟁에 나서며 아버지에게 승리를 맹세하는 장면은 묘사하지 않았습니다. 이 그림은 화가 다비 드가 자신의 상상력과 가치관에 따라 재구성한 것입니다. 그렇다면 다비드는 왜 이런 그림을 그렸을까요?

18세기 프랑스는 대혁명을 앞두고 국가의 권위와 위엄, 질서 를 강조하고 있었습니다. 다비드가 그림을 그린 때는 프랑스 혁명을 4년 앞둔 시기이니 어느 때보다 국가에 대한 충성심과 애국심이 강 조되었을 것입니다. 화가 다비드는 시대적 흐름에 부응해서 국가에 충성을 맹세하고 희생을 다짐하는 남성들의 영웅적인 모습을 강조 하기 위해 이 일화를 주제로 삼은 것이지요.

인물표현에 드러나는
여성 영웅의 전형

이제 19세기 영국 빅토리아시대로 가봅시다. 19세기 영국의 대표적인 화가 조지프 노엘 페이턴 경Sir Joseph Noel Paton이 그린 〈인 메모리엄〉이라는 작품을 보겠습니다. 작품의 제목은 영국 시인 알프레드 테니슨의 시에서 가져온 것입니다. 테니슨이 죽은 친구를 애도하면서 지은 장시의 제목이라고 합니다. 죽은 자를 애도하는 의미를 차용해서 페이턴 경이 동일한 제목을 붙인 것이지요.

조지프 노엘 페이턴 경,
〈인 메모리엄〉 ⋯ 90p

〈인 메모리엄〉은 영국과 인도 간에 벌어졌던 세포이 전쟁을 배경으로 하고 있습니다. 세포이는 당대 영국에서 운영하던 동인도회사에 채용된 인도인 용병을 이르는 말입니다. 동인도회사에서 경호를 맡기기 위해 세포이들을 고용했던 것이지요. 페이턴 경은 세포이 전쟁을 배경으로 인도에 파견된 선교사 가족의 이야기를 다루고 있습니다.

세포이 전쟁은 역사적으로 두 가지 맥락에서 해석할 수 있습니다. 역사학자에 따라 인도인의 관점에서 이를 '세포이 항쟁'이라 부르기도 하고요, 영국인들의 관점에서는 '세포이 반란'으로 부르기도 합니다. 최근에는 인도인들이 고유의 삶의 방식을 유지하기 위해 일으킨 항쟁으로 보는 시각이 우세합니다. 따라서 다수의 역사서가 세포이 항쟁으로 소개합니다. 그러나 영국인의 입장에서는 자신들이 지배하고 있는 식민지에서 일어난 반란으로 볼 수도 있습니다. 더구나 세포이들이 무고한 선교사 가족들, 특히 여성들과 아이들을 학살했다는 사실에 분노하며, 항쟁을 무력으로 진압하고 많은 용병들을 처형한 사건이기 때문입니다.

〈인 메모리엄〉 세부

페이턴 경도 세포이 전쟁을 영국인의 관점에서 해석하고 있습니다. 화면 중앙에 등장하는 여성들이 선교사의 가족입니다. 앞서 본 다비드의 작품과 달리 여성들이 주인공입니다. 선교사의 부인과 아이들이 손에 성경책을 들고 두 손을 모은 채 하늘을 바라보며 기도하고 있습니다. 화면 오른쪽 뒤로는 문을 열고 들어서는 인도인 용병들이 보입니다. 페이턴 경은 그들이 보기에 미개한 세포이들이 무고한 선교사 가족을 학살하는 장면을 묘사하고 있습니다.

이민족인 세포이들을 화면 뒤쪽의 구석으로 배치하고, 여성이지만 영국인을 대표하는 선교사 가족을 화면 가운데에 성스러운 모습으로 그려냈습니다. 여성들은 당장 위험이 닥치리란 사실을 알면서도 경건하고 우아한 모습을 유지합니다. 특별한 저항의 몸짓이나 두려운 표정은 찾아볼 수 없습니다. 빅토리아 여왕 시절 영국에는 근대적인 소가족 제도가 장려되었습니다. 가정의 책임자로서 아버지의 사회적 역할을 강조했고, 여성에게는 가정 내에 머물며 가사와 육아에 매진하는 아내와 어머니의 역할을 요구했습니다. 정숙하고 인자하며 아름다운 어머니의 모습은 빅토리아시대 영국이 이상적으로 여기는 여성상이었습니다.

페이턴 경의 작품에서 '야만족'에게 위협을 당하면서도 거칠게 맞서지 않고 정숙하고 우아하게 죽음을 받아들이는 여성이, 당시 영국이 기대하는 여성 영웅의 모습이었던 것입니다. 그림 속의 여성들이 실제로도 죽음을 앞두고 수동적인 자세를 취했는지, 아니면 아이들을 지키기 위해서라도 나름의 저항을 했는지는 알 수 없습니다. 다만 우리는 화가가 묘사한 여성들을 통해 빅토리아시대 영웅주의의 일면을 포착할 수 있습니다.

싸우는 여성은 맹수와 같다

페이턴 경의 작품과 비교해서 프란시스코 고야Francisco Goya의 작품을 하나 보겠습니다. 고야는 스페인을 대표하는 낭만주의 화가로 국왕 펠리페 4세의 궁정화가이기도 했습니다. 고야는 19세기 전반에 스페인을 침략한 나폴레옹 군대에 저항하는 민중의 모습을 연작으로 담아냈습니다. 그중에서도 〈그리고 그들은 맹수와 같다〉라는 작품을 보려고 합니다.

이 작품에는 프랑스 군대에 맞서 농기구와 돌을 들고 격렬하게 저항하는 여성들이 등장합니다. 페이턴 경이 묘사한 수동적인 여인들과는 많이 다르지요. 빅토리아시대 선교사 가족의 여성들과 달리 스페인의 농민 여성들은 농기구와 돌멩이를 들고 격렬하게 저항하는 모습으로 등장합니다. 고야는 이들 여성들을 애국심 충만한 스페인 농민으로 묘사한 것입니다.

프란시스코 고야,
〈그리고 그들은 맹수와 같다〉
··› 91p

그러나 우리가 주목할 것은 고야가 붙인 '그들은 맹수와 같다'는 제목입니다. 화가는 호전적이고 격렬하게 저항하는 여성들을 맹수와 같이 미개하고 야만적인 존재로 칭하고 있습니다. 그림을 자세히 보지요. 저항하는 여성들의 몸이 어색하게 뒤로 꺾이고 바닥에 쓰러져 있습니다. 아랫도리가 벗겨진 아이를 거칠게 둘러메고 적군을 창으로 찌르는 여성의 모습 역시 자연스럽지 않습니

다. 지나치게 격렬하고 투쟁적인 모습을 강조하며 여성들을 거친 존재로 묘사합니다.

이는 고야만의 문제가 아닐 것입니다. 수동적이고 나약한 여성의 모습을 자연스럽게 받아들이고 여성이 정신적으로나 육체적으로 강인한 특성을 드러내는 것을 금기시한 19세기 서구 사회의 젠더 이데올로기가 반영된 그림이니까요.

노동의 현장,
여자와 남자의 역할 구분

이번에는 가을 하면 떠오르는 장프랑수아 밀레Jean-François Millet 의 작품을 보지요. 밀레는 19세기 프랑스의 리얼리즘 계열의 화가로 '농민 화가'라는 별칭으로 불릴 만큼 평생에 걸쳐 프랑스 농촌을 배경으로 소박한 농민의 일상을 화폭에 담았습니다. 대중적으로 가장 많이 알려진 작품이 1857년에 완성된 〈이삭 줍기〉입니다.

장 프랑수아 밀레,
〈이삭줍기〉 ··· *92p*

오래전에 이 그림의 모티브가 우리나라 광고에 사용된 적이 있습니다. 가을날의 풍성한 추수를 의미하는 하비스트라는 과자 광고였지요. 광고를 만들면서 감독이 밀레의 〈이삭줍기〉를 떠올린 듯합니다. 이 작품을 가을의 풍성하고 넉넉한 전원의 모습을 묘사한 그림으로 파악한 것이지요. 저는 그 광고에서 처음으로 이삭 줍는 여인의 얼굴을 보았습니다. 감독이 컴퓨터 그래픽으로 만들어낸 가공의 이미지인데, 이 농민 여성은 매우 행복한 듯 웃으며 등장합니다. 풍성한 수확의 기쁨을 만끽하는 모습으로 그려졌지요. 광고를 본 사람들은 밀레의 작품을 풍성한 가을날의 평화로운 농촌 풍경을 담은 그림으로 생각했을 겁니다.

그러나 이 작품의 배경을 알고 나면 생각이 달라질 것입니다. 이삭을 줍고 있는 여성들은 추수가 끝난 후 곡식을 한 톨이라도 더

거두기 위해 밭으로 나섰습니다. 땅에서 나는 것은 하나도 버리지 않겠다는 의지로 이삭을 줍는 것이지요. 대부분 소작농이었던 농민들은 땅을 빌려서 농사를 짓고 나면 수확물의 대부분을 지주에게 내놓아야 했습니다. 근근이 살아갈 만큼의 소출만 얻을 수 있던 농민들이 한 끼라도 더 해결하고자 이삭을 주우러 나선 것입니다. 더구나 이삭을 줍는 일마저 지주의 허락을 받은 일부 농민만이 가능했습니다. 정해진 시간과 장소에서 관리자의 감독 아래 이루어졌습니다.

〈이삭줍기〉 세부

밀레의 그림을 보면, 화면 뒤편으로 말을 타고 추수를 감독하는 남성 관리자의 모습이 보입니다. 이 그림은 아름답고 평화로운 전원 풍경일 수만은 없습니다. 생존을 위해 투쟁하듯 살아가는 프랑스 농민의 열악한 현실을 보여주는 사실적인 메시지가 담긴 작품입니다. 밀레는 농민 여성들의 얼굴을 직접 보여주지 않지만, 우리는 그녀들의 고통스러운 얼굴을 짐작할 수 있습니다. 그처럼 척박한 현실의 주인공으로 밀레가 농민 여성들을 그려 넣은 점은 주목할 만합니다. 그러나 여기에도 성차의 문제는 남아 있습니다.

밀레의 또다른 작품 〈씨 뿌리는 사람〉에서 큰 동작으로 밭에 씨앗을 뿌리는 농민은 남성입니다. 밀레의 작품에서 남성들은 주로 씨를 뿌리고 추수를 관장하는 생산적인 노동 주체로 그려지는 반면에, 여성들은 나락을 줍거나 식사를 챙기고 아이들을 돌보는 모습으로 자주 등장합니다.

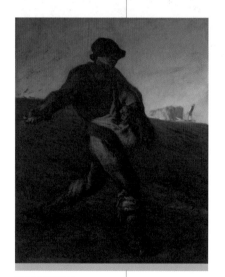

장 프랑수아 밀레,
〈씨 뿌리는 사람〉 ⋯→ 93p

노클린은 19세기 농촌 사회에서 이삭을 줍는 행위의 사회적 의미를 설명하며, 밀레의 그림에서 이삭을 줍는 이가 남성이 아닌 여성이라는 점을 지적합니다. 농촌 사회에서 성

가신 반복 노동에 동원되는 것은 주로 여성이었으며, 보상받지 못하는 노동이 여성의 몫일 때 이는 운명적인 자연 질서로 해석된다고 설명합니다.

실제로 농촌의 노동환경에서 남녀의 성 역할이 어느 정도 구분되었을 가능성이 있습니다. 그러나 밀레가 프랑스 농촌 사회에 온존해 있던 남녀의 역할을 사실적으로 그렸다 해도, 이처럼 거듭 재생산해온 이미지는 성 역할에 관한 고정관념을 강화하는 데 일조하게 됩니다.

밀레의 작품 속 여성들의 얼굴이 드러나지 않는 점도 주목해야 합니다. 밀레는 농민 여성들의 개성을 드러내지 않습니다. 여성들의 얼굴을 정확히 그리지 않아 감정 상태를 알 수 없습니다. 여인들은 살아 있는 주체적인 인간으로 읽히기보다는 전체적인 풍경을 구성하는 부수적인 요소로 보입니다. 화가는 특히 몸을 굽힌 여성들의 신체를 지평선에 의해 포위되고 가두어진 구도로 그려 쉽사리 여성들을 대지라는 자연에 속한 존재로 파악하도록 유도합니다. 너무나 오랫동안 지속되어온 '여성과 자연'이라는 주제를 반복하고 있는 것입니다.

이처럼 일부 작품만 살펴보아도 미술 작품의 공간 구성, 즉 전반적인 화면 구도와 성차에 따른 인물 표현 방식을 비교하다 보면 오래전부터 반복해온 젠더 이데올로기를 발견하게 됩니다. 여러분이 앞으로 미술 전시에서 만나게 될 다른 작품들에도 이러한 관점을 적용해 감상해보세요. 이전과는 전혀 다른 내용들이 보이기 시작할 것입니다.

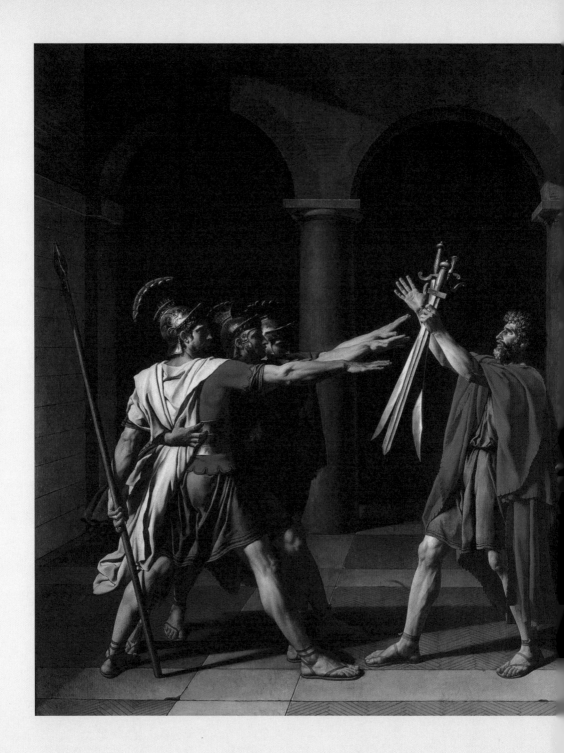

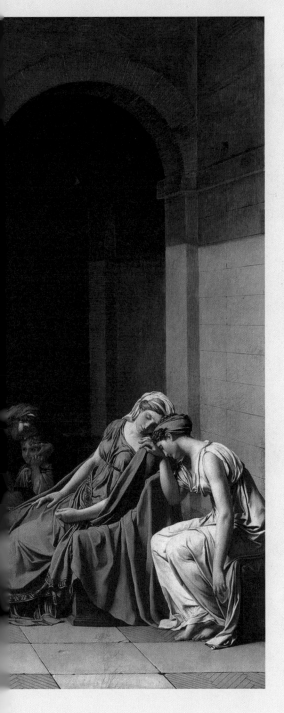

미술 작품 다시 보기

자크루이 다비드, 〈호라티우스가의 맹세〉, 1785년, 캔버스에 유채,
329.8x424.8cm, 루브르 미술관

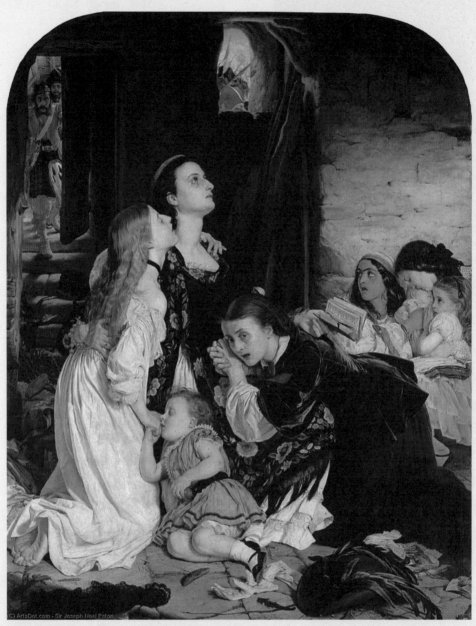

조셉 노엘 페이턴 경, 〈인 메모리엄〉, 1858년, 판넬에 유채, 크기미상, 개인소장

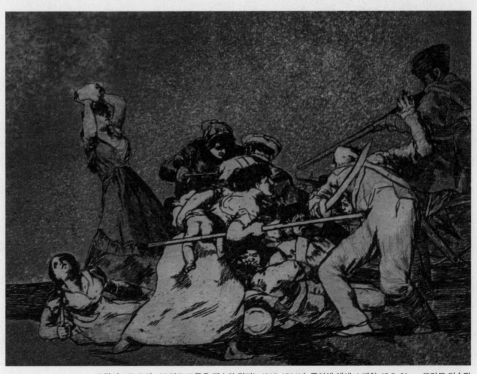

프란시스코 고야, 〈그리고 그들은 맹수와 같다〉, 1810-1814년, 종이에 채색 스케치, 15.8x21cm, 프라도 미술관

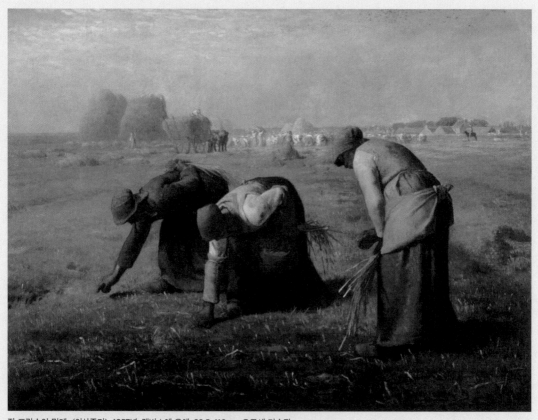

장 프랑수아 밀레, 〈이삭줍기〉, 1857년, 캔버스에 유채, 83.5x110cm, 오르세 미술관

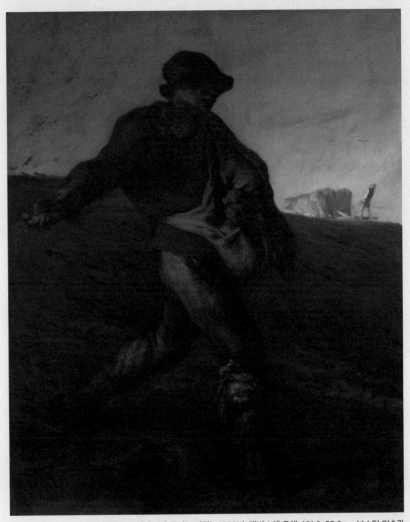

장 프랑수아 밀레, 〈씨 뿌리는 사람〉, 1850년, 캔버스에 유채, 101.6x82.6cm, 보스턴 미술관

누드 이미지에
담긴
젠더 이데올로기

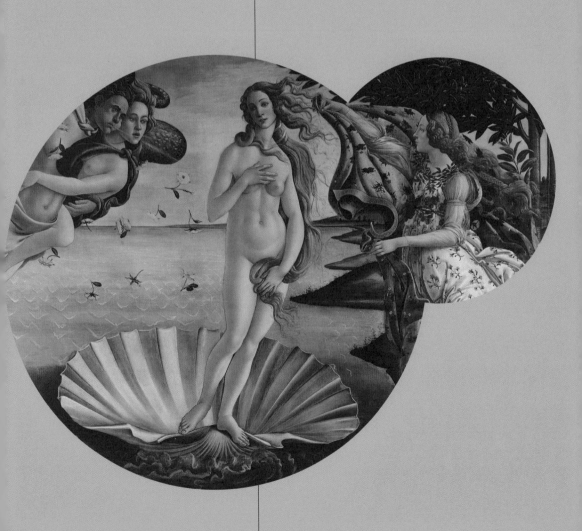

다섯번째 수업을
시작하며

　　서양 미술의 역사에서 가장 많이 등장하는 소재에 대해 이야기해보려 합니다. 아마 짐작하셨을 텐데요. 누드^{nude} 이미지를 살펴보는 시간입니다. 누드는 단지 옷을 입지 않은 상태를 의미하는 나체^{naked}와 달리 인간의 벗은 몸을 그린 이미지를 말합니다. 따라서 누군가에게 보여지는 대상화된 신체 이미지입니다.

　　누드 이미지는 언제부터 등장했을까요? 1908년 오스트리아의 빌렌도르프에서 발견된 작은 석상에서 이야기를 시작해보겠습니다. 한 고고학자가 구석기시대의 암석층에서 성인 손바닥만 한 인물 석상을 발견합니다. 미술사에서 가장 오래된 누드 조형물로 불리는 〈빌렌도르프의 비너스〉가 처음으로 모습을 드러낸 것입니다.

가장 오래된 누드,
빌렌도르프의 비너스

〈빌렌도르프의 비너스〉는 여성의 벗은 몸을 조각상으로 표현한 것입니다. 얼굴은 거의 형체가 없어 알아보기 힘들고 우리의 눈을 사로잡는 것은 거대하고 풍만한 젖가슴과 하복부의 이미지입니다. 얼굴을 아주 간략하게, 생략하다시피 묘사한 데 비해 하복부의 여성 생식기는 굉장히 구체적으로 묘사하고 있지요. 학자들은 이 석상이 여성의 다산을 기원하는 주술의 도구였거나 숭배의 대상이었을 것으로 보고 있습니다.

그런데요, 〈빌렌도르프의 비너스〉는 정말 출산만을 상징하는 석상일까요? 무엇보다 이 석상이 여성의 몸을 나타낸 것이라 단정하는 이유는 무엇일까요? 제가 너무 당연한 것에 의문을 품는 것처럼 보이나요? 아무리 얼굴이 생략되었어도 풍만한 젖가슴과 엉덩이, 그리고 성기를 보면 누구라도 이 석상이 여성을 묘사하고 있다고 말할 테니 말입니다. 그런 이유로 후대 학자들은 이 석상을 '비너스'라고 불렀습니다. 이때 비너스는 그리스 신화에 나오는 비너스와 전혀 관련이 없습니다. '여성의 누드 이미지'라는 의미에서 붙인 이름입니다.

요즘의 우리는 이 석상의 표현법에 대해 이렇게 비난할 수도 있습니다. 여성의 생물학적인 기능을 강조하여 여성을 출산의 도구로 대상화하고 있다고요. 그러나 이 석상은 구석기시대에 제작된 것입니다. 당시의 시대적 배경을 염두에 두고 해석해야겠지요.

많은 고고학자들은 구석기시대 사회구조를 모계 중심 체제로 추정하고 있습니다. 그렇다면 이 작은 석상은 여성의 누드 이미지인 비너스가 아니라, 강력한 생식력을 표출하는 모성 신 이미지로

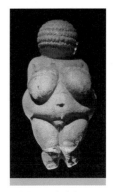

〈빌렌도르프의 비너스〉
⋯→ 126p

볼 수 있어요. 구석기인들은 주로 이동하면서 수렵생활을 했을 것으로 추정됩니다. 이들은 출산을 통해 재산을 지키고 신체 안전을 도모할 수 있었을 것입니다. 사냥을 나갈 때 혼자 가는 것보다 자식들과 함께 나가는 것이 낫지요. 밤에 잠을 잘 때도 여러 명이 모닥불 주위에 모여서 함께 자야 야생동물의 위협으로부터 몸을 지킬 수 있으니까요. 구석기인들에게 아이를 많이 낳는 것은 무엇보다 중요한 일이었습니다. 그래서 여성 누드 조각상을 만들어 다산을 염원하는 기복적인 의미를 부여했습니다. 〈빌렌도르프의 비너스〉가 미술 작품이라기보다 인류학적 유물로서 더 가치가 있다고 하는 이유가 여기 있습니다.

누드화는 왜 그렸을까?

누드의 역사는 〈빌렌도르프의 비너스〉에서 시작됐다고 봐도 좋을 것입니다. 그러나 역사 시대 이후의 서양미술사에서 주목해야 할 것은 아무래도 그리스 미술입니다. 고대 그리스와 로마 미술에서 등장하는 누드는 주로 일상의 삶을 배경으로 삼았습니다. 또 위대한 영웅을 묘사할 때 즐겨 사용되었습니다. 그런데 이 시대 누드의 주인공은 주로 남성입니다.

〈그리스 조각가의 제작소〉
⋯→ 126p

고대 그리스의 도기화인 〈그리스 조각가의 제작소〉에는 맨몸을 드러낸 채 작업에 몰두하는 남성 조각가들이 등장하고, 위대한 조각가인 폴리클레이토스Polykleitos의 〈창을 쥔 사람(도리포로스)〉에는 군인의 누드가 등장합니다. 아테네의 조각가 미론Myron 역시 〈원반 던지는 사람〉에

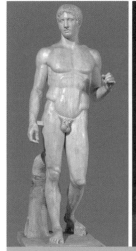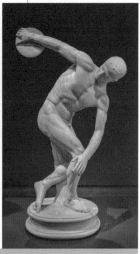

좌 폴리클레이토스,
〈창을 쥔 사람〉⋯→ 127p
우 미론, 〈원반 던지는 사람〉
⋯→ 127p

서 역동적인 인간의 모습을 묘사하기 위해 여성이 아닌 남성의 누드를 선택했습니다. 제가 남성 누드만 골라서 여러분에게 보여드리는 게 아닙니다. 물론 그리스 로마 시대의 미술품에 여성 누드가 전혀 없는 것은 아닙니다. 여성 누드는 비너스상 등에서 일부 발견되

긴 하나 남성 누드가 압도적으로 많습니다. 도기화나 조각상에서 발견되는 누드 소재는 대부분 남성의 이미지입니다.

왜 그리스와 로마 시대에는 남성 누드를 많이 제작했을까요? 일반적으로 누드라고 하면 여러분은 남성을 떠올리나요, 여성을 떠올리나요? 여성을 많이 떠올리지요. 그 이유는 예술의 대중화가 시작된 르네상스 시대에 이르러 누드를 소재로 한 작품이 폭발적으로 증가하는데, 대부분 남성이 아닌 여성의 몸이 대상이었기 때문입니다. 르네상스 시대의 전통이 오늘날까지 이어지면서 누드라고 하면 여성의 몸을 떠올리게 된 것입니다. 그런데 예외가 있으니, 바로 그리스 로마 시대입니다.

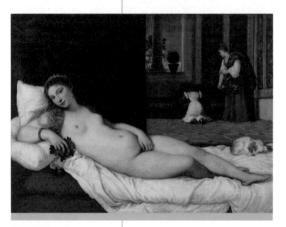

티치아노,
〈우르비노의 비너스〉
···→ 129p

말이 나온 김에 르네상스 시대의 전형적인 누드화를 하나 보겠습니다. 티치아노Vecellio Tiziano의 〈우르비노의 비너스〉입니다. 옷을 벗고 침대에 기대어 누운 여성이 등장합니다. 이 모델은 이탈리아 명문가인 곤차가의 귀족 여성입니다. 이 작품을 주문한 사람은 누구일까요? 곤차가 가문의 우르비노 공작 귀도발로 델라 로베레가 신혼 방을 장식하려고 주문했다고 알려져 있습니다. 이렇듯 르네상스 시대 여성 누드화는 대부분 남성 후원자의 주문으로 그려졌습니다. 남성들의 성적이고 탐미적인 대상으로 여성 누드화가 제작된 것이지요.

다시 그리스 로마 시대로 돌아가서, 그렇다면 〈창을 쥔 사람〉을 주문한 후원자는 누구였을까요? 르네상스 시대에 누드화가 그려진 맥락을 여기에 적용해보면 부와 명예를 가진 여성 후원자가 남성 누드를 탐미적으로 관람하기 위해 주문했다고 가정해볼 수 있겠

지요. 하지만 그렇게 보기에는 무언가 이상합니다. 그리스와 로마 시대는 정치사에 있어서 민주 정치 체제의 원형이 만들어진 시대입니다. 이른바 공화정을 통해 시민계급이 등장했다고 알려져 있는데, 우리가 상기해야 할 것은 당대 시민이라는 개념에 여성은 포함되지 않았다는 사실입니다.

귀족이든 평민이든 계급에 상관없이 여성은 시민이 아니었습니다. 다시 말해서 그리스 로마 시대의 여성들은 사회적으로 모든 계급의 남성들보다 하위에 위치한 차별받는 존재였습니다. 여성들의 지위가 이러했는데, 과연 남성 조각상을 주문할 수 있었을까요? 앞서 이야기했듯이 피타고라스를 위시해 진보적인 철학자들도 여성은 예술 재능이 부족하다며 폄하했습니다. 그렇게 여겨졌던 여성들이 예술을 탐미하며 조각상을 주문했을 리가 없습니다.

그리스 로마 시대에 남성 누드를 향유했던 이들은 여성이 아닙니다. 그렇다면 남성들이 주문했을 텐데요, 왜 여성 누드가 아닌 남성 누드를 의뢰했을까요? 그리스 로마 시대에 여성은 미美의 대상이 될 수 없었기 때문입니다. 여성을 아름다움의 대상으로 보지 않았습니다. 고대인들에게 아름다움은 건강한 육체와 건전한 정신의 조화로운 상태를 의미했습니다. 그러한 조화로움을 갖춘 인간이 아름다운 인간인 것입니다. 그리스나 로마인들에게 있어 예술 작품이 될 만큼 아름답고 이상적인 인간은 오직 남성이었습니다.

여기에 설명을 더하자면, 그리스 시대에 〈창을 쥔 사람〉이나 〈원반 던지기〉와 같은 조각을 주문한 이들은 젊은 남성이 아닌 성공한 남성 권력자들이었습니다. 철학자, 학자, 정치 원로와 같은 중년 남성들이 주로 예술을 향유했습니다. 당시 이들 사이에는 젊고 아름다운 남성을 미적으로 탐닉하는 취향이 널리 퍼져 있었습니다.

플라톤의 《향연》을 예로 들 수 있어요. 《향연》은 플라톤의 중기 대화편의 하나로 비극 작가 아가톤의 경연 우승을 기념하여 열

린 축하연을 배경으로 합니다. 이 연회에서 플라톤의 스승인 소크라테스와 동료 지식인들이 에로스를 주제로 토론하는 가운데 소크라테스의 미소년 취향이 드러나지요. 소크라테스를 연모한 미소년 알키비아데스가 사랑을 거부당하자 서운함을 토로하는 장면도 등장합니다. 당대의 철학자를 비롯해 학식 있고 성공한 남성들이 아름다운 미소년들에게 부와 학식을 전수하고, 미소년들은 앞선 세대의 덕성을 물려받는 대신 젊음과 아름다움을 제공했다고 볼 수 있습니다. 당시 젊은 남성 누드가 제작된 배경에는 이러한 풍속의 영향도 있었던 것으로 봅니다.

누드화의 전성기, 르네상스 시대

중세 시대로 넘어오면서 누드 상은 대부분 사라지게 됩니다. 기독교 문화의 영향이지요. 누드화가 다시 등장한 것은 인본주의가 도래한 르네상스 시기입니다. 15세기에 이르러 신을 벗어난 인간 중심 사상이 유럽 사회를 다시 지배하면서 그리스와 로마 시대의 미술과 문학, 철학, 역사를 공부하는 유행이 퍼지게 됩니다. 미술에서도 아름다운 인체 미를 탐구하던 고대의 관행이 되살아나며, 그리스 신화에서 아름다움을 상징하는 비너스를 소재로 한 여성 누드가 등장하게 됩니다.

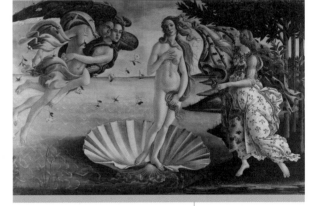

산드로 보티첼리,
〈비너스의 탄생〉 ··· 128p

대표적인 그림이 산드로 보티첼리Sandro Botticelli가 그린 〈비너스의 탄생〉입니다. 15세기 르네상스를 대표하는 화가 보티첼리가 피렌체의 명문 메디치 가문의 후원을 받아 그린 작품입니다. 고대 신화에서 사랑과 미를 관장하는 여신인 비너스가 바다에서 탄생하여 이제 막 해안에 도착하는 장면을 그렸습니다. 비너스는 팔등신의 이상적인 신체 비율로 묘사되었으며, 탐스러운 금발 머리와 매끄러운 피부로 특유의 아름다움이 강조되고 있습니다. 손과 머리카락으로 가슴과 성기를 가리고 '비너스 푸디카Venus Pudica(정숙한 비너스)' 자세를 취하고 있습니다. 우아하고 아름다운 여성 누드입니다.

하지만 그림을 다시 봅시다. 비너스가 조금 어색해 보이지 않나

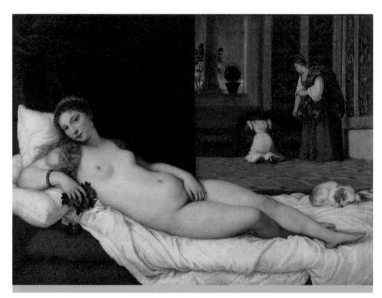

티치아노, 〈우르비노의 비너스〉 ⋯ *129p*

요? 목이 너무 길고 한쪽 어깨가 지나치게 기울어져 있습니다. 이는 보티첼리가 생각하는 이상적인 미를 표현하기 위해 선택한 방식입니다. 르네상스 시대의 누드는 여성의 몸을 사실적으로 묘사한 것이 아닙니다. 미술가가 이상적으로 여긴 여성의 몸을 표현했지요.

앞서 살펴본 티치아노의 〈우르비노의 비너스〉도 비너스 주제의 누드화가 유행하는 가운데 제작된 것입니다. 제목은 비너스인데 그림 속 여인이 왠지 비너스 같아 보이지 않습니다. 이유는 배경의 풍경 때문입니다.

귀족 저택을 배경으로 하녀 두 명이 옷장을 열어 침대에 누운 여성에게 입힐 옷을 찾고 있습니다. 16세기 이탈리아 귀족 가문의 일상을 보여주는 듯합니다. 침대 위 강아지는 부부가 지켜야 할 신의를 상징합니다. 이러한 요소들 때문에 그림 속 여성은 비너스가 아닌 실제 곤차가 가문의 여성이며, 신혼 시절의 아름다운 부인을 그림으로 남기고 싶어 남편이 작품을 의뢰한 것으로 해석합니다. 작

품 제목에 '비너스'를 넣은 이유는 실제 여성의 누드라는 사실로 인해 불거질 수 있는 외설 논쟁을 피하기 위해서입니다.

그림은 이제 한 여성을 그린 인물화로 보입니다. 당대 최고의 미인이 아니었을까 싶을 정도로 대단히 아름답습니다. 물론 실제 모델이 그랬을 수도 있겠지만, 화가는 당시 사회가 기대하는 아름다운 여성의 전형에 맞춰 그렸을 것입니다. 청순한 얼굴, 작고 봉긋한 가슴, 포동포동한 아랫배와 엉덩이는 시대가 선호했던 여성의 외형을 반영한 것입니다. 피부 역시 도자기처럼 굉장히 매끄럽게 표현되었습니다.

화가가 진정으로 그리고자 한 것은 주문자의 아내가 아니라 당대 가치관을 반영한 이상적인 여성이었다는 사실을 기억해둡시다. 그렇다면 당대의 이상적인 여성의 기준은 누가 정한 것일까요? 르네상스 시대 화가들이 여성 누드화를 많이 제작한 이유는 예술 향유 계층이 급속도로 증가한 데서 찾을 수 있습니다. 중세에 주로 기독교 교회의 후원을 받아 종교적 주제를 묘사했다면, 르네상스 시대에는 메디치 가문과 같은 귀족 계층의 후원을 받아 세속적인 주제의 작품들을 내놓기 시작했습니다. 이들 후원자의 눈을 사로잡을 수 있는 감각적인 작품들이 늘었고, 이 과정에서 누드화도 많이 제작된 것입니다.

누드화를 주문한 후원자들은 말할 것도 없이 대부분 귀족 남성들이었습니다. 간혹 여성 권력자나 귀족이 후원자로 나선 경우도 있습니다만, 남성의 수와 비교할 수 없습니다. 르네상스 시대에 여성의 몸을 소재로 한 누드화가 압도적으로 많은 이유가 여기에 있습니다. 여성들의 몸에 덧씌워진 이상화된 미는 바로 남성 후원자들의 눈을 기준으로 결정된 것입니다.

19세기의 누드화

외젠 들라크루아,
〈사르다나팔루스의 죽음〉
⋯→ 130p

르네상스 이후로 여성 누드화는 지속적으로 그려졌지만, 19세기 신고전주의와 낭만주의 시대에 이르러 더욱 증가합니다. 프랑스의 낭만주의 화가인 외젠 들라크루아Eugène Delacroix가 그린 〈사르다나팔루스의 죽음〉은 아시리아의 마지막 왕인 사르다나팔루스의 일화를 소재로 하고 있습니다. 사르다나팔루스는 이민족의 침입을 받아 왕국의 모든 재산이 약탈당하고 불태워진 이후 죽음에 이르렀다고 알려져 있습니다. 장엄한 역사적 광경을 들라크루아가 어떤 방식으로 묘사했는지 살펴봅시다. 화가는 사르다나팔루스가 가진 모든 재산과 성 노예들이 적군에 의해서 약탈되고 괴롭힘을 당하는 장면으로 화면을 가득 채웠습니다. 한 가지 이상한 점은, 분명 사르다나팔루스가 피해자임에도 불구하고 자신의 궁전이 파괴되고 약탈당하는 장면을 마치 관조하는 듯한 자세로 침대에 누운 채 내려다보고 있다는 사실입니다.

여성 누드의 재현 방식에 관해서는 다양한 담론이 존재합니다. 이 담론들을 관통하는 한 가지 해석이, 서양 미술의 누드화에서 여성의 몸은 대상화되고 사물화되어 소비되어왔다는 것입니다. 들라크루아의 그림에서 적군에게 사로잡혀 죽어가는 노예 여성을 관조하듯 바라보는 군주의 모습은 바로 남성 관람자의 시선을 대변하고 있습니다. 사건 한복판에 놓인 주인공이기보다는 화면 밖에서 그

림을 바라보는 남성 관람자의 시선을 대신하는 것입니다. 여성들에게 가해지는 가학 행위를 바라보며 성적 욕망을 충족하려는 사디즘적 욕망이 군주의 시선에 담겨 있습니다.

영국의 비평가인 존 버거John Berger는 《다른 방식으로 보기》에서 서양 미술에서 여성 누드는 남성의 시각gaze에 맞추어 재현되어왔다고 지적합니다. 여성 누드는 남성의 성적 욕망으로 인해 상품화되고 대상화되어온 전형적인 콘텐츠라는 점을 지적하면서, 이러한 불평등한 관계가 현대까지도 이어진다고 주장합니다. 르네상스 이후 벗겨진 여성의 몸을 묘사한 누드라는 것은 남성 소비자를 위한 그림이라는 것입니다.

장레옹 제롬, 〈노예 경매〉
···→ 132p

프랑스 신고전주의 화가인 장레옹 제롬Jean-Léon Gérôme의 〈노예 경매〉를 보겠습니다. 여성을 무대 위에 세우고 경매의 대상으로 삼아 거래하는 남성들의 모습이 보입니다. 여성은 스스로 얼굴을 가리고 있습니다. 얼굴과 표정을 보여주지 않음으로써 화가는 이 여성의 인간적 본성을 감추어버립니다. 관람자는 여성의 눈빛을 볼 수 없기에 감정 상태도 읽을 수 없습니다. 그녀의 육체만 눈여겨볼 뿐입니다. 여성의 몸을 철저히 사물화하는 묘사 방식을 통해 여성이 남성들에게 판매되고 소비되는 대상이 되는 현실을 합리화합니다.

제롬이 비슷한 시기에 그린 〈동방 노예 시장〉도 마찬가지입니다. 거래를 주도하는 남성들이 여성 노예의 치아를 들여다보고 있습니다. 마치 동물을 관찰하는 듯합니다. 소를 팔고 사는 우시장에 가면 거래에 나선 사람들이

장레옹 제롬,
〈동방 노예 시장〉 ···→ 133p

판매되는 소의 상태를 함께 살펴보아야 합니다. 입을 벌려 소의 이빨을 보면서 얼마나 건강한지를 판단하고 값을 매깁니다. 제롬의 그림을 보면 마치 우시장에서 소를 다루듯이 여성 노예를 취급하는 것을 볼 수 있습니다. 제롬의 작품이 당시의 프랑스 현실을 다룬 것은 결코 아닙니다. 고대 그리스와 오리엔트 지역(오늘날의 중동 일대)의 미개하다 여겼던 문화를 다룬 것이지요.

앞서 사르다나팔루스의 일화도 서구인의 관점에서 본 오리엔트의 이야기입니다. 미개한 이국에서 일어난 폭력적인 사건이지요. '동방 노예 시장'이라는 제목도 서구의 이야기가 아니라는 사실을 강조합니다. 여성을 가축처럼 거래하는 일은 문명이 발달한 유럽이 아닌 미개한 오리엔트에서나 벌어지는 일이라는 것이죠. 이러한 묘사를 통해 비문명화된 미개 사회는 서구 사회에 의해 문명화 과정을 거쳐야 한다는 지배의 정당성을 부여하는 것입니다.

제국주의 시대인 19세기에 이 같은 주제의 그림이 많이 그려진 이유가 여기에 있습니다. 프랑스와 영국, 독일과 같은 유럽 제국주의 국가들은 앞다투어 아시아와 아프리카를 침략해 식민지로 삼았습니다. 제롬의 그림은 이런 행태에 정당성을 부여하는 역할을 합니다. 더 나아가 이중의 지배 관계, 다시 말해 남녀 사이의 지배 관계와 서구와 비서구 사회 간의 지배 관계를 동시에 정당화하는 것입니다.

누드화의 거울 모티프

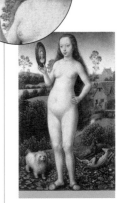

누드화에는 거울이 자주 등장합니다. 유럽의 미술관에
가보면 르네상스 이후에 그려진 누드화에서 여성들이 작은
손거울 내지는 큰 거울을 앞에 놓고 자신의 몸을 비춰 보는
장면을 많이 볼 수 있습니다.

전통적으로 기독교 사회에서 거울이라는 모티프는 허영
을 상징합니다. 중세 이후 기독교인들은 악덕과 미덕이라는 도덕적
관념을 중시했습니다. 성서에서 추앙하는 미덕이라는 개념과 기독
교인들이 삼가야 할 악덕이라는 개념이 있었습니다. 허영은 당연히
악덕에 포함되었습니다.

허영이라는 인간의 품성이 남녀를 구분해서 나타나는 것이 아
님에도 미술에서는 주로 여성이 거울을 들여다보는 모습으로 재현
되었습니다. 15세기 르네상스 화가인 한스 멤링Hans Memling은 〈허영〉
이라는 작품에서 벗은 몸을 거울에 비추고
있는 여성을 그렸습니다. 허영이라는 악덕
을 여성의 특성으로 묘사한 것입니다.

한스 멤링, 〈허영〉 ⋯→ *134p*

틴토레토는 16세기에 그린 〈수잔나와
장로들〉에서 목욕 후에 몸을 말리면서 거울
을 들여다보는 수잔나를 그렸습니다. 이 작
품에서 거울은 허영과는 또 다른 의미로 등
장합니다. 누드화에서 여성이 거울로 몸을
비춰보는 행위는 자신이 시각적 탐닉의 대

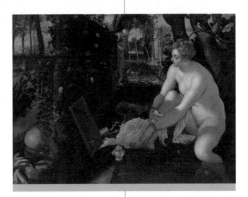

틴토레토, 〈수잔나와 장로들〉
⋯→ *135p*

상이 되는 것을 용인한다는 뜻으로 해석되기도 합니다. 여성은 보
여지는 자신을 보는 것이죠. 이를 통해 그림 밖에서 여성의 몸을 탐

닉하는 남성들의 시선이 정당화되는 것입니다. 즉 거울은 여성이 보이는 대상으로 다루어지는 것을 묵인하게 하는 장치인 것입니다.

중요한 것은 그림을 지배하는 시선입니다. 17세기 스페인의 바로크 화가인 디에고 벨라스케스Diego Velázquez는 〈거울을 보는 비너스〉에서 침대에서 등을 돌린 채 거울을 들여다보는 비너스를 묘사했습니다. 등을 돌린 자세로 인해 우리는 비너스의 얼굴을 똑바로 바라볼 수 없습니다. 거울에 비친 얼굴도 이목구비가 뚜렷하지 않아 표정이나 심리 상태를 알 수 없습니다. 이로써 그녀는 인격을 지닌 개인이 아닌 보여지는 알몸에 지나지 않게 됩니다. 매우 사적인 공간인 침실을 그린다는 것은 화가가 그녀에 대한 어떤 권리를 가지고 있거나 심지어 소유하고 있음을 암시합니다. 아들인 에로스가 거울을 들고 그녀를 보호하는 것처럼 보이지만, 사실상 비너스의 침실을 지배하는 것은 벗은 몸을 그리는 남성 화가와 그림 밖에서 응시하는 남성 감상자의 시선입니다.

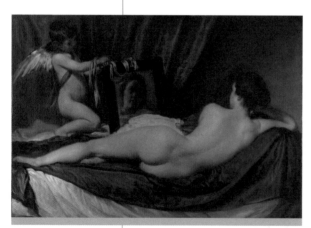

디에고 벨라스케스,
〈거울을 보는 비너스〉
⋯→ 136p

훼손된 벨라스케스의 작품

이 그림이 1914년에 영국에서 심하게 훼손되는 사건이 벌어집니다. 영국의 여성운동가인 메리 리처드슨Mary Richardson이 내셔널 갤러리에 전시된 그림을 칼로 베어버린 것입니다. 여성 참정권 운동을 함께 이끌던 동료 팽크허스트의 구속에 항의하는 의미로 벌인 충격적인 사건으로 밝혀졌으나 훗날 리처드슨은 다음과 같은 말을 덧붙였습니다. "하루 종일 멍하니 입을 벌리고 이 그림을 바라보는 남성 관람객들이 마음에 들지 않았어요." 그녀는 여성의 몸을 성적 대상으로 삼아 이상화하고, 예술이라는 이름으로 아무런 거리낌 없이 탐닉해온 남성들의 관행에 경종을 울린 것입니다.

누드화의 이상화된 몸

18세기 프랑스의 궁정화가 프랑수아 부셰François Boucher가 그린 〈검은 머리의 오달리스크〉는 루이 15세의 정부인 퐁파두르 부인을 모델로 한 작품입니다. 그러나 화가는 제목에 퐁파두르 부인이 아닌, 오달리스크라는 명칭을 사용했습니다. 서구 남성들에게 환상의 존재인 오달리스크를 이용해 그림 속 여성을 비현실적인 존재로 꾸민 것입니다. 오달리스크는 이슬람의 군주였던 술탄의 후궁을 이르는 말입니다. 술탄은 여러 명의 후궁을 거느리며 성 노예로 삼았다고 알려져 있었습니다. 서구 남성들에게 오달리스크는 먼 이국땅의 흥미로운 존재이자 직접 경험할 수 없기에 더욱더 강렬한 성적 판타지를 불러일으키는 대상이었습니다. 현실의 모티프로 여겨지지 않았기 때문에 누드화의 소재로 용인된 것입니다.

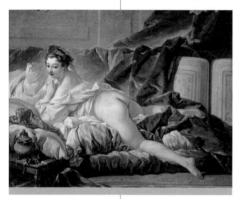

프랑수아 부셰,
〈검은 머리의 오달리스크〉
⋯→ 138p

부셰의 그림에서 여성은 관람자를 향해 등과 엉덩이를 보이고 있습니다. 가슴과 복부가 아닌 뒤로 돌아 엉덩이를 노출하는 자세는 여성의 수동성을 강조합니다. 앞을 향하고 있지 않기 때문에 타인의 공격에 즉시 대처할 수 없는 수동적이고 무방비한 상태임을 강조하는 것이지요. 남성의 성적 대상이자 소유의 대상으로 비춰지는 것입니다.

19세기 프랑스의 신고전주의 화가인 장 오귀스트 도미니크 앵그르Jean Auguste Dominique Ingres가 그린 〈큰 키의 오달리스크〉도 유사합니다. 서구 남성들의 이국 취향을 반영하여 오리엔트의 여성인 오달

리스크를 소재로 삼았습니다. 앵그르의 오달리스크도 부셰가 묘사한 여성과 마찬가지로 관람자에게 등을 보이는 수동적인 자세를 취하고 있습니다.

이 작품은 여성 신체에 대한 묘사가 부자연스럽다는 지적을 받아왔습니다. 보통 누드화는 일반적인 성 관념을 반영하여 실제보다 미화해서 그립니다. 그러나 앵그르의 작품은 아름답기보다 부자연스러운 느낌을 불러일으킵니다. 오달리스크의 허리

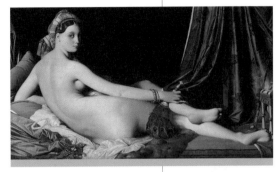

장 오귀스트 도미니크 앵그르,
〈큰 키의 오달리스크〉
⋯→ 139p

가 지나치게 길게 그려졌기 때문이지요. 동양인의 신체 특징을 고려한다고 해도 상당히 부자연스러워 보입니다. 마치 뼈가 없는 연체동물처럼 보인다는 비난을 받지요.

앵그르는 왜 이렇게 허리를 길게 그린 것일까요? 두 가지 이유로 설명합니다. 첫 번째는 허리가 긴 여성을 아름답다고 생각했기 때문이라는 주장이지요. 화가가 생각하는 이상적인 미의 기준에 따라 그렸다는 것입니다. 다른 하나는 작품의 비현실성을 강조하는 묘사라는 설명입니다. 현실의 여성이 아니라는 점을 강조하기 위해 일부러 허리를 길게 그렸다는 것입니다. 그림 속 여성은 소재 자체가 비현실적인 존재인 오달리스크지만, 앵그르는 현실에 존재할 수 없을 정도로 허리를 과장되게 늘려서 묘사함으로써 외설이라는 비난을 비켜간 것이지요.

현실적인 누드는
왜 더 외설적으로 느껴지나

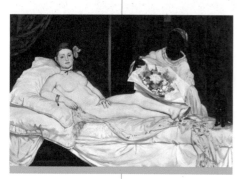

에두아르 마네, 〈올랭피아〉
⋯→ 140p

누드화에 대한 흐름을 바꾸어놓은 그림이 19세기 중반에 등장합니다. 바로 1863년에 에두아르 마네Édouard Manet가 그린 〈올랭피아〉입니다. 침대에 모로 누운 여성 누드는 전통적인 소재이지만, 이 작품은 이전의 누드화들과 달리 외설이라는 비난을 받게 됩니다. 살롱전에서 이 작품을 본 많은 언론인과 관람자들이 형편없는 그림이라고 혹평합니다. 미술관에서 이런 그림을 내보이는 것은 화가가 관람객을 모욕하는 것이라는 비판까지 나옵니다. 이유가 무엇일까요? 여러분은 티치아노나 앵그르의 작품과 비교했을 때 마네의 그림이 더 외설적으로 느껴지시나요? 여성 누드화를 많이 보아온 파리의 미술 애호가들이 왜 마네의 그림을 문제 삼은 것일까요?

그 이유는 마네의 그림이, 구체적으로 올랭피아의 꼿꼿한 자세와 당당한 눈빛이 남성 관람자들을 불편하게 만들었기 때문입니다. 과거의 여성 누드는 남성의 성정에 호소하는 듯한 수동적인 자세와 눈빛을 고수해왔기 때문이에요. 하지만 이 같은 이유로 외설적이라고 평가할 수는 없습니다. 이 그림이 외설적인 진짜 이유는 매춘부라는 직업을 가진 실재하는 여성을 그렸기 때문입니다. 19세기 파리에서 몸을 파는 현실의 여성이라는 점이 문제가 된 것입니다. 물론 매춘부가 아니라 귀족 여성을 그렸다 하더라도 실존 인물이라는 사실이 밝혀졌을 때는 외설 시비가 일어났을 것입니다.

과거에 그려진 누드화의 여성은 모두 비현실적인 존재인 비너

스나 오달리스크였지요. 그러나 마네가 그린 여성은 실제로 존재하는 인물이자 파리에서 꽤나 이름이 알려진 매춘부였던 것입니다. 부르주아 남성들이 살롱전에서 그동안 은밀하게 만나온 매춘부의 누드를 마주하자 당황했을 것은 자명합니다. 자신의 비도덕적인 치부가 들추어지는 상황에서 매춘부의 당당한 시선과 사실적인 몸이라는 요소는 남성 부르주아들의 심기를 불편하게 만들었을 것입니다.

사실 마네가 그린 여성의 몸은 우리 눈에 매우 어색해 보입니다. 이상화되지 않았기 때문입니다. 마네가 그린 올랭피아를 실제로 보면 팔다리가 굉장히 짧고 피부도 매끄럽지 않습니다. 서구 여성치고는 키가 작고 피부는 핏기가 없이 창백하다 못해 곳곳이 얼룩덜룩합니다. 티치아노와 앵그르가 그린 여성들이 팔등신의 이상적인 신체 비율에 도자기로 빚어놓은 듯이 균일한 톤의 매끄러운 피부를 자랑한다면, 마네의 올랭피아는 팔등신이 아닐뿐더러 피부도 거칠고 메말라 보입니다. 당시 매춘부들은 끊임없이 몸을 팔고 극도로 열악한 환경에서 밑바닥 삶을 영위하던 여성들이었기에 벗은 몸이 그다지 아름답지 못했습니다.

이 푸석푸석하고 메마른 여성 이미지는 마네가 누드를 이상화하는 관행에서 벗어나 눈에 보이는 그대로를 묘사한 것입니다. 동시대의 모습을 기록하겠다는 의지로 너무나 사실적인 매춘부의 모습을 보여주었기에 우리 눈에는 티치아노나 앵그르의 여성들에 비해 아름다워 보이지 않습니다. 누드화를 떠올릴 때 우리에게 익숙한 것은 티치아노와 앵그르의 작품처럼 이상화된 여성의 몸입니다. 19세기 프랑스인들도 자연스러운 여성의 몸을 볼 준비가 되어 있지 않았던 것이지요.

고야가 그린 서민 누드화

18세기 후반에서 19세기 초반까지 스페인의 낭만주의를 대표하는 화가 프란시스코 고야는 궁정화가로 활약했고 오늘날에도 스페인 국민들의 사랑을 받는 화가입니다. 그는 풍속화를 많이 그렸지만 궁정에 머물면서 왕족과 귀족의 초상화도 그렸습니다. 그러한 고야가 전 생애를 통틀어서 유일하게 그린 누드화가 바로 〈옷 벗은 마하〉입니다. 이는 고야라는 위대한 미술가의 일대기에서도 큰 의미가 있지만, 미술사에서 〈옷 벗은 마하〉가 가지는 특별한 의미는 이전의 누드화와 달리 체모를 그리고 있다는 점에서 찾을 수 있습니다.

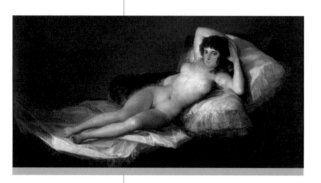

프란시스코 고야,
〈옷 벗은 마하〉 ···▶ 141p

고야 이전에 그려진 이상화된 누드에서는 여성의 체모를 의도적으로 생략했습니다. 마네의 작품마저도 여성의 손이 체모를 가리고 보여주지 않습니다. 그런데 〈옷 벗은 마하〉에서는 체모를 그린 것입니다. 고야가 체모를 그린 이유는 사실적으로 그리려는 의도보다는 후원자의 요구 때문이 아니었을까 추측됩니다.

고야의 작품은 당시 스페인 미술계에서 큰 화제가 되었습니다. 독실한 가톨릭 국가인 스페인에서 미술가들은 누드화를 거의 그리지 않았습니다. 고야 이전에 그려진 누드화로는 앞서 언급한 벨라스케스의 〈거울을 보는 비너스〉 정도가 있을 뿐입니다. 이 작품도 소재가 비너스였기에 그릴 수 있었을 것입니다. 관람객을 등

116

진 채로 아들 큐피드와 함께 거울을 들여다보고 있는 비너스의 모습이 유일한 누드화였습니다.

고야에게 〈옷 벗은 마하〉를 주문한 이는 스페인의 재상이었던 마누엘 고도이입니다. 그는 이탈리아 르네상스 대가들의 작품을 많이 수집한 미술 애호가였습니다. 고도이의 컬렉션에는 이탈리아에서 제작된 여성 누드화가 이미 여러 점 있었습니다. 누드화에 각별한 관심을 기울였던 고도이가 궁정화가로 명성이 높은 고야에게 새로운 여성 누드화를 주문한 것입니다.

고야는 이국적인 여인인 오달리스크나 신화 속 여성인 비너스가 아닌 마하를 소재로 삼았습니다. 마하는 스페인에서 귀족들의 옷을 입고 귀족 놀이를 하는 서민 여성을 부르는 말입니다. 여성을 마하라 하고, 남성을 마호라고 칭합니다. 고야의 작품을 보면 마하나 마호라는 명칭이 자주 등장하는데, 주로 풍속화에서 민속놀이를 주도하는 서민 남성과 여성을 의미합니다. 그들은 화려한 옷을 입고 나오지만, 사실 귀족 놀이를 보여주는 것입니다. 고야가 일컬은 마하라는 명칭은 그림의 여성이 당대 스페인의 현실을 살아가는 실제 여성임을 의미합니다. 스페인의 귀족 남성들이 성적으로 쉽게 취할 수 있는 신분이 낮은 여성이기도 합니다.

고도이는 이 그림을 응접실에 걸어놓고 혼자 감상했다

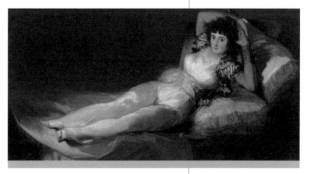

프란시스코 고야,
〈옷 입은 마하〉 ⋯ 141p

고 합니다. 간혹 손님이 방문할 때면 은밀하게 보여주기도 했습니다. 그러자 그림에 대한 소문이 퍼져 스페인의 귀족 사회뿐 아니라 보수적인 가톨릭 교단에까지 말이 들어가게 됩니다. 교회는 외설적이라는 이유로 고야에게 작품을 수정할 것을 명령하지요. 여성의 몸

에 옷을 입히라는 요구를 한 것입니다.

고야는 원작의 여성에게 옷을 입히는 대신 다른 버전의 그림을 하나 더 그립니다. 바로 〈옷 입은 마하〉입니다. 동일한 여성이 전작과 같은 자세로 옷을 입은 채 침대에 누웠습니다. 〈옷 벗은 마하〉가 명확한 윤곽선으로 형태를 강조하는 반면 〈옷 입은 마하〉는 좀 더 회화적이고 부드럽게 색채를 강조하는 특징이 있습니다. 고야는 양식적으로 미묘한 차이를 보여주지만, 옷을 제외한 모든 소품을 동일하게 그림으로써 일종의 눈속임을 시도하고 있습니다. 고도이는 손님들에게 〈옷 입은 마하〉를 먼저 보여주고 나서 뒤에 걸어둔 〈옷 벗은 마하〉를 공개했다고 합니다.

〈옷 벗은 마하〉로 인해 결국 고야는 종교재판에 회부되고 명성에 오점을 남기게 됩니다. 이는 고야를 쇠락의 길로 접어들게 한 사건 중의 하나이지요. 그럼에도 불구하고 이 그림을 수정하지 않고 남겨두고자 했던 고야의 집념을 인정해야 할 것입니다. 당시 그림이 종교재판에 회부될 만큼 문제가 되었던 이유는 마네의 경우와 같이 너무나 현실적인 그림이었기 때문입니다. 비너스나 오달리스크와 같이 허용된 소재의 누드화를 그린 것이 아니라, 스페인의 서민 여성을 뜻하는 마하라는 소재를 드러내고 체모를 묘사하여 현실적인 이미지라는 사실을 감추지 않았기에 외설 논란에서 벗어날 수 없었던 것입니다.

사실주의 화가의 누드화

미술사에서 여성 누드의 체모와 관련해서 가장 논란이 된 작품은 19세기 프랑스의 사실주의 화가 귀스타브 쿠르베Gustave Courbet가 그린 〈세상의 기원〉입니다. 화가는 여성의 체모를 매우 사실적으로 묘사했습니다. 이 그림이 대중에게 공개된 것은 완성된 지 약 100년이 지나서입니다. 정신분석학자인 라캉이 이 그림을 소장했다고도 알려져 있습니다. 라캉은 인간의 욕망, 그중에서

귀스타브 쿠르베,
〈세상의 기원〉 ···› 142p

성적 욕망에 대해서 탐구했던 학자입니다. 20세기 후반까지 이 그림은 오르세 미술관의 수장고에 보관되어 있었습니다. 오르세 미술관은 쿠르베가 프랑스를 대표하는 화가임에도 불구하고 한동안 이 그림을 공개하지 않았습니다. 전문가들조차 이 작품의 존재를 모를 정도로 은밀하게 감추어놓았습니다.

그 이유는 쿠르베가 프랑스에서 노동자와 농민의 화가로 알려져왔기 때문입니다. 쿠르베는 프랑스 권력자들의 부조리를 폭로하고 농민과 노동자들의 비참한 현실을 고발하는 사회주의 시각을 가진 대표적인 화가로 존경받아왔습니다. 이러한 쿠르베의 예술관이 프랑스인들에게 자부심을 안겨주었던 것이지요. 그러한 화가가 외설적인 소재의 작품을 그렸다는 사실을 인정하기 어려웠던 것입니다.

〈세상의 기원〉이 대중에게 공개되자 외설성으로 큰 화제가 되었습니다. 우리는 고야의 작품에서 이미 체모를 보았지만, 쿠르베의 작품은 지나칠 만큼 적나라하게 이를 묘사했기 때문입니다. 다리를 벌리고 누운 자세는 과거의 누드화에서 볼 수 없었던 여성의 신

체적 특징을 부각한다는 점 때문에 크게 문제가 되었습니다. 여성의 얼굴을 잘라 버리고 음부만을 클로즈업 하여 화면을 채우고 있다는 점도 비난을 불러왔습니다.

그렇다면 쿠르베는 왜 이런 그림을 그린 것일까요? 과연 이 그림은 비난받아 마땅할까요?

미술사의 관점에서 이 그림은 쿠르베의 미학을 아주 충실하게 반영한 작품입니다. 쿠르베는 조형적으로 사실주의를 추구한 화가입니다. 그는 생전에 "나에게 천사를 그려달라고 하지 마라. 나는 천사를 본 적이 없다. 나에게 천사를 그려달라고 하려면 천사를 내 눈 앞에 데려오라"고 이야기한 바 있지요. 동시대의 노동자와 농민의 모습이 아닌 종교와 역사의 인물 같은 소재는 아예 그리지 않았습니다. 눈앞에 놓인 현실을 있는 그대로 그림에 담겠다는 예술관을 철저히 고수한 것입니다.

여성의 벗은 몸을 그리는 데도 이러한 원칙을 벗어나지 않았습니다. 물론 남성인 쿠르베의 시각에서 여성의 신체를 사물화하고 대상화한 것은 사실입니다. 여기에는 남성의 성적 욕망도 투영되어 있습니다. 그러나 이 정도로 적나라하게 신체를 묘사한 데는 눈앞의 대상을 있는 그대로 인식하고 묘사하고자 하는 화가로서의 자세가 더 중요하게 작용했을 것입니다. 이 그림을 단순히 외설적인 그림이라고 폄하할 수 없는 이유입니다.

쿠르베가 〈세상의 기원〉 외에도 여성 누드화를 여러 점 그렸다는 사실이 뒤늦게 주목받습니다. 연구자들 사이에서 가장 논란이 된 것은 쿠르베가 1866년에 그린 〈수면〉이라는 작품입니다. 그림에는 침대에서 성교를 나누는 것처럼 보이는 두 여성이 등장합니다. 문제가 된 것은 두 인물이 남성과 여성이 아니라 여성과 여성이라는 점입니다. 궁금한 것은 쿠르베라는 화가가 성소수자들에 대해서 열린 시각을 가지고 있었는가 하는 것입니다. 성소수자 여성들의 성적 욕망을

자연스럽게 묘사하려는 의도였는지를 알고자 하는 것이지요.

그러나 이 같은 질문은 당시의 사회상황을 고려하지 않은 것입니다. 쿠르베가 활동한 19세기 유럽은 사회적으로 동성애가 허용되지 않았을 뿐 아니라 여성들의 성에 대해서 논의할 수 있는 분위기가 아니었습니다. 이 그림은 여성들이나 성소수자들의 자유로운 성적 욕망을 보여주기 위해 그린 것이 아닙니다. 두 여성의 성애 장면을 그린 이유는 당시 사회가 남성 누드를

귀스타브 쿠르베, 〈수면〉
···→ 143p

보려 하지 않았기 때문입니다. 남성 대신에 여성 간의 성애 장면으로 남녀의 에로티시즘에 대한 상상을 불러일으키려 한 것입니다.

이러한 해석의 근거로는 화가가 왼쪽 여성은 검은색 흑발과 검은색 피부 톤을 강조하고 오른쪽 여성에 비해 가슴을 작게 표현하면서 중성적으로 그린 점을 들 수 있습니다. 두 여성을 동일하게 관능적인 여성으로 묘사하지 않고, 왼쪽 여성을 중성적인 특징을 살려서 그리고, 오른쪽 금발 여성을 전형적인 여성 누드에 가깝게 묘사함으로써 둘 중 한 명을 남성으로 연상하도록 유도한 것으로 보입니다. 물론 쿠르베가 이 작품을 통해서 무엇을 전달하려 했는지는 생전에 언급한 바가 없습니다. 쿠르베의 누드화는 오랫동안 미술관이나 개인 소장자들이 감추어왔기에 보다 정확한 해석을 위해서는 향후 추가 연구가 필요합니다.

페미니즘 관점으로
명화 다시 보기

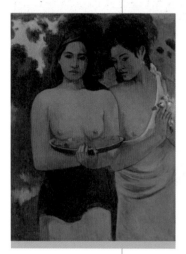

폴 고갱,
〈두 명의 타히티 여인〉
⋯ 144p

프랑스의 후기인상주의 화가 폴 고갱Paul Gauguin을 살펴보겠습니다. 고갱의 화풍은 인상주의를 계승하여 눈에 보이는 세계를 객관적으로 묘사하면서도 화가의 주관적 감성과 표현을 함께 담고자 했습니다. 대표적인 동료 화가가 폴 세잔과 빈센트 반고흐이지요. 이들 중에서도 고갱이 선호한 것은 원시주의Primitivism라는 흐름입니다. 19세기 프랑스는 산업화를 거치면서 도시 중심의 새로운 근대적 삶의 방식이 형성됩니다. 이처럼 극도로 문명화된 세태에 회의를 느낀 사람들이 문명화되지 않은 순수한 자연 상태를 선호하면서 원시주의라는 경향을 형성합니다. 이는 19세기 후반 미술과 문학을 포함한 많은 분야에 영향을 미치게 됩니다.

고갱 역시 원시주의 이념에 따라서 프랑스라는 문명 세상을 떠나 타히티섬으로 이주해 원시 자연뿐 아니라 원주민들의 때 묻지 않은 삶의 모습과 넘치는 생명력을 표현했습니다. 1899년에 그린 〈두 명의 타히티 여인〉은 원주민들의 구릿빛 피부가 상징하는 생명력과 자연의 순수한 상태를 아름답게 묘사한 작품으로 평가받습니다.

그러나 또 한편 이 작품에는 비문명화된 원시사회를 바라보는 서구인의 시각이 담겨 있음을 상기할 필요가 있습니다. 19세기 유럽의 열강들은 식민지 정책에 부심하고 있었고, 이른바 미개 문명에 대한 관심은 식민지 확보의 가능성을 염두에 둔 것이었습니다. 고갱의 작품 역시 유럽인들의 제국주의 이데올로기에서 비롯된 동양에 대한 관심과 신비롭고 이국적인 것에 열중했던 후원자들의

취향을 동시에 고려한 산물이라 할 수 있습니다.

고갱의 그림에는 두 여인의 상반신 누드가 등장합니다. 전형적인 누드와의 차이는, 여인들이 과일이 담긴 넓은 접시를 가슴 아래쪽에 들고 있거나 꽃다발을 가슴 옆으로 쥐고 있다는 점입니다. 열대 과일이나 꽃이라는 모티프를 여성의 몸과 함께 그리는 것은 성적 상징을 내포합니다. 꽃을 꺾고 과일을 먹는 행위는 성적 행위와 연관되기 때문입니다. 식욕을 충족하는 행위는 인간 본연의 욕망을 채운다는 점에서 성적 욕망을 충족하는 행위와 연결됩니다. 가슴 바로 아래에 과일과 꽃을 그려 넣은 것은 여성의 신체와 수확한 과실의 풍요로움을 연결하려는 의도입니다. 과실을 수확하는 행위를 여성의 생식 기능에 비유한 것입니다.

이 작품은 후기인상주의를 대표하는 작품이자 고갱의 원시주의를 잘 보여주는 명화임이 틀림없습니다. 그러나 이러한 그림이 성적 불평등에 대한 당대의 관념을 강화하는 데 일조한다는 사실 역시 부정할 수 없습니다. 미술사적으로 중요하게 평가받아온 명화들을 페미니즘의 관점에서 다시 봐야 하는 이유가 여기에 있습니다. 전통적인 맥락을 벗어나 젠더 관점에서 명화들을 다시 살펴봄으로써 새로운 해석의 가능성을 열 수 있습니다.

여성 누드를 전복하다

이번에는 19세기 말에 프랑스에서 널리 유행한 사진을 하나 살펴보지요. 당시 프랑스에서는 엽서 크기 사진들을 쉽게 구입할 수 있었습니다. 그중에는 여성의 누드 사진도 있었습니다. 한 사진에는 스타킹과 장화만을 착용한 누드 차림의 여성이 넓은 쟁반에 사과를 담아서 가슴 높이로 들고 있는 모습이 등장합니다.

둥근 사과와 가슴의 형태가 유사하게 겹치며 구분이 안 될 정도로 배치되어 있습니다. 사진 하단에는 "제 사과를 사세요Achetez des pommes"라고 적혀 있습니다. 무슨 의미일까요? 사과를 사라는 문장은 사실 자신의 몸을 사라는 유혹의 표현으로 읽힙니다. 매춘부의 이미지로 해석되는 것이지요.

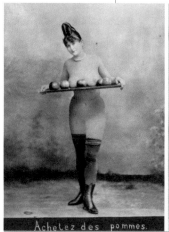
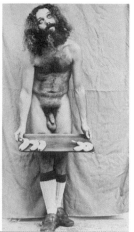

좌 "제 사과를 사세요"
 ⋯ 145p

우 린다 노클린,
 〈제 바나나를 사세요〉
 ⋯ 145p

미술사학자 린다 노클린은 이 사진이나 고갱의 작품처럼 여성의 몸을 꽃이나 과일, 특히 사과에 비유해서 묘사한 그림을 여성의 몸을 성 상품화하는 이미지로 보았습니다. 그리고 이를 풍자하고자 1970년에 '바나나 퍼포먼스'라는 연출을 통해 새로운 사진을 선보입니다. 작품의 제목이 "제 바나나를 사세요Buy my Banana"입니다.

사진에는 한 남성이 신발과 양말만 착용한 채 생식기 아래로 바나나를 담은 넓은 쟁반을 들고 있습니다. 바나나와 남성 성기가

유사함을 빗대어 노골적으로 남성의 신체를 상품화한 것입니다. 여성의 몸을 상품화한 사진의 이미지를 남성 버전으로 새롭게 연출한 셈입니다.

그러나 노클린의 남성 누드 사진은 여성 누드 사진과 조금 다릅니다. 사진 속 남성 모델이 수염과 체모, 장발 등을 제거하지도 다듬지도 않은 채 추하고 어색한 모습으로 나타납니다. 여성 누드가 화려하게 꾸민 머리와 매끈한 피부를 강조하고 페티시fetish로 읽히는 스타킹을 착용해 남성들이 선호하는 성적 매력을 한껏 드러내는 반면, 이 남성 누드는 여성 관람자들의 눈에 결코 매력적으로 보이지 않습니다.

노클린은 왜 성적으로 매력적인 남성이 아닌 불결해 보이는 체모와 장발을 그대로 노출하고 있는 아둔한 표정의 남성을 보여준 것일까요? 그녀는 누드화를 바라보는 우리의 눈이 이상화된 모습에 지나치게 익숙해져 있다는 사실을 알려주는 것입니다. 누드 사진에 등장한 여성은 남성들의 성적 취향에 맞추어 꾸며진 이미지입니다. 두 사진을 비교하며 노클린은 바로 그럼 점을 지적합니다. 19세기 이전의 여성 누드 이미지에 나타나는 에로티시즘은 철저히 남성 관람자를 위해 이상화된 것임을 상기시키는 것이지요.

시각의 보수성은 도처에 존재합니다. 우리 역시 반복된 누드 이미지의 관행을 비판 없이 수용하면서 여성 신체의 아름다움을 남성들의 시선에 맞추어 설정하는 데 동조해오지 않았나 자문해볼 필요가 있습니다. 오늘은 누드 이미지에 국한해 살펴보았지만, 수많은 미술 작품에 보이지 않는 성의 권력관계가 다양한 방식으로 영향을 미치고 있습니다. 미술에 존재하는 젠더 이데올로기의 문제는 앞으로도 지속적으로 관심을 기울여야 할 주제입니다.

미술 작품 다시 보기

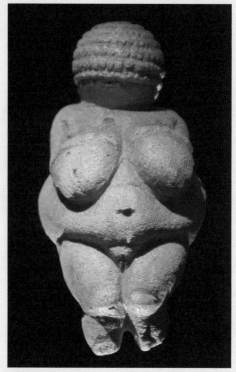

〈빌렌도르프의 비너스〉, 기원전 22000~20000년경,
석회암 조각, 높이 11.1cm, 빈 자연사박물관

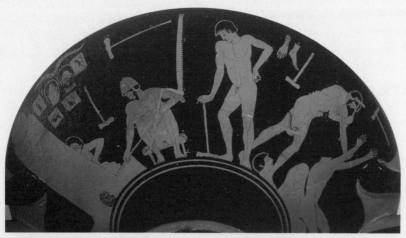

〈그리스 조각가의 제작소〉, 기원전 480년경, 도기화, 직경 30.5cm, 베를린 국립박물관

폴리클레이토스, 〈도리포로스〉, 기원전 100년경,
대리석 조각, 높이 200cm, 나폴리 국립고고학박물관

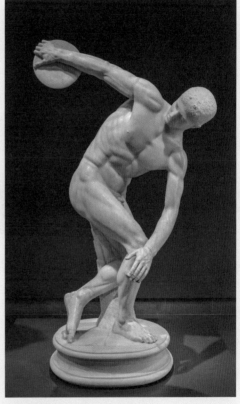

미론, 〈원반 던지는 사람〉, 기원전 450년경,
대리석 조각, 높이 170cm, 영국 박물관

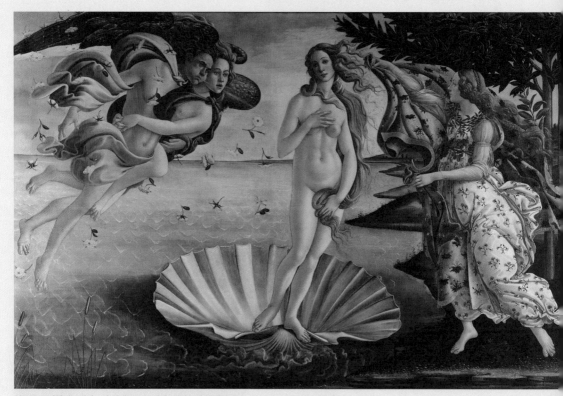

산드로 보티첼리, 〈비너스의 탄생〉, 1485년경, 캔버스에 템페라, 172.5x278.5cm, 우피치 미술관

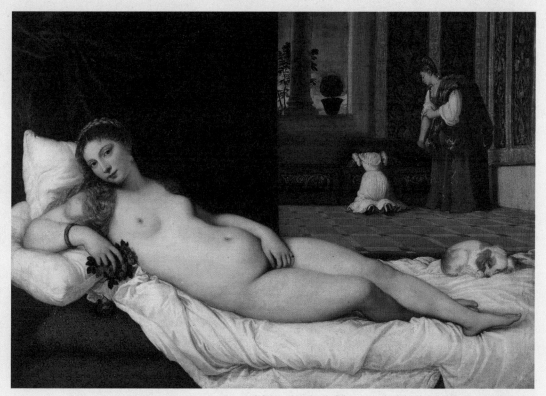

티치아노, 〈우르비노의 비너스〉, 1534년, 캔버스에 유채, 119x165cm, 우피치 미술관

외젠 들라크루아, 〈사르다나팔루스의 죽음〉, 1844년, 캔버스에 유채, 73.7×82.4cm, 필라델피아 미술관

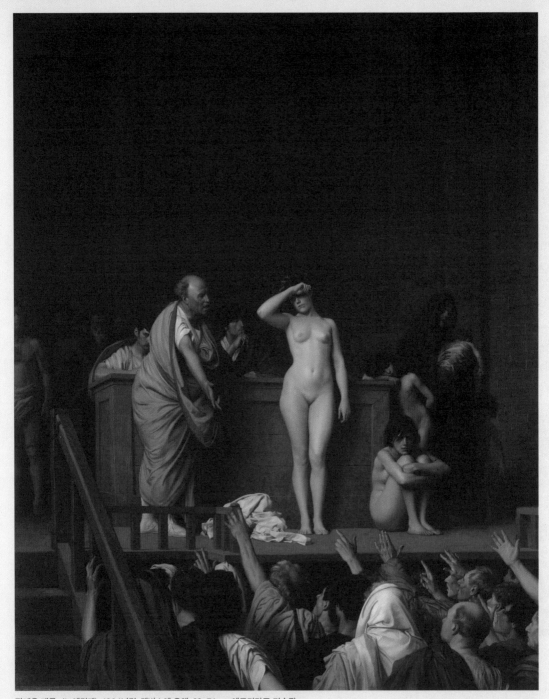

장레옹 제롬, 〈노예경매〉, 1884년경, 캔버스에 유채, 92×74cm, 에르미타주 미술관

장레옹 제롬, 〈동방노예시장〉, 1866년, 캔버스에 유채, 84.8×63.5cm, 클라크 미술관

한스 멤링, 〈허영〉, 1485년경, 판넬에 유채, 22x13cm, 스트라스부르 미술관

틴토레토, 〈수잔나와 장로들〉, 1555-1556년, 캔버스에 유채, 146×193.6cm, 빈 미술사박물관

디에고 벨라스케스, 〈거울을 보는 비너스〉, 1644년, 캔버스에 유채, 122.5x175cm, 내셔널 갤러리

프랑수아 부셰, 〈검은 머리의 오달리스크〉, 1745년, 캔버스에 유채, 53x64cm, 루브르 미술관

장 오귀스트 도미니크 앵그르, 〈큰 키의 오달리스크〉, 1814년, 캔버스에 유채, 91x162cm, 루브르 미술관

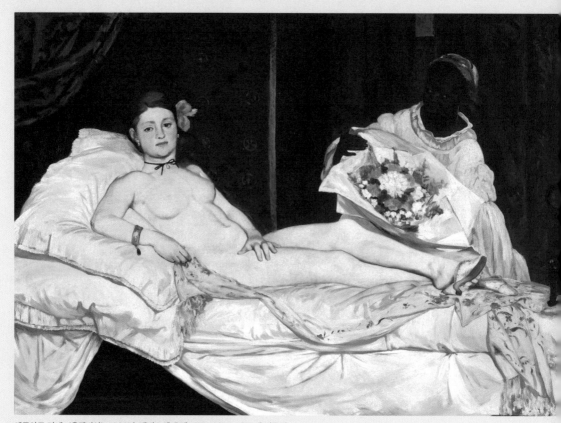

에두아르 마네, 〈올랭피아〉, 1863년, 캔버스에 유채, 130x190cm, 오르세 미술관

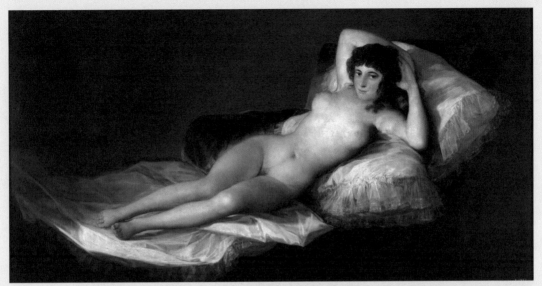

프란시스코 고야, 〈옷 벗은 마하〉, 1795-1800년, 캔버스에 유채, 98x191cm, 프라도 미술관

프란시스코 고야, 〈옷 입은 마하〉, 1800-1807년, 캔버스에 유채, 95x190cm, 프라도 미술관

귀스타브 쿠르베, 〈세상의 기원〉, 1866년, 캔버스에 유채, 46x55cm, 오르세 미술관

귀스타브 쿠르베, 〈수면〉, 1866년, 캔버스에 유채, 135x200cm, 프티 팔레 미술관

폴 고갱, 〈두 명의 타히티 여인〉, 1899년, 캔버스에 유채, 94x72.4cm, 메트로폴리탄 미술관

〈제 사과를 사세요〉, 19세기 말 사진

린다 노클린, 〈제 바나나를 사세요〉, 1972년,
사진, 펜실베니아 대학도서관

고대부터
17세기까지의
여성 미술가들:

가려진 이름들

여섯번째 수업을
시작하며

오늘 수업부터는 본격적으로 역사의 주목을 받지 못한 여성 미술가들을 발굴하고 재평가하는 작업을 하려고 합니다. 먼저 고대에서 17세기까지의 상황을 살펴보지요. 오늘날 페미니즘 미술사에서조차 르네상스 이후의 여성 미술가에 대해서만 주로 논의하고 있습니다. 앞서 살펴본 틴토레토의 딸인 마리에타 로부스티도 15세기 르네상스 시대의 인물입니다. 그렇다면 르네상스 이전에는 여성 미술가가 존재하지 않았을까요? 아닙니다. 실제 작품은 남아 있지 않지만 여성 미술가들의 존재를 확인할 수 있는 자료들은 꽤 있습니다.

나는 그렸다, 고로 존재했다

먼저 그리스 아르카익 시기Archaic Period에 만들어진 도기화를 보겠습니다. 아르카익 시기는 기원전 700년에서 480년 사이를 이릅니다. 고대 그리스에서 도기를 가장 많이 제작한 시기입니다. 당시의 도기들은 오늘날 주로 깨진 조각으로 발굴되는데, 여기서 여성 미술가의 모습이 등장하는 최초의 사료를 발견할 수 있습니다. '카푸티 히드리아Caputi Hydria'라고 불리는 도기 조각입니다. 그리스 시대에 이미 그림 그리는 여성이 존재했다는 사실을 보여주는 증거이지요.

'카푸티 히드리아'의 파편
→ 175p

여러분은 제가 첫 수업에서 플리니우스의 《자연사》와 보카치오의 《유명한 여자들》에 기록되었다고 밝힌 고대 그리스의 여성 미술가를 기억하실 겁니다. 그중 한 명이 티마레테라는 화가예요. 오늘날 그녀의 작품이나 생애를 전해주는 구체적인 기록은 남아 있지 않습니다. 다만 플리니우스가 티마레테를 화가 미콘의 기술을 이어받은 딸로 기록했고, 보카치오 역시 그녀가 남성 조수의 도움을 받아 작업하는 모습을 책에 실었죠.

《유명한 여자들》 필사본 삽화
〈남성 조수의 도움을 받아
작업하는 티마레테〉 → 175p

중세에 제작된 필사본에서도 여성 미술가의 흔적을 발견할 수 있습니다. 필사본은 손으로 직접 글을 쓰고 그림을 그려서 만든 책을 말합니다. 12세기경 독일에서 만든 성경 시편의 필사본에는 원형의 식물 문양 아래로 한 여성이 날아오르는 모습이 등장합니다.(뒤쪽 그림) 어깨 위로 '클라리시아Claricia'라는 이름이 보이시나

독일 시편에 수록된 삽화
〈클라리시아〉 … 176p

〈바이외 태피스트리〉의 일부
… 177p

요? 중세의 필사본은 주로 수도원에서 수도사와 수녀들이 제작했습니다. 클라리시아는 시편 필사본 제작에 참여한 수녀로 추정합니다. 필사본에 삽화를 그리면서 일종의 서명으로 자신의 모습을 그려 넣은 것이죠. 수도자들은 필사본 제작을 수행 과정의 하나로 보았습니다. 클라리시아 수녀 역시 깊은 신앙심을 표현하려고 서명을 남긴 것이 아닐까 추측해봅니다.

중세의 걸작으로 평가받는 〈바이외 태피스트리Bayeux Tapestry〉도 여성들의 작품으로 추정됩니다. 이 작품은 1066년 영국을 정복한 노르만족의 왕 윌리엄의 이야기를 담고 있습니다. 영국 역사에 등장하는 영웅의 이야기를 켄트 지방의 여성들이 수를 놓아 완성한 것으로 보입니다. 태피스트리는 다양한 색실로 무늬를 짜 넣는 직물을 말하는데, 주로 벽에 걸어 공간을 장식하기 위해 제작합니다. 중세에 태피스트리는 책을 대신해 성서나 역사 속 이야기를 기록하는 용도로도 사용되었습니다. 〈바이외 태피스트리〉의 크기는 무려 70미터가 넘습니다. 전쟁 장면에서부터 왕과 장군들의 만찬은 물론이고 보통 사람들의 일상에 이르기까지 방대한 내용이 담겨 있지요. 이를 절묘한 바느질로 담아낸 여성 장인들의 솜씨가 감탄을 자아냅니다.

이러한 사례들을 통해 우리는 고대와 중세에도 이미 여성 미술가들이 존재했다는 사실을 확인할 수 있습니다. 그러나 기록이 거의 남아 있지 않아 아쉽게도 그녀들의 삶을 충분히 추적할 수가 없습니다. 작품과 역사 기록이 충분히 남아 있는 시기는 아무래도 르네상스부터입니다. 이제 르네상스로 가서 보다 구체적인 이야기를 나눠보도록 하겠습니다.

르네상스의 교양 있는 여성 미술가,
소포니스바 앙귀솔라

르네상스는 그야말로 화가들의 시대였습니다. 다빈치, 미켈란젤로, 라파엘로와 같은 거장들이 탄생한 시기지요. 화가들이 명성을 얻고 천재적인 예술가라는 수식어가 사용되기 시작합니다. 그러나 아무리 화가들이 과거와 다른 사회적 지위를 누리고 존경을 받았다 해도 귀족만큼 지위가 올라간 것은 아니었습니다. 부와 명성을 얻기는 했으나 대부분의 화가들이 장인 계급 출신이었습니다.

그중에 예외가 있기는 합니다. 이탈리아 르네상스의 대표적인 평론가이자 화가인 조르조 바사리는 귀족이었습니다. 앞서 언급했듯이 《르네상스 예술가 열전》을 지은 사람입니다. 나중에는 그림을 그리는 대신 주로 글을 쓰고 예술 후원에 매진하는데, 아마도 귀족 출신이라는 사회적 배경 때문일 겁니다. 르네상스 시대에 미술가는 귀족 계층에게 어울리는 직업이 아니었기 때문이지요. 귀족들은 미술 작품을 평가하고 미술가를 후원하는 일을 더 자연스럽게 여긴 것입니다.

이러한 분위기 속에서 귀족 출신으로 화가의 길을 선택한 여성이 있었습니다. 바로 소포니스바 앙귀솔라Sofonisba Anguissola입니다. 앙귀솔라가 화가가 된 이유는 아버지의 남다른 교육열 덕분입니다. 일곱 남매를 키운 앙귀솔라의 아버지는 아들과 딸을 구분하지 않고 학문과 예술을 배우고 익히게 했다고 전해집니다. 아버지의 교육열이 얼마나 높았는지, 딸의 드로잉을 거장 미켈란젤로에게 보내 평가를 부탁할 정도였습니다. 아버지의 지원으로 앙귀솔라는 마음껏 재능을 키워갔고 다른 두 자매와 함께 화가로 활동합니다. 이들 자매 가운데 가장 성공한 이가 앙귀솔라입니다.

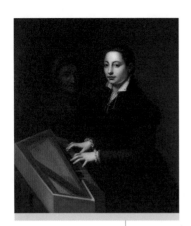

소포니스바 앙귀솔라,
〈자화상〉
···→ 178p

앙귀솔라는 이탈리아에서 남성 미술가만큼 많은 후원자를 얻었고, 1559년에는 스페인 왕실의 궁정화가로 초청받을 만큼 성공합니다. 그녀는 스페인으로 가서 펠리페 2세의 전속 화가로 일하며 여왕과 귀족 여성들의 초상화를 여러 점 그렸습니다.

이 시기에 앙귀솔라가 그린 〈자화상〉이 있는데요. 피아노를 연주하는 정숙하고 우아한 모습으로 등장합니다. 악기 연주는 귀족 여성의 음악적 소양을 보여주는 것으로, 앙귀솔라는 자신을 전형적인 귀족 여성으로 묘사합니다. 앙귀솔라 옆으로 노파의 모습도 보이는데요. 그녀가 스페인으로 이주하며 동행한 하녀로 추정됩니다. 아마도 먼 타국에서 생활하는 동안 이 하녀는 가족과도 같은 친밀한 존재였을 겁니다. 그래서 자화상에 함께 그린 것이죠.

르네상스 시기 대부분의 남성 미술가들은 스승의 작업실에 도제(훈련생)로 채용되어 수년간의 훈련을 거친 후에 화가로 독립했습니다. 그러나 앙귀솔라는 귀족 출신이었고 또한 여성이었기 때문에 남성 화가의 공방에서 훈련을 받거나 일할 수 없었을 겁니다. 앞서 언급한 마리에타는 틴토레토의 딸이었기에 그의 공방에서 활동할 수 있었던 것입니다.

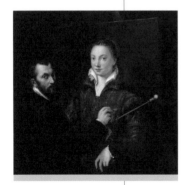

소포니스바 앙귀솔라,
〈앙귀솔라를 그리는
베르나르디노 캄피〉
···→ 179p

앙귀솔라는 도제 교육을 받는 대신 이탈리아의 명망 있는 화가인 베르나르디노 캄피Bernardino Campi에게 3년간 개인 교습을 받았습니다. 앙귀솔라는 〈앙귀솔라를 그리는 베르나르디노 캄피〉에서 스승 캄피가 제자인 자신을 그리는 모습을 보여줍니다. 자신이 위대한 화가 캄피의 계보를 잇는 새로운 예술가라는 사실과 두 사람의 친밀한 관계를 보여주는 것입니다. 그러나 이 작품에서 그림을 창작하는 남성 스승과 그려지는 모델인 여성 제자라

는 설정은 전통적인 성의 위계를 반영합니다. 사제가 함께 그림을 그리는 모습을 묘사할 수도 있지 않았을까요. 앙귀솔라는 당대에 익숙한, 창조자 남성과 모델 여성이라는 성 역할의 구도를 벗어나지 않습니다.

이에 대한 반론도 있습니다. 미술사학자 메리 게라드Mary D. Garrard는 이 그림에서 앙귀솔라가 캄피보다 더 크게 화면의 중앙을 차지하고 명확한 표정을 드러낸다는 사실에 주목합니다. 이를 통해 앙귀솔라가 오히려 그림을 관장하는 사람은 자신임을 드러내며 주체성을 획득한다고 설명합니다.

앙귀솔라가 화가로서 명확한 자의식을 지니고 있었는지 판단하기 위해서 다른 작품을 더 살펴보는 것이 좋겠습니다. 지금 보시는 작품은 앙귀솔라의 〈성모자상을 그리는 자화상〉입니다. 앙귀솔라가 붓을 들고 그림을 그리는 모습으로 등장합니다. 그림을 그리는, 창조 행위를 하는 화가로 자신을 묘사하고 있는 것이죠. 언뜻 보면 화가의 정체성, 창작자의 자의식을 드러내고 있는 듯합니다. 하지만 자세히 보면, 앙귀솔라는 작업에 열중하기보다 그림 밖의 관람자를 의식하고 있습니다. 붓을 들고 있지만 시선은 캔버스가 아닌 관람자를 향하고 있는 것이죠. 그림을 그리는 척하는 자세를 취한 모델처럼 보일 정도입니다. 이 그림에서 앙귀솔라의 창작에 대한 특별한 의식이나 열정을 발견하기는 어렵습니다. 앞서 살펴본 피아노를 연주하는 자화상과 마찬가지로 미술에 소양을 지닌 귀족 여성의 모습을 그린 것처럼 보입니다.

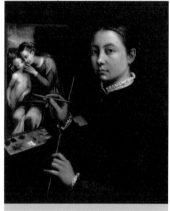

소포니스바 앙귀솔라,
〈성모자상을 그리는 자화상〉
⋯ 180p

젠틸레스키가 마땅히
받아야 할 이름, 바로크의 대가

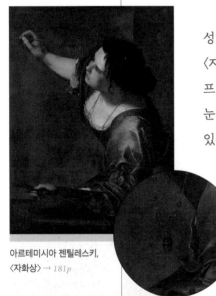

아르테미시아 젠틸레스키,
〈자화상〉⋯ 181p

페테르 파울 루벤스,
〈자화상〉⋯ 182p

앞서 언급한 앙귀솔라의 작품을 바로크 시대 여성 화가인 아르테미시아 젠틸레스키Artemisia Gentileschi의 〈자화상〉과 비교해보지요. 젠틸레스키는 자화상에서 프레임 밖 관람자의 시선을 전혀 의식하지 않습니다. 눈앞에 놓인 이젤을 바라보며 온전히 창작에 몰두하고 있는 모습으로 자신을 그려냅니다. 무엇보다 자화상을 아름답게 꾸미지 않았습니다. 앙귀솔라가 레이스가 달린 옷을 차려입고 머리 모양도 잘 정돈한 귀족 여성으로 등장한다면, 젠틸레스키는 소매를 팔뚝까지 걷어 올리고 매무새가 흐트러진 것도 모른 채 창작에 몰두하는 화가의 모습으로 나타납니다. 근육질 팔로 힘차게 붓질하는 모습이 창작자의 열정을 보여주지요. 젠틸레스키의 목에는 가면 모양의 펜던트 목걸이가 걸려 있습니다. 가면은 숨겨진 것을 들추어내고 묘사하려는 화가를 상징합니다. 펜던트 목걸이 역시 화가의 정체성을 강조하는 요소임을 알 수 있습니다.

젠틸레스키의 자화상을 동시대 남성 작가들의 작품과도 비교해보지요. 먼저 바로크를 대표하는 페테르 파울 루벤스Peter Paul Rubens의 〈자화상〉입니다. 루벤스는 초상화를 제외하면 다른 작품에서는 누구보다 바로크 미술의 역동성을 강조합니다. 그러나 초상화에서는 르네상스부터 이어진 안정되고 조화로운 구도를 유지합

니다. 몸을 비스듬하게 틀고 시선은 관람객을 향하는 콘트라포스토contraposto 자세를 보여주지요. 얼굴 표정에는 근엄함과 자부심이 가득합니다. 루벤스는 자신을 크게 성공한 화가이자 위엄 있는 귀족의 모습으로 그려낸 것입니다. 앞서 정신없이 작업에 몰두하는 예술가로 자신을 그린 젠틸레스키와는 매우 다릅니다.

또 다른 바로크 화가인 디에고 벨라스케스의 〈자화상〉도 마찬가지입니다. 벨라스케스는 이상적인 기사의 모습으로 자신을 그렸습니다. 기사 작위를 받을 만큼 성공한 화가라는 사실을 보여주려는 것이죠. 배경은 단색으로 처리하고 의상을 어둡게 그려 근엄한 분위기를 강조합니다.

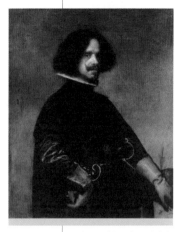

디에고 벨라스케스, 〈자화상〉
⋯ *183p*

이러한 자화상에서 우리는 화가가 관람자에게 어떻게 보이기를 원하는지 알 수 있습니다. 젠틸레스키는 동시대 남성 화가들과 비교해 보아도 확실히 구분되는 창작자의 자의식과 열정을 표현하고자 했다는 점을 확인할 수 있습니다.

젠틸레스키는 남녀를 막론하고 당대의 바로크 미술을 가장 잘 이해한 화가 중 한 명이었습니다. 작품을 보면서 확인해볼까요. 젠틸레스키는 구약성서에 등장하는 유대인 여성 유딧에 관한 일화를 여러 차례 그렸습니다. 대표적인 작품이 1620년경 완성한 〈유딧과 하녀, 홀로페르네스의 목〉입

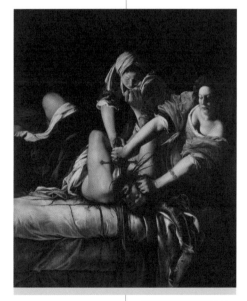

아르테미시아 젠틸레스키,
〈유딧과 하녀,
홀로페르네스의 목〉⋯ *184p*

니다. 그림에는 침대에 누워 피를 흘리며 죽어가는 남성과 그의 목을 자르는 두 여인이 등장합니다.

무슨 일이 일어난 것일까요? 구약성서의 유딧서에 따르면, 이교도인 아시리아의 장군 홀로페르네스가 대군을 이끌고 유다 왕국의 한 마을을 침공합니다. 당시 마을에는 성인 남성들이 모두 전쟁에 나가고 여자와 노약자들만 남아 있었습니다. 주민들이 몰살당할 위험에 놓이게 된 거지요. 이때 남편을 여읜 여인 유딧이 나서 한밤중에 술을 들고 적장인 홀로페르네스의 막사로 찾아갑니다. 그녀는 술에 취해 잠든 홀로페르네스의 목을 잘라 유대 민족을 구해냅니다.

젠틸레스키는 유딧의 일화를 바로크 양식 특유의 극적인 화면으로 펼쳐냅니다. 적장의 몸을 누르며 목을 자르는 유딧과 하녀의 모습이 아주 역동적입니다. 죽어가는 홀로페르네스의 목에서 붉은 피가 뿜어져 나오는 모습도 드라마틱하지요. 모든 요소들이 사건의 잔혹함을 강조합니다. 배경을 어둡게 처리하고 세 인물의 얼굴에 빛을 비추는 방식으로 극적인 분위기도 잘 살려냈습니다. 이 작품은 젠틸레스키가 동시대 바로크 미술의 특징을 얼마나 잘 이해하고 있었는지, 얼마나 뛰어난 솜씨로 이를 소화하는지를 잘 보여줍니다.

젠틸레스키의 유딧

1593년 로마에서 태어난 아르테미시아는 아버지의 공방에서 그림을 배웠습니다. 아버지 오라초 젠틸레스키^{Orazio Gentileschi}는 카라바조파로 불리는 화가였습니다. 이탈리아 르네상스의 대가 카라바조^{Caravaggio}의 화풍을 계승하는 화가로 평가받았죠. 젠틸레스키 역시 오라초의 공방에서 그림을 배우며 카라바조의 작품을 보았을 가능성이 높습니다.

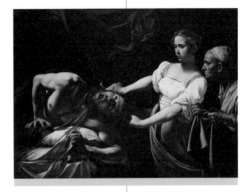

카라바조, 〈홀로페르네스의 목을 베는 유딧〉··· 185p

그래서인지 젠틸레스키의 그림은 화면 구도와 인물 설정 방식에서 카라바조와 유사한 특징을 보여줍니다. 카라바조는 젠틸레스키보다 앞서 1599년경에 〈홀로페르네스의 목을 베는 유딧〉을 그렸습니다. 카라바조의 그림에도 적장의 목을 자르는 유딧과 하녀, 그리고 붉은 피를 뿜어내며 죽어가는 홀로페르네스가 등장합니다. 공간의 배치와 사건의 설정이 젠틸레스키의 작품과 유사해 보입니다.

그러나 카라바조의 그림은 젠틸레스키의 것과 분명한 차이가 있습니다. 두 작품

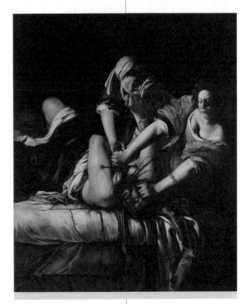

아르테미시아 젠틸레스키,
〈유딧과 하녀,
홀로페르네스의 목〉··· 184p

의 유딧을 비교해보세요. 카라바조의 유딧은 아름답고 연약한 소녀의 모습입니다. 적장을 살해하면서 매우 망설이고 주저하고 있지요.

젠틸레스키가 그린 유딧은 확실히 이전 시대나 동시대의 남성 화가들의 묘사 방식과 많이 다릅니다. 젠틸레스키가 묘사한 유딧은 비록 옷이 흐트러져 있지만, 이것이 관능성이나 여성성을 드러내는 요소로 읽히지 않습니다. 오히려 살해 행위에 몰두하려는 의지가 두드러지지요. 옷매무새조차 신경 쓰지 않고 사건에 몰입하는 것입니다. 표정에서도 결연함이 묻어납니다. 민족을 구하기 위해 반드시 적장의 목을 베어야 한다는 영웅적인 의지가 엿보입니다.

이 과정에서 젠틸레스키가 여성들의 심리 묘사에 상당한 비중을 두고 있다는 사실을 발견하게 됩니다. 유딧과 하녀의 결연한 표정은 이들이 사건에 진지하게 몰입하고 있다는 사실을 드러냄으로써 여성적인 관능성이 부각될 여지를 주지 않습니다. 가슴이 드러나고 있지만, 이는 홀로페르네스에게 접근하기 위한 수단이자 행동 과정에서 옷매무새가 흐트러진 것일 뿐입니다.

아르테미시아 젠틸레스키,
⟨유딧과 하녀,
홀로페르네스의 목⟩
⋯→ 186p

이러한 세밀한 심리 묘사는 이야기의 사실성을 부각합니다. 유딧과 홀로페르네스의 역할이 정확히 묘사된다는 것입니다. 유대민족의 입장에서 홀로페르네스는 죽어 마땅한 적장으로, 유딧은 결연한 의지로 민족을 구해내는 인물로 그려집니다. 반면에 카라바조의 작품에서는 유딧이 주저하는 모습을 보이며 적장을 처단하려는 의지가 전혀 드러나지 않습니다. 오히려 원치 않는 살해 행위를 하는 여성처럼 보입니다.

무엇보다 젠틸레스키의 작품은 여성 인물들 간의 연대감을 강조합니다. 함께 등장하는 하녀를 관찰자가 아닌 암살에 적극 가담하는 인물로 그려냅니다. 1625년경 유딧의 일

158

화를 다룬 또 다른 작품에서 젠틸레스키는 홀로페르네스를 죽인 직후의 상황을 묘사합니다. 홀로페르네스의 목이 바닥에 놓여 있고, 상황을 수습하는 유딧과 하녀의 모습이 등장합니다. 이 순간 누군가 막사로 들어오려고 하자, 유딧이 손을 들어 진입을 막습니다. 이 과정에서 하녀는 유딧의 살해과 이후의 사건 수습에 적극적으로 조력하는 모습을 보여줍니다.

그림에서 유딧과 하녀는 관람자를 전혀 의식하지 않습니다. 사건에 몰입하고 있는 두 인물을 통해 이야기의 사실성이 부각되지요. 관람자들은 실제 일어나는 사건을 목격하는 느낌을 받게 됩니다. 이 부분에서 시선이 특히 중요합니다. 두 여성이 공간에 진입하려는 누군가를 동시에 바라보고 있지요. 긴박한 상황에서 한시도 서로 분리되지 않습니다. 동일한 방향을 바라보며 사건을 함께 수습하는 동지로 묘사됩니다.

1619년경 그려진 〈유딧과 하녀〉에서도 유사한 설정이 나타납니다. 사건을 수습하고 현장을 떠나려는 두 사람을 누군가 부른 모양입니다. 그녀들은 동시에 한 방향을 응시합니다. 이 작품에

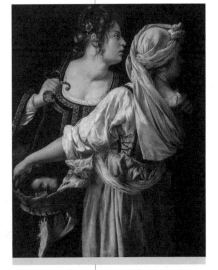

아르테미시아 젠틸레스키,
〈유딧과 하녀〉 … 187p

서는 특히 유딧과 하녀가 서로 몸을 겹치고 밀착하여 연대감을 한층 부각합니다. 젠틸레스키는 여성들이 서로 끈끈하게 조력하고 연대하는 상황을 강조하는 것입니다.

남성 화가들이 그린 유딧

　　반면에 아르테미시아의 아버지 오라초가 그린 〈유딧과 하녀〉
는 어떤가요? 유딧과 하녀는 적장의 목을 함께 들고 있지만 시선이
서로 어긋나 있습니다. 서로 반대 방향을 바라보고 있어 각자 다른
생각을 하는 것처럼 보이지요. 응시하는 방향이 달라 감정의 교류가
느껴지지 않습니다.

　　유딧의 일화를 다룬 다른 남성 화가들의 작품과도 비교해보
겠습니다. 먼저 르네상스 화가인 얀 마시스Jan Massys의 〈유딧〉입니
다. 마시스는 유딧이 홀로페르네스의 목을 벤 직후의 순간을 묘사
한 듯합니다. 유딧의 등 뒤로 막사가 보이고, 그녀의 왼손에는 눈이
감긴 홀로페르네스의 목이 들려 있습니다. 오른손에는 암살에 사

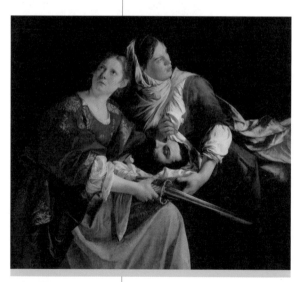

오라초 젠틸레스키,
〈유딧과 하녀〉 … *188p*

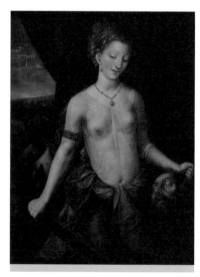

얀 마시스, 〈유딧〉 … *189p*

용한 칼이 보입니다. 그런데 참 이상합니다. 유딧의 표정이 지나치게 평온해 보이지 않나요? 더구나 유딧이 상체를 누드에 가깝게 노출해 지나치게 관능적으로 보입니다. 마시스는 유딧을 적장을 무찌른 영웅이 아닌 성적 욕망을 불러일으키는 관능적인 여성으로 묘사합니다.

　　독일 르네상스 화가인 루카스 크라나흐Lucas Cranach의 〈유딧〉역시 마찬가지입니다. 유딧이 적장의 목을 들고 있지만, 표정과 옷차림은 전형적인 귀족 여성의 모습입니다. 암살을 감행한 사람이라는 사실은 짐작조차 할 수 없을 정도로 표정이 평온하고 의상은 화려합니다.

　　루벤스가 그린 〈유딧과 홀로페르네스의 목〉은 앞의 르네상스 작품들과 비교하면 훨씬 사실적으로 보입니다. 극적으로 표현된 명암 대비와 유딧의 팔이 사선으로 배치된 구도로 역동적인 분위기를 자아냅니다. 그러나 루벤스의 작품에서 유딧은 적장을 무찌르는 영웅이 아닙니다. 가슴을 관능적으로 드러내고 눈을 매섭게 치켜뜬 모습에서 남성을 위협하고 죽음에 이르게 하는 사악한 여성으로 그려집니다. 하녀 역시 적장의 머리를 들고 있지만 유딧을 적극적으로 돕는 모습은 아닙니다.

　　자 여러분, 어떻습니까? 남성 화가들이 그린 유딧과 비교해보니 젠틸레스키가 그려낸 유딧의 특별함이 더욱 눈에 들어오지 않나요?

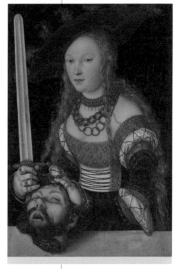

루카스 크라나흐, 〈유딧〉
→ 190p

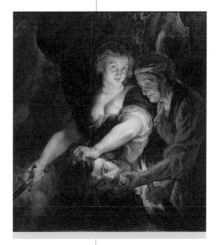

페테르 파울 루벤스,
〈유딧과 홀로페르네스의 목〉
→ 191p

161

젠틸레스키가
유딧을 그린 이유

이 작품에 관해 더 하고 싶은 이야기가 있습니다. 일부 학자들이 젠틸레스키가 여러 차례에 걸쳐 유딧과 홀로페르네스의 일화를 다룬 이유를 개인사와 연관지어 설명한다는 사실입니다. 젠틸레스키가 아버지의 공방에서 그림을 그리던 십대 소녀 시절 아버지의 동료 화가인 아고스티노 타시Agostino Tassi에게 성폭행을 당한 일화가 자주 언급됩니다. 젠틸레스키에 관한 서적에서 많이 언급되는 사건인데요. 실제로 그녀의 아버지는 타시를 법정에 고소합니다.

재판 과정에서 젠틸레스키는 배심원들 앞에서 여러 번 성폭행 상황의 진술을 강요받습니다. 침대 시트에 남은 혈흔이 처녀성의 상실이자 성폭행의 증거였지만 재판장은 "당시 생리중이 아니었던 것을 어떻게 증명할 수 있느냐"고 반문하기까지 합니다. 그녀는 증언이 사실임을 증명하기 위해 고문까지 견뎌야 했습니다. 결국 재판을 통해 유죄가 선고되지만 타시에게 내려진 벌은 6개월 징역형에 불과했습니다. 형기를 마친 후에는 오라초의 공방으로 다시 돌아와 일했다고 전해집니다. 이 사건으로 젠틸레스키가 정신적, 육체적으로 큰 상처를 받았을 것은 자명합니다.

이 성폭행 사건 때문에 앞서 보았던 젠틸레스키의 〈유딧과 하녀, 홀로페르네스의 목〉을 타시에 대한 복수로 해석하기도 합니다. 현실에서 복수를 할 수 없었던 젠틸레스키가 홀로페르네스를 살해하는 장면을 그림으로써 타시를 응징하고자 했다는 것입니다. 물론 가능성이 전혀 없는 이야기는 아니에요. 그러나 이 작품을 설명하면서 성폭행 사건을 강조하는 것은 오히려 화가로서 젠틸레스키의 역

량을 가리는 측면이 있습니다.

젠틸레스키가 유딧이라는 소재를 여러 차례 그린 까닭은 이 일화가 바로크 미술에 어울리는 소재였기 때문입니다. 젠틸레스키의 후원자들이 유딧에 관한 작품을 그려달라고 요청했을 가능성이 있습니다.

물론 그림을 그리면서 젠틸레스키가 여성의 강인한 모습을 더욱 강조했을 수는 있습니다. 남성에게 성적으로 유린당했으나 현실에서 응징할 수 없었던 젠틸레스키가 강한 여성을 묘사함으로써 대리만족을 얻고자 했는지도 모릅니다. 결국 젠틸레스키가 그린 유딧은 바로크 시대의 예술가로서 보여주려 한 예술에 대한 의지와 개인사에서 비롯된 강인한 여성상에 대한 열망이 복합적으로 투영된 것이 아닐까 생각합니다.

여성의 심리에 초점을 맞추다

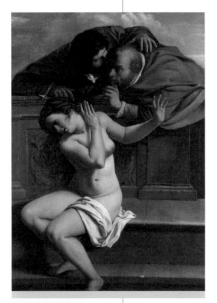

아르테미시아 젠틸레스키,
〈수잔나와 장로들〉 ⋯⋯ 192p

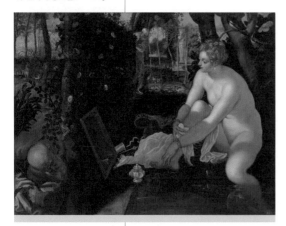

틴토레토, 〈수잔나와 장로들〉
⋯⋯ 135p

젠틸레스키의 작품을 조금 더 살펴보지요. 그녀가 17세가 되던 해에 그린 〈수잔나와 장로들〉은 로마 시대 이야기입니다. 귀족 여성인 수잔나의 아름다운 외모에 빠진 원로원의 장로들이 욕망을 참지 못하고 담을 넘어 목욕하는 그녀를 탐했다는 이야기입니다. 이 일화가 오랫동안 구전된 이유는 사건의 증언자로 등장해 수잔나의 억울함을 해결해주는 젊은 장군이 또 다른 주인공이기 때문입니다. 즉 로마 시대 장군의 정의로움을 강조하는 교훈적인 이야기로 전해진 것입니다. 그러나 화가들은 주인공인 장군의 존재를 지워버린 채 목욕하는 수잔나와 추행하는 늙은 원로들을 중심으로 선정적인 내용을 부각했습니다. 이런 이야기가 더 흥미를 끈다고 생각한 모양입니다.

앞서 우리는 틴토레토의 〈수잔나와 장로들〉에서 이 일화를 이미 살펴봤습니다. 장로들이 목욕하는 수잔나를 몰래 훔쳐보는데 아무것도 모르는 수잔나는 마냥 거울을 들여다보는 모습이었죠. 수잔나가 거울을 들여다보는 행위는 자신이 시각적으로 탐해지는 것을 용인하는 의

미를 담고 있다고 설명한 것을 기억하실 겁니다.

그렇다면 젠틸레스키의 그림은 어떤가요? 여기서 수잔나는 장로들을 정확하게 의식하고 거부하는 모습을 보여줍니다. 목욕을 하는 수잔나의 관능적인 모습이 드러나긴 하지만, 젠틸레스키가 강조하는 것은 등장인물들의 심리 상태입니다. 화가는 수잔나를 추행하려는 두 남성의 욕망과 이에 불쾌감을 드러내며 적극적으로 거부하는 수잔나의 심리에 초점을 맞추고 있습니다. 이 사건을 그린 다른 그림에서는 전혀 발견되지 않는 거부하는 행위를 강조한 것이죠. 젠틸레스키가 여성 인물이 느꼈을 감정에 보다 세심하게 주의를 기울이고 있다는 사실을 알 수 있습니다.

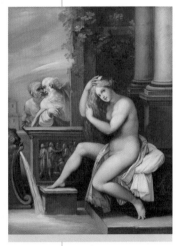

주세페 체사리 다르피노,
〈수잔나와 장로들〉··· 193p

같은 주제를 그린 남성 화가들의 작품을 몇 점 더 볼까요. 17세기 이탈리아의 매너리즘 시기 화가인 주세페 체사리 다르피노Giuseppe Cesari d'Arpino가 그린 〈수잔나와 장로들〉입니다. 지금 수잔나는 창밖에서 자신을 훔쳐보는 장로들을 전혀 의식하지 못하고 머리를 다듬느라 여념이 없습니다.

루벤스는 〈수잔나와 장로들〉에서 장로들의 모습을 매우 우스꽝스럽게 묘사했습니다. 수잔나에게 반해서 눈을 부릅뜨고 입을 벌린 채 다가가는 모습이지요. 자신의 욕망을 주체하지 못하고 사회적 지위를 망각한 채 담장을 넘는 장로들의 모습을 강조합니다. 반면에 수잔나는 떠들썩하게 다가오는 두 사람을 알아채기는 하지만 두려운 듯 몸을

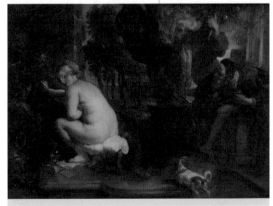

페테르 파울 루벤스,
〈수잔나와 장로들〉··· 194p

감춥니다. 적극적으로 거부하는 젠틸레스키의 수잔나와는 전혀 다른 모습이지요. 더구나 여성이 누드로 뒷모습을 보여주는 것은 무방비 상태를 의미합니다. 화가는 다가오는 이에게 대응하지 못하는 여성의 수동성을 강조한 것입니다.

　　네덜란드의 유명한 바로크 화가 렘브란트 역시 마찬가지입니다. 렘브란트의 〈수잔나와 장로들〉에서 장로들은 보다 능동적으로 수잔나의 몸을 탐합니다. 수잔나의 몸을 감싸고 있는 천을 잡아당겨 벗기려는 자세를 취하지요. 수잔나는 그저 몸을 웅크리고 등을 돌린 채 두려움에 사로잡힌 모습을 보여줍니다. 앞서 보았던 젠틸레스키의 수잔나처럼 강하게 거부하며 불쾌감을 표출하는 모습이 아닙니다. 동시대 남성 화가들의 작품과 비교해보면 젠틸레스키가 여성들의 상황과 심리를 얼마나 주의 깊게 사실적으로 그리려 했는지를 알 수 있습니다.

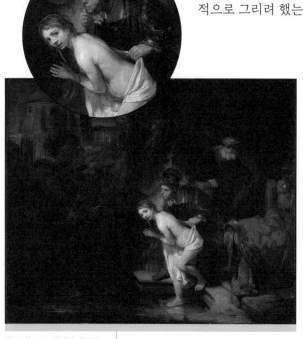

렘브란트, 〈수잔나와 장로들〉
··· *195p*

166

관능이 아닌 괴로움을 그리다

젠틸레스키가 그린, 흥미로운 여성 인물 중 하나가 루크레티아Lucretia입니다. 루크레티아는 로마 시대 귀족 가문의 아내이자 며느리였는데, 어느 날 폭군으로 알려진 로마 왕의 아들에게 성폭행을 당하는 사건이 발생합니다. 수치스러운 일을 당한 루크레티아는 남편과 시아버지에게 그런 사실을 고백하고 자신에게 벌을 내릴 것을 요청합니다. 평소 정숙하고 우아한 덕성으로 칭송받아온 루크레티아는 당연히 용서를 받지만 모멸감을 떨쳐내지 못하고 자살을 선택합니다. 사람들은 그녀를 추모하며 행진을 벌이고 왕가의 포악함에 분노하며 결국 왕정을 무너뜨리고 공화정을 세우게 됩니다. 이처럼 루크레티아의 일화는 로마 역사에서 중요한 정치적 변화를 초래한 사건으로 자주 묘사되었습니다.

젠틸레스키는 1643년에 〈루크레티아〉를 그리면서 자살을 앞두고 괴로워하는 그녀의 심리에 집중했습니다. 1621년에 그린 또 다른 작품에서도 가슴을 움켜쥐고 괴로워하는 루크레티아가 등장합니다. 루크레티아가 가슴을 드러내고 있지만 관능적으로 보이지 않습니다. 오히려 거칠게 가슴을 움켜쥐는 모습에서 고통스러운 심정과 자결하려는 결연한 심리가 읽혀집니다. 억울하지만

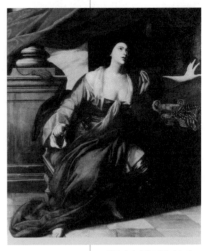

아르테미시아 젠틸레스키,
〈루크레티아〉 → *196p*

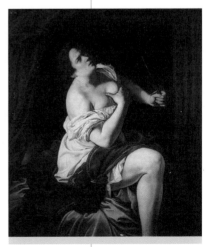

아르테미시아 젠틸레스키,
〈루크레티아〉 → *197p*

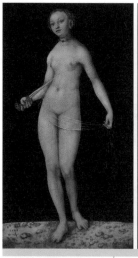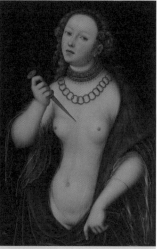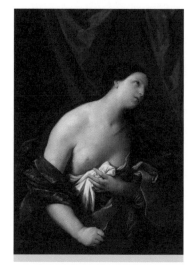

좌 루카스 크라나흐,
〈루크레티아〉 …→ 198p
우 루카스 크라나흐,
〈루크레티아의 자살〉
…→ 199p

귀도 레니, 〈루크레티아〉 …→ 200p

자결을 선택할 수밖에 없는 루크레티아의 괴로운 심정을 묘사한 것입니다.

이에 반해 크라나흐는 〈루크레티아〉에서 전적으로 관능성을 강조합니다. 옷을 벗은 채 자신에게 칼을 겨누고 있으나 표정이 너무나 평온하여 자결하는 사람처럼 보이지 않습니다. 크라나흐의 다른 작품인 〈루크레티아의 자살〉도 루크레티아의 관능성과 아름다움만을 드러내며, 역사적 사실성은 보여주지 않습니다. 귀도 레니Guido Reni 역시 〈루크레티아〉를 그리며 정숙한 귀족 여성의 모습을 강조합니다. 자결과 전혀 무관해 보이는 청초한 얼굴과 벗은 몸을 통해 성적인 매력을 부각합니다. 이처럼 삶과 죽음의 기로에서 고민하는 루크레티아의 모습을 강조한 젠틸레스키와 달리 동시대의 남성 화가들은 루크레티아의 성적인 매력을 보여주는 데 집중한 것을 알 수 있습니다.

티치아노는 〈타르퀴니우스와 루크레티아〉에서 사건의 실상을 더욱 상세히 재현합니다. 루크레티아를 성폭행한 로마 왕의 아들 타

르퀴니우스를 등장시켜 범죄 행위를 역동적으로 그려냅니다. 루크레티아는 강하게 저항하는 모습이지만 별 소용이 없을 것 같습니다. 이미 침대에 옷이 벗겨진 채 반쯤 눕혀진 모습이 결국 남성의 흉악한 손을 벗어나지 못하리란 사실을 암시하지요. 티치아노의 작품에는 두 주인공 이외에 숨어서 이 상황을 지켜보는 시종이 등장합니다. 여주인이 수난을 당하고 있으니 당연히 막아서야 할 인물이 오히려 사건을 훔쳐보고 있는 거지요. 이 시종은 화면 밖에서 사건을 지켜보는 관람객의 관음적 시선을 대신합니다. 감상자들은 하인의 존재로 인해 사건 현장을 직접 목격하는 느낌을 받게 됩니다. 범죄 현장이 아닌 에로틱한 사건이 일어나는 현장으로 말이지요.

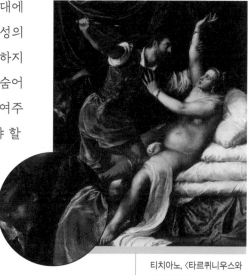

티치아노, 〈타르퀴니우스와 루크레티아〉 … *201p*

젠틸레스키는 비교적 이른 20대의 나이에 〈마돈나와 아기〉를 그렸습니다. 그녀는 성모자를 성스럽게 그려내는 일반적인 기독교 회화와 달리 인간적인 면에 초점을 두었습니다. 성모 마리아가 자애로운 어머니의 모습으로 아기에게 젖을 물리고 있는 모습인데요. 이런 이미지를 마리아 락탄스Maria Lactans, 이른바 '수유하는 마리아'라고 부릅니다.

오늘날 우리는 아기 예수에게 젖을 먹이는 마리아의 모습을 거부감 없이 감상합니다만, 사실 기독교 미술사에서 마리아 락탄스는 매우 드물게 나타나는 이미지입니다. 중세 이후 이를 묘

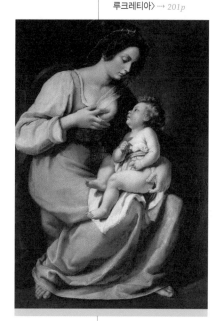

아르테미시아 젠틸레스키, 〈성모와 아기〉 … *202p*

사한 도상을 기독교 교회에서 금기시했기 때문입니다. 여성이 젖을 먹이는 것을 동물적인 행위로 여긴 까닭이지요. 새끼에게 젖을 먹이는 어미라는 이미지가 성스러움이 강조되어야 할 마리아에게 어울리지 않는다고 여긴 것입니다. 그러나 젠틸레스키는 어머니 마리아가 젖을 먹이고 아들인 예수가 손짓으로 사랑을 표현하는, 지극히 인간적인 성모자를 그렸습니다.

이처럼 젠틸레스키는 당대 풍토를 답습하지 않고 자신만의 형식을 취할 뿐 아니라 이야기의 사실성과 여주인공의 심리를 드러내며 여성의 자의식을 보여주었다는 점에서 다른 화가들과 구별됩니다. 이는 젠틸레스키가 단지 여성이기 때문만은 아닙니다. 비슷한 시기의 다른 여성 화가들과 비교해보아도 명확히 구분할 수 있습니다.

개방적인 도시 볼로냐의
여성 화가들

엘리사베타 시라니Elisabetta Sirani는 이탈리아 볼로냐 지역을 대
표하는 화가 귀도 레니의 제자였습니다. 시라니 역시 뛰어난 솜씨
로 당대에 유명세를 누렸습니다. '귀도 레니가 새로 태어난 듯하다'
는 호평을 받았다고 하지요. 이 같은 표현은 당대 사회가 여성 화가
들을 독자적으로 평가하기보다 우수하고 뛰어난 남성 화가들을 기
준점으로 삼아 평가했다는 사실을 보여줍니다. '시라니는 뛰어난
화가'가 아니라 '시라니는 귀도 레니와 비교할 만한 여성 화가'라는
식으로 평가한 것이지요. 당시 여성 화가들이 뛰어난 조형 솜씨를
보였음에도 이를 상당히 예외적인 경우로 취급했기 때
문입니다. 여성 미술가들을 항상 남성 거장에 비교하
며 남성적 시각의 계보에 두어 범주화하고 평가한 것
입니다.

시라니 역시 앞서 젠틸레스키가 자주 그린 〈홀로
페르네스의 목을 든 유딧〉을 그렸지만, 동시대 남성 미
술가들의 전형적인 방식을 따릅니다. 아름답고 성적
인 매력을 강조하면서도 정숙하고 우아한 모습을 보여
줍니다. 얼굴 표정만으로는 그녀가 적장을 암살했다는
사실을 알기 어렵지요.

시라니가 활동한 볼로냐는 유럽의 다른 도시들과
달리 여성들에게 비교적 개방적이었습니다. 13세기부
터 여성들이 대학에 입학할 수 있었고, 여러 여성 화가들이 화가조
합에 가입하기도 했지요. 그중에는 라비니아 폰타나Lavinia Fontana라
는 르네상스 시대 여성 화가도 있었습니다. 폰타나는 아버지의 뜻에

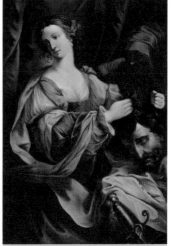

엘리사베타 시라니,
〈홀로페르네스의
목을 든 유딧〉 → 203p

171

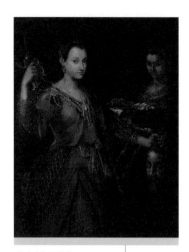

라비니아 폰타나,
〈홀로페르네스의 목을 든
유딧〉 ⋯ 204p

따라 공방에 속한 화가와 결혼한 후 열한 명의 자식을
낳아 기르며 생애의 대부분을 아버지의 공방에서 주문
받은 작품을 제작했습니다. 로마 교황청의 초청을 받
을 만큼 실력을 인정받았으나 아버지가 사망할 때까지
외부 활동은 하지 않았다고 합니다. 철저히 부친의 통
제 안에서 작업을 한 것이지요. 시라니와 마찬가지로
폰타나 역시 유딧이 지나치다 싶을 만큼 평온한 표정
으로 적장의 목을 베는 모습을 묘사합니다. 젊은 하녀
가 함께 등장하지만 두 인물 간의 연대감은 부각되지
않고, 사건의 현실감도 느껴지지 않습니다.

그래도 볼로냐의 개방적인 분위기 속에서 시라니는 여성 미술
가들을 위한 학교를 설립하기도 합니다. 시라니가 운영한 여성 미술
학교는 미술의 역사에서 처음으로 여성들에게 공식 교육 기회를 제
공했다는 점에서 특별한 의미를 가집니다. 시라니와 같은 혁신적인
여성 화가들 덕분에 당시 볼로냐에는 이탈리아 전역의 여성 미술가
를 합친 것보다 더 많은 여성 미술가
들이 활동했다고 알려져 있습니다.
다만 이렇게 진취적인 여성 미술가
의 길을 걸었음에도 시라니의 작품
세계는 남성들의 취향에서 크게 벗
어나지 못했다는 점이 아쉽습니다.

시라니가 1664년에 그린 〈자신
의 허벅지를 찌르는 포르티아〉는 로
마 장군인 브루투스의 아내 포르티
아를 주인공으로 한 작품입니다. 포

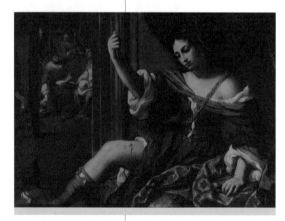

엘리사베타 시라니,
〈자신의 허벅지를 찌르는
포르티아〉 ⋯ 205p

르티아가 남편의 신뢰를 얻으려는 결연한 의지를 보여주려고 자해
하는 장면이 등장합니다. 브루투스는 율리우스 카이사르를 살해하

려는 계획을 세웠는데 아내인 포르티아에게는 비밀로 합니다. 이에 포르티아가 불만을 품고 자신이 믿을 만한 아내라는 사실을 증명하기 위해 자해를 한 것입니다. 셰익스피어가 쓴 《줄리어스 시저》에도 포르티아가 피를 보여주며 자신을 믿어달라고 호소하는 장면이 등장합니다. 시라니 역시 이 일화에 주목했는데 포르티아를 지나치게 관능적으로 묘사합니다. 시라니는 전체적으로 음험한 분위기 속에서 포르티아가 폭력적이고 관능적으로 허벅지를 찔러 자해하는 모습을 보여줍니다.

이 주제를 묘사하는 데 있어서 폭력적으로 자해하는 모습이 꼭 필요할까요? 포르티아가 관람자에게 어깨와 은밀한 부위인 허벅지를 노출하며 상처 내는 모습을 꼭 보여줄 필요가 있었는지 의문을 품게 됩니다. 결국 시라니는 당대 남성 화가들의 취향을 그대로 수용한 것으로 보입니다. 동시대 남성 화가들이 관능적인 여성을 묘사하며 즐겨 표출한 사디즘과 마조히즘적 욕망을 고스란히 반영한 것이지요. 이처럼 동시대 여성 화가들과 비교해 보아도 젠틸레스키는 분명한 차이를 보여줍니다.

이번 수업에서는 아르테미시아 젠틸레스키를 중심으로 그녀가 왜 위대한 바로크 화가로 불릴 수밖에 없는지 살펴보았습니다. 그녀는 루벤스나 렘브란트와 같은 당대의 남성 대가들과 비교해도 손색이 없을 정도로 바로크 미학을 잘 이해하고 있었습니다. 그러면서도 여성 예술가로서 강한 자의식을 가지고 작품에 등장하는 여성들의 심리를 구체적으로 묘사해 고유한 작품 세계를 구축할 수 있었습니다.

그러나 오늘날 젠틸레스키를 바로크 시대의 페미니스트라고 표현하기는 어렵습니다. 바로크 시대에는 젠더 불평등에 대한 사회적 인식이 아직 없었기 때문입니다. 젠틸레스키는 개인 차원에

서 여성의 자의식을 드러내고 여성적 특성을 작품에 풀어낸 것이지, 페미니즘을 목표로 작품을 제작했다고 평가할 수는 없습니다. 젠틸레스키의 작품 세계를 평가할 때는 페미니즘적 관점으로만 이해할 것이 아니라 보편적인 바로크 미학 안에서 발휘한 뛰어난 점이 무엇인지를 눈여겨보고 입증해내는 것이 중요하다는 사실을 기억했으면 합니다.

미술 작품 다시 보기

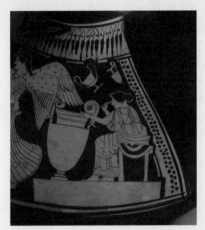

'카푸티 히드리아'의 파편, 기원전 460년경

〈남성 조수의 도움을 받아 작업하는 티마레테〉,
보카치오 《유명한 여자들》 필사본 삽화, 15세기, 프랑스 국립도서관

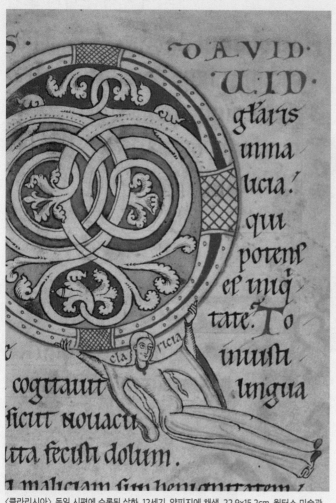

〈클라리시아〉, 독일 시편에 수록된 삽화, 12세기, 양피지에 채색, 22.9x15.2cm, 월터스 미술관

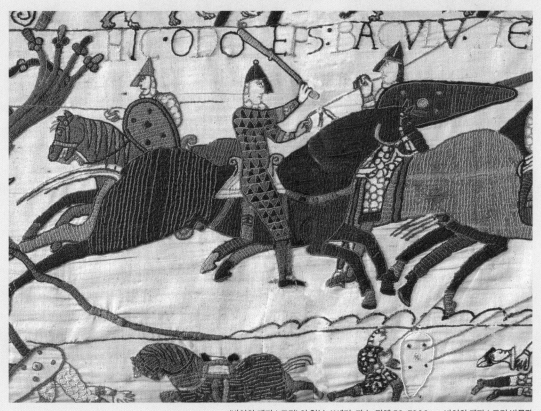

〈바이외 태피스트리〉의 일부, 11세기, 자수, 전체 50x7000cm, 바이외 태피스트리 박물관

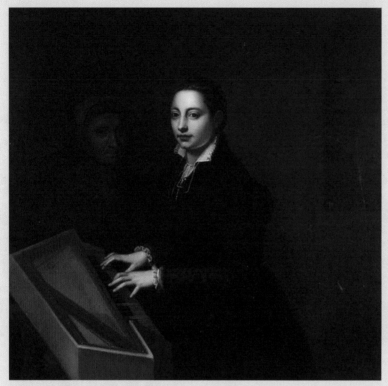

소포니스바 앙귀솔라, 〈자화상〉, 1561년, 캔버스에 유채, 107.9×106.7cm, 개인소장

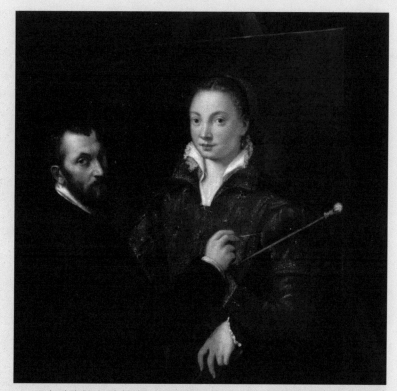

소포니스바 앙귀솔라, 〈앙귀솔라를 그리는 베르나르디노 캄피〉, 1550년대, 캔버스에 유채, 111×109.5cm,
시에나 국립회화관

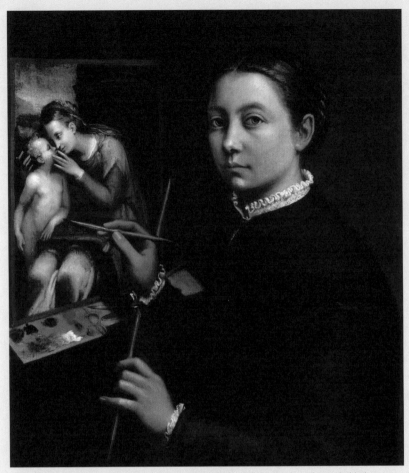

소포니스바 앙귀솔라, 〈성모자상을 그리는 자화상〉, 1556년, 캔버스에 유채, 66×57cm, 완쿠트 성 미술관

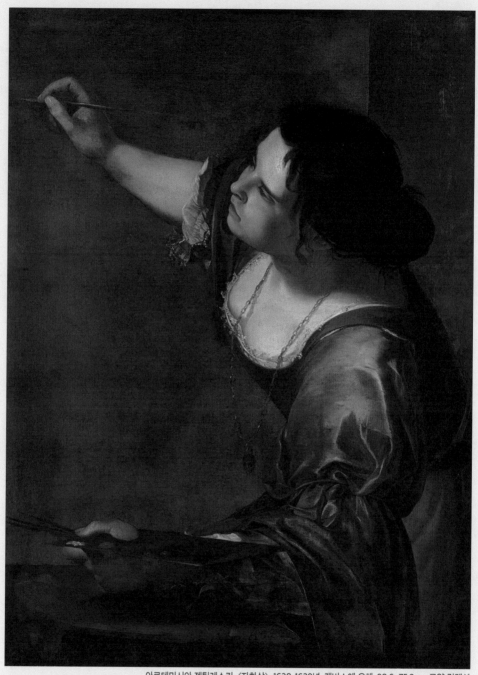

아르테미시아 젠틸레스키, 〈자화상〉, 1638-1639년, 캔버스에 유채, 98.6×75.2cm, 로얄 컬렉션

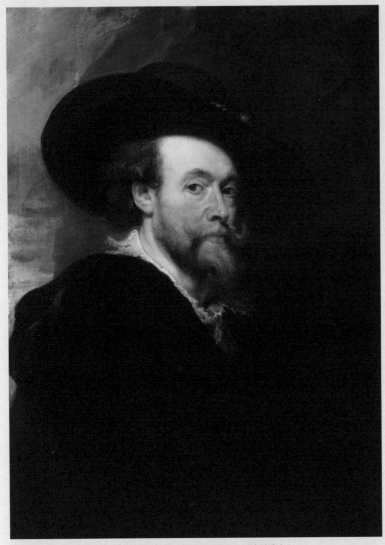

페테르 파울 루벤스, 〈자화상〉, 1623년, 판넬에 유채, 85.7x62.2cm, 로얄 컬렉션

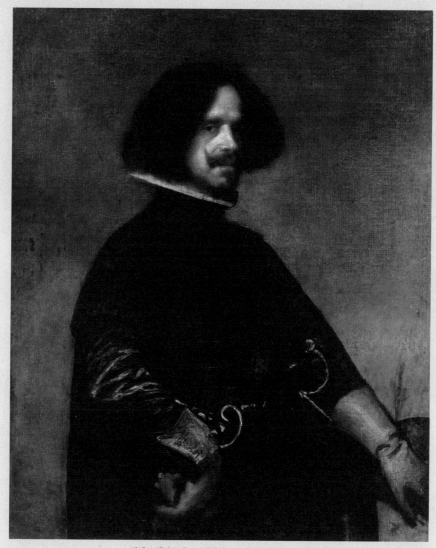

디에고 벨라스케스, 〈자화상〉, 1645년경, 캔버스에 유채, 103.5×82.5cm, 우피치 미술관

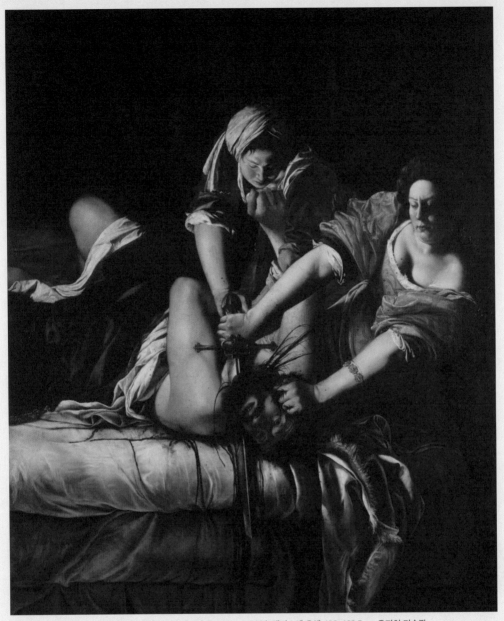

아르테미시아 젠틸레스키, 〈유딧과 하녀, 홀로페르네스의 목〉, 1614-1620년, 캔버스에 유채, 199×162.5cm, 우피치 미술관

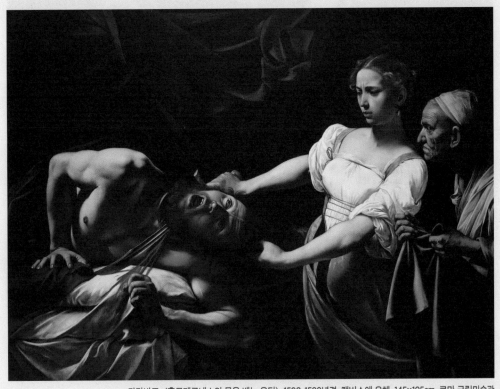

카라바조, 〈홀로페르네스의 목을 베는 유딧〉, 1598-1599년경, 캔버스에 유채, 145×195cm, 로마 국립미술관

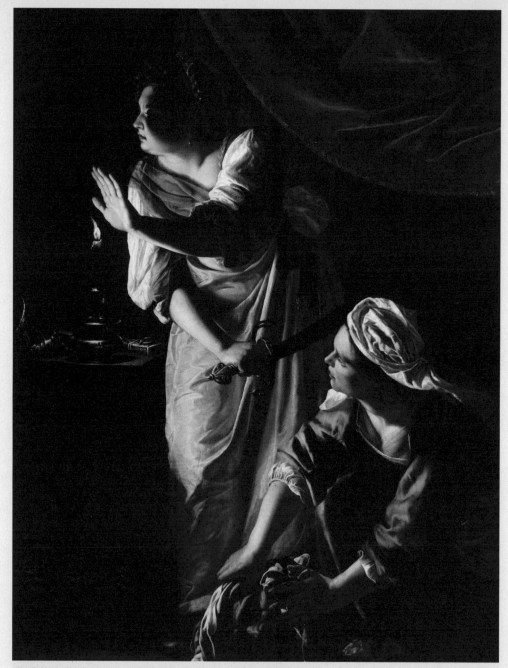

아르테미시아 젠틸레스키, 〈유딧과 하녀, 홀로페르네스의 목〉, 1625년경, 캔버스에 유채, 184×141.6cm, 디트로이트 미술관

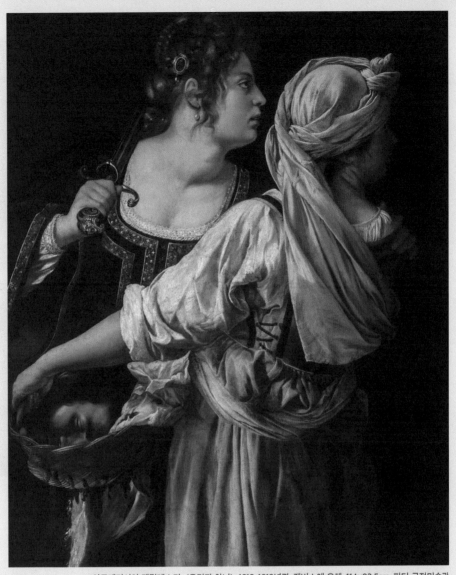

아르테미시아 젠틸레스키, 〈유딧과 하녀〉, 1618~1619년경, 캔버스에 유채, 114×93.5cm, 피티 궁전미술관

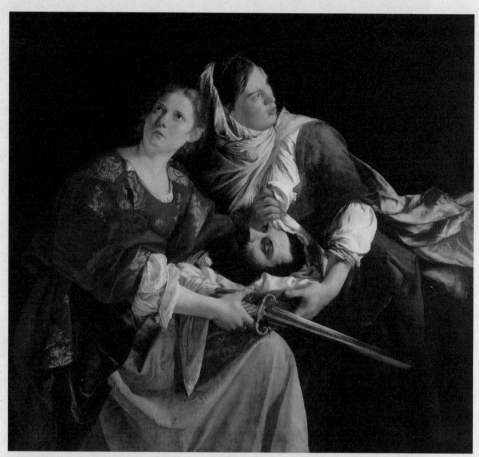

오라초 젠텔레스키, 〈유딧과 하녀〉, 1621~1624년, 캔버스에 유채, 134.6×157.4cm, 워즈워스 아테나움 미술관

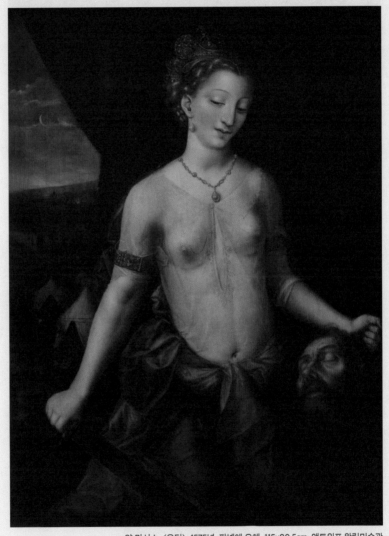

얀 마시스, 〈유딧〉, 1575년, 판넬에 유채, 115x80.5cm, 앤트워프 왕립미술관

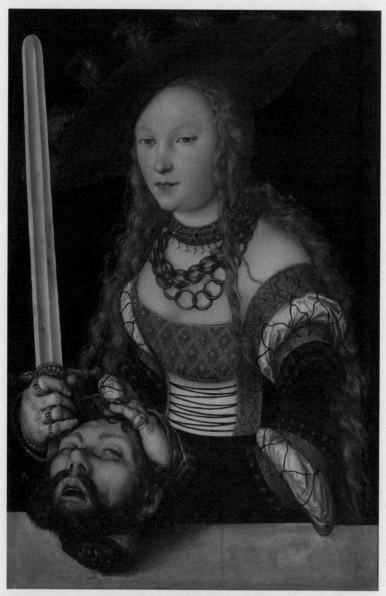

루카스 크라나흐, 〈유딧〉, 1530년경, 판넬에 유채, 86x55.7cm, 빈 미술사박물관

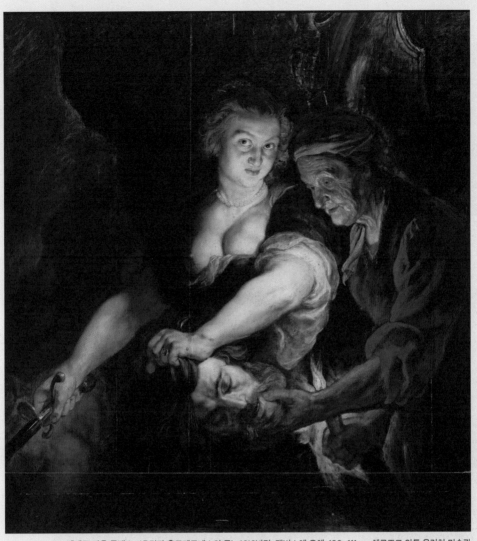

페테르 파울 루벤스, 〈유딧과 홀로페르네스의 목〉, 1616년경, 캔버스에 유채, 120×111cm, 헤르조그 안톤 울리히 미술관

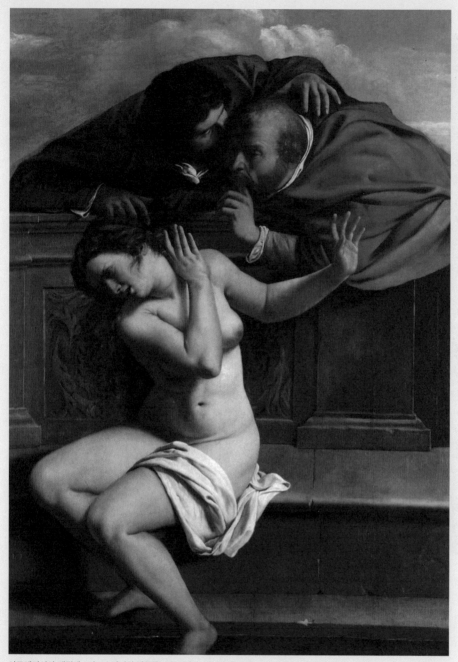

아르테미시아 젠틸레스키, 〈수잔나와 장로들〉, 1610년경, 캔버스에 유채, 170×119cm, 바이센슈타인 궁전

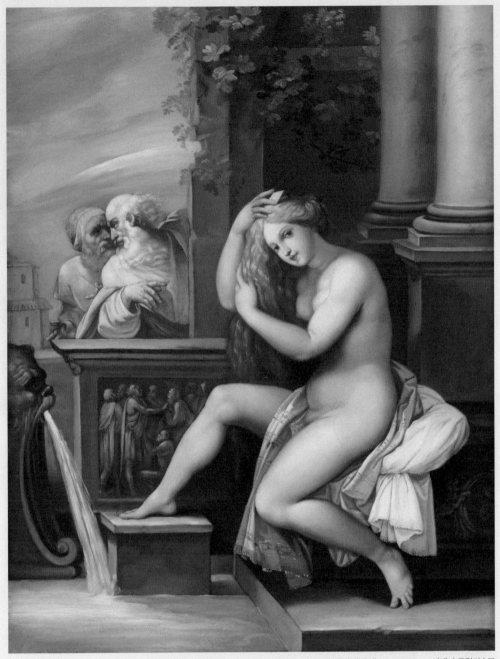

주세페 체사리 다르피노, 〈수잔나와 장로들〉, 1607년, 동판에 유채, 52.2×38.5cm, 시에나 국립미술관

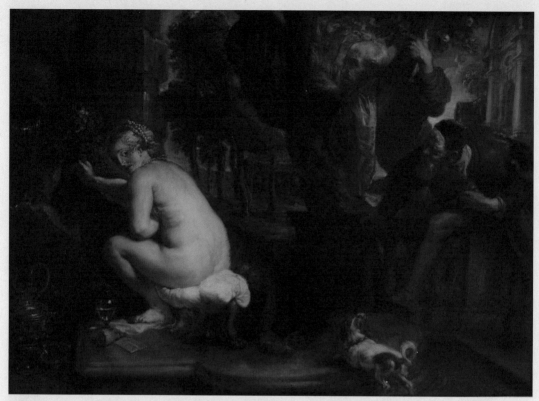

페테르 파울 루벤스, 〈수잔나와 장로들〉, 1636-1639년, 판넬에 유채, 79x109cm, 알테 피나코테크

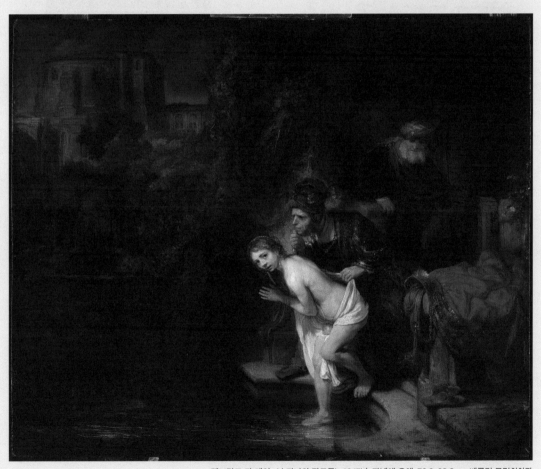

렘브란트 판 레인, 〈수잔나와 장로들〉, 1647년, 판넬에 유채, 76.6x92.8cm, 베를린 국립회화관

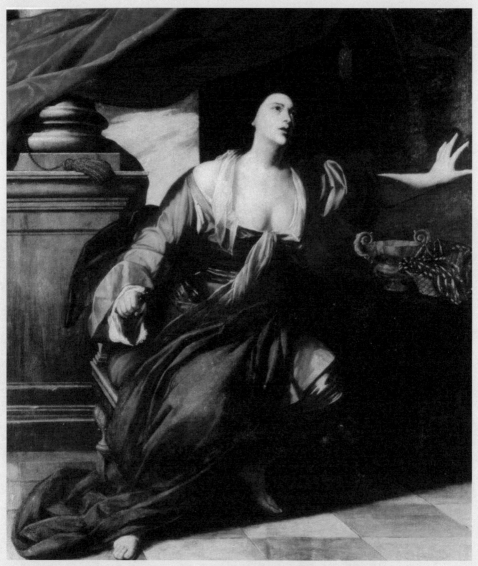

아르테미시아 젠틸레스키, 〈루크레티아〉, 1642~1643년, 캔버스에 유채, 206×182cm, 나폴리 카포디몬테 미술관

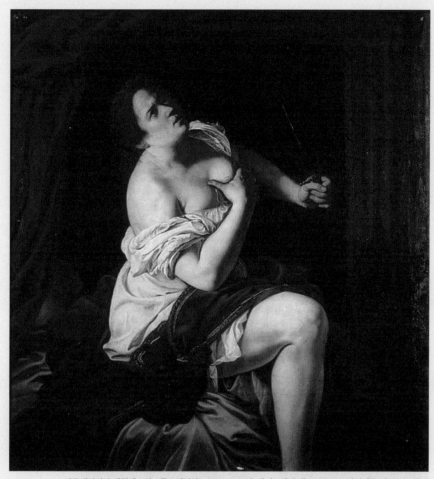

아르테미시아 젠틸레스키, 〈루크레티아〉, 1620-1621년, 캔버스에 유채, 54×51cm, 카타네오 아도르노 궁전

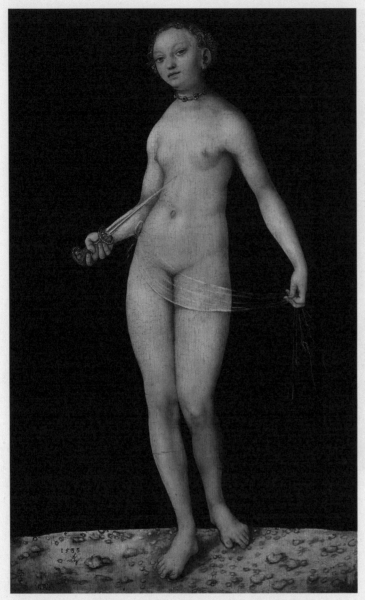

루카스 크라나흐, 〈루크레티아〉, 1533년, 판넬에 유채, 37.3x23.9cm, 베르그루엔 미술관

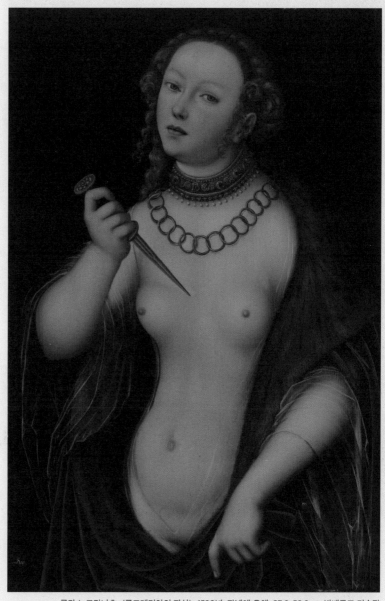

루카스 크라나흐, 〈루크레티아의 자살〉, 1538년, 판넬에 유채, 87.6x58.3cm, 밤베르크 미술관

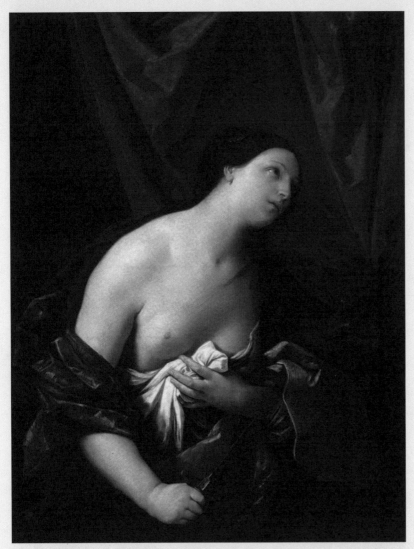

귀도 레니, 〈루크레티아〉, 1626년, 캔버스에 유채, 128×99cm, 개인소장

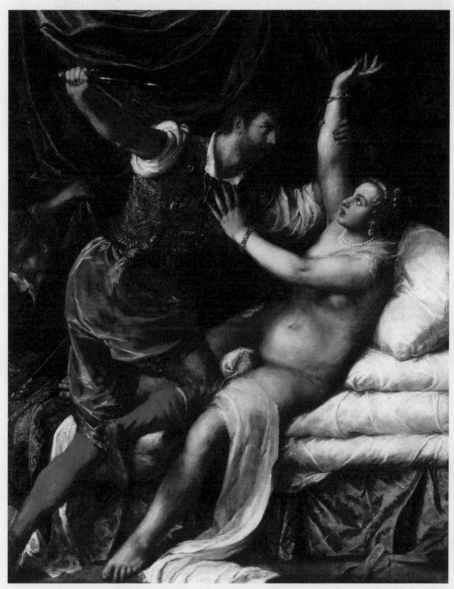

티치아노, 〈타르퀴우스와 루크레티아〉, 1571년경, 캔버스에 유채, 189×145cm, 피츠윌리엄 박물관

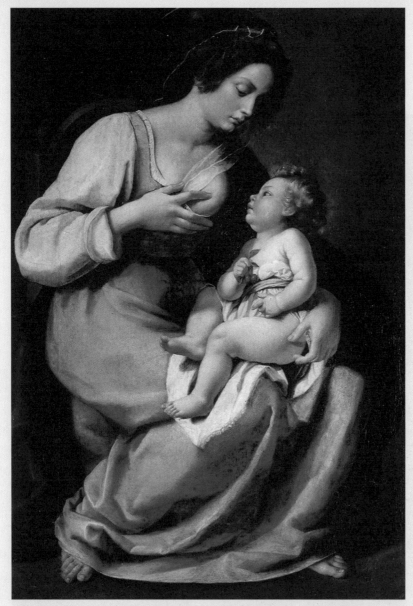

아르테미시아 젠틸레스키, 〈성모와 아기〉, 1613-1614년, 캔버스에 유채, 116.5x86.5cm, 스파다 미술관

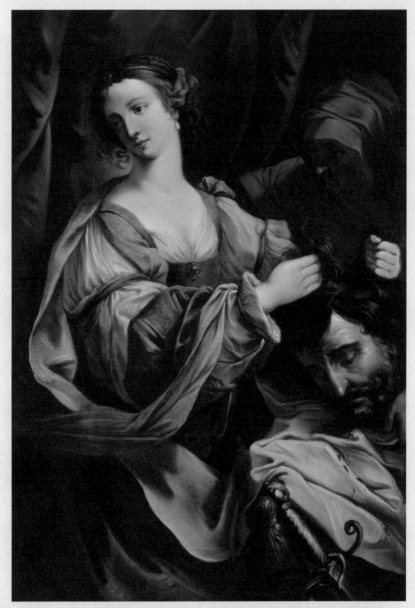

엘리사베타 시라니, 〈홀로페르네스의 목을 든 유딧〉, 1638-1665년, 캔버스에 유채, 129.5x91.7cm, 월터스 미술관

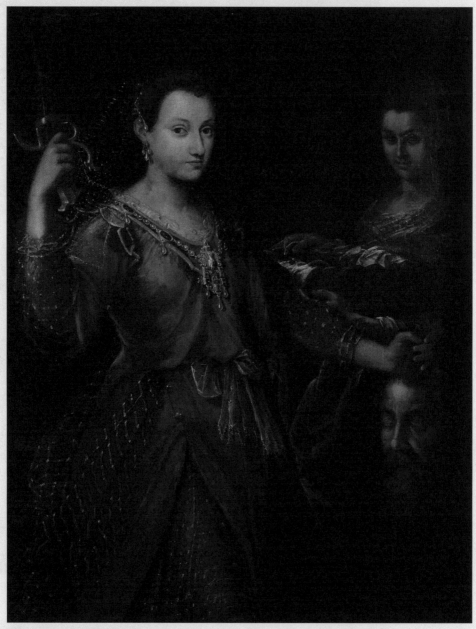

라비니아 폰타나, 〈유딧과 홀로페르네스〉, 1600년, 캔버스에 유채, 130x110cm, 다비아 바르겔리니 미술관

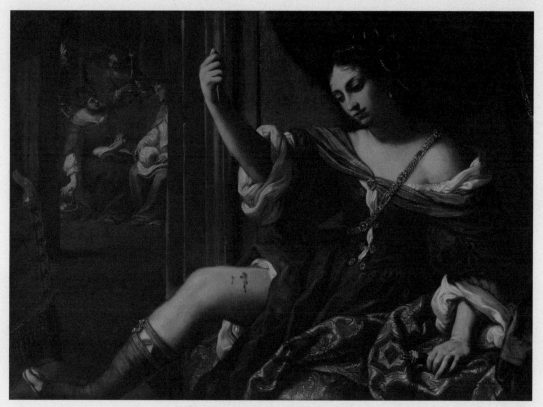

엘리사베타 시라니, 〈자신의 허벅지를 찌르는 포르티아〉, 1664년, 캔버스에 유채, 101x138cm, 개인소장

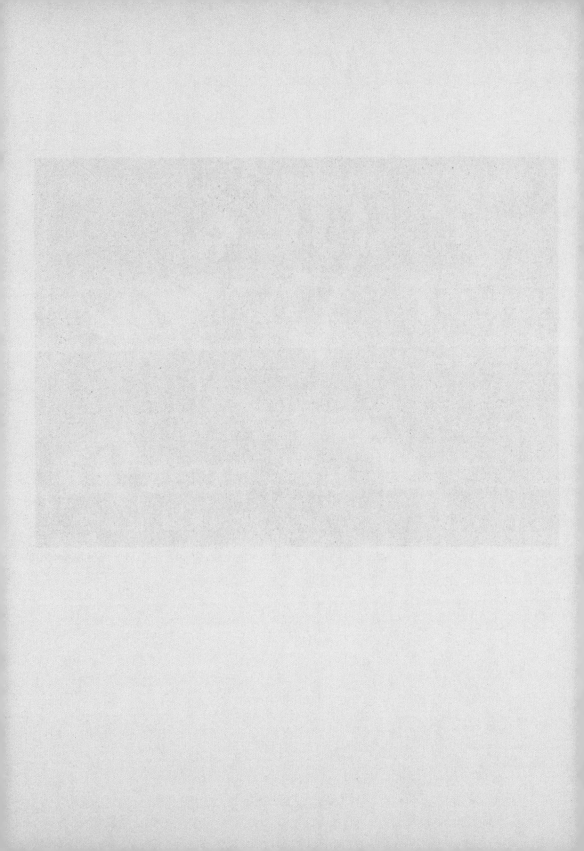

이브와
성모 마리아

일곱번째 수업을
시작하며

이번 수업은 중세의 시를 한 편 읽으며 시작하겠습니다.

AVE로 시작되는 기쁜 계시를 가져다주는 천사는 죄 깊은 EVA의 이름을 뒤집는다. 아아 성모 마리아여, 우리를 이끌어가주십시오. 타락한 죄인이 있던 이전의 낙원으로.

11세기 개혁적인 추기경 피터 다미안Peter Damian이 쓴 시의 일부입니다. 이 시에서 주목할 것은 성모 마리아와 이브가 함께 언급되는 부분입니다. 시인은 성모가 이브의 이름을 뒤집어 원죄 이전의 낙원으로 인류를 이끌어주기를 기원합니다. 이 시는 중세 이후 성모 마리아와 이브를 바라보는 서구 사회의 대조적인 관점을 잘 보여줍니다. 최초의 여성인 이브가 지은 타락의 죄를 성모 마리아가 구원한다고 보는 거지요.

유럽 사회는 오랫동안 기독교 문화가 지배했습니다. 그래서 종교화뿐 아니라 르네상스의 세속화에서도 성서의 모티프나 인물을 소재로 미술품을 제작하는 경우가 많았습니다. 대표적인 사례로 구약성서의 창세기에 등장하는 아담의 아내 이브와 신약성서에 등장하는 예수 그리스도의 어머니 성모 마리아를 들 수 있습니다.

이브와 성모 마리아는 성서 속의 여인이자 세속의 삶에서 동떨어진 인물이라는 공통점이 있습니다. 하지만 두 사람이 등장하는 맥락에 따라 이브는 원죄를 유발한 인물로, 마리아는 성스러운 신적인 존재로 서로 다르게 해석됩니다. 이번 수업에서는 성모 마리아와 이브를 중심으로 중세부터 17세기까지 미술에 재현된 여성 이미지의 특징을 살펴보겠습니다.

여성, 악의 근원이 되다

먼저 이브에 관해서 살펴보지요. 철저한 금욕주의를 주창한 중세의 시토 수도회는 이브의 후손인 여성을 악의 근원으로 보았습니다. 이 수도회를 발전시킨 성 베르나르St. Bernard의 설교에는 "이브가 온갖 악의 근원이며, 그녀의 더러운 죄는 후대의 모든 여성에게 인계되었다"라는 표현이 등장합니다. 충격적일 정도로 이브와 여성을 부정적으로 묘사하고 있지요. 이러한 중세의 여성관은 당연히 기독교 미술의 표현 방식에도 영향을 미쳐서, 중세 이후 미술 작품에서는 이브가 원죄의 상징으로 묘사됩니다.

죄의 기원으로 이브를 묘사한 작품 중 오늘날 가장 잘 알려진 것은 미켈란젤로의 그림이 아닐까 싶습니다. 바티칸 성 베드로 대성당 인근에 있는 시스티나 예배당 천장에는 구약성서 창세기의 이야기들이 그려져 있습니다. 르네상스 시대인 16세기 초에 교황 율리우스 2세의 주문으로 미켈란젤로가 완성한 것이죠. 이중 〈죄의 기원〉이라는 작품에 아담과 이브가 등장합니다.

미켈란젤로 부오나로티,
〈죄의 기원〉 ···→ 222p

좌우로 반복해서 등장하는 남녀가 모두 아담과 이브입니다. 두 개의 이미지가 하나의 연속된 이야기를 전해주고 있습니다. 왼쪽 화면부터 보겠습니다. 화가는 아담과 이브가 사탄을 상징하는 뱀의 유혹으로 선악과를 따 먹고 처음으로 부끄러움을 알게 된 순간을 묘사했습니다. 하느님이 금지한 행위를 저지른 두 사람은 결국 낙원

에서 추방당하는데, 이 모습이 오른쪽 화면으로 이어집니다. 이러한 그림을 '낙원 추방'이라고 부릅니다. 사탄의 유혹에 빠진 이브가 아담까지 타락시켜 두 사람이 낙원에서 추방되면서 인류의 영원한 고통이 시작되었다는 이야기입니다. 여기서 이브는 어리석고 호기심에 약해 뱀의 유혹에 빠질 뿐 아니라, 더 나아가 남성을 죄악으로 이끄는 파괴적인 존재로 부각됩니다. 결국 근대 이후 언급되는 팜므파탈femme fatale의 원형으로 해석됩니다. 남성을 위험에 빠뜨리는 악녀나 요부라는 의미이지요.

〈뱀을 어루만지는 이브〉,
클뤼니 성당 ⋯ *224p*

미켈란젤로의 작품이 등장하기 이전에도 이브를 죄악이나 사탄과 결부시키는 작품들이 있었습니다. 프랑스의 클뤼니 성당에는 훗날 학자들이 〈뱀을 어루만지는 이브〉라고 이름 붙인 조각상이 있습니다. 중세인 10세기경 제작된 이 조각상에는 이브가 뱀을 몸에 감고 어루만지는 모습이 등장합니다. 사탄을 상징하는 뱀을 거부감 없이 받아들이는 이브를 묘사한 것이죠.

〈간통하는 여인〉 ⋯ *224p*

11세기 조각상인 〈간통하는 여인〉에서는 악을 상징하는 해골을 안고 있는 이브가 등장합니다. 간통죄를 저지르는 여성을 악의 본성을 가진 이브로 묘사한 것입니다. 13세기에 제작된 랭스 대성당의 조각상인 〈뱀을 어루만지는 이브〉는 이브가 품에 안고 있는 동물이 뱀이 아니라 용이라는 점이 다릅니다. 용은 중세의 기사도 문학에서 정의로운 기사가 응징해야 하는 사탄의 상징으로 등장합니다. 따라서 용을 안고 있는 이브 역시 사탄과 합일하는 악의 근원으로 해석합니다.

〈뱀을
어루만지는 이브〉,
랭스 대성당 ⋯ *224p*

이브에서 출발한 팜므파탈

19세기 후반 유럽의 문학과 미술 작품에는 치명적인 여성을 의미하는 팜므파탈 이미지가 대거 등장합니다. 근대 이후의 사회적 혼란과 연관된 현상입니다. 산업혁명 이후 여성의 노동력이 필요해지자 여성들의 사회 진출이 증가하는데, 당시 사회는 이러한 변화를 전통적인 가부장 체제에 대한 도전이자 위협으로 여기게 됩니다. 사회에서 활동하며 자신의 권리를 요구하는 여성들을 위협적인 존재로 보고, 팜므파탈 이미지를 씌우기 시작한 것이지요.

그러나 팜므파탈 이미지는 19세기 이전에도 나타납니다. 여성이 악의 근원이자 남성을 위험에 빠뜨리는 존재라는 관념은 중세부터 현대 미술에 이르기까지 지속적으로 나타납니다. 그런 풍조의 출발점에 이브가 있는 것이죠. 팜므파탈은 19세기 프랑스 문학에서 처음 등장한 표현이지만, 남성을 유혹하여 위험에 빠뜨리는 존재라는 설정으로 인해 이브로부터 유래했다고 해석해왔습니다. 그렇다면 이브에서 파생된 악을 상징하는 여성 이미지에는 무엇이 있는지 한번 살펴보겠습니다.

프로페르차 데 로시,
〈요셉과 보디발의 아내〉
⋯ 225p

첫번째로 살펴볼 이미지는 '보디발의 아내'입니다. 16세기 초 르네상스 여성 조각가인 프로페르차 데 로시Properzia dé Rossi는 〈요셉과 보디발의 아내〉에서 로마 장군 보디발의 아내의 타락을 작품의 주제로 삼았습니다. 데 로시의 조각에는 남편의 부하를 유혹하는 보디발의 아내와 이를 뿌리치는 충직한 부하의 모습이 등장합니다.

보디발의 아내는 매우 관능적인 모습으로 요셉의 옷을 끌어당깁니다. 요셉은 그녀를 거들떠보지도 않고 몸을 돌려 피하려고 하지요. 데 로시는 보디발의 아내를 남편과의 신의를 저버리고 다른 남성을 유혹하는 죄인으로 묘사합니다. 후대의 예술가들은 보디발의 아내가 태초의 여성인 이브와 마찬가지로 죄인이며, 유혹과 호기심에 약하고, 어리석은 존재라는 점에 기인하여 팜므파탈의 소재로 삼은 것입니다.

〈헤롯왕과 살로메〉,
생테티엔 수도원
⋯→ 225p

두번째 이미지는 '살로메'입니다. 프랑스 노르망디에 있는 생테티엔 수도원에는 12세기에 제작된 〈헤롯 왕과 살로메〉라는 조각상이 있습니다. 성당 건물의 기둥머리를 장식하고 있지요. 옥좌에 앉은 헤롯 왕이 관능적인 살로메를 내려다보는 모습이 등장합니다. 신약성서에 따르면 살로메는 헤롯 왕의 의붓딸로 아름답고 관능적인 춤을 춘 대가로 왕에게 세례자 요한의 목을 요구합니다. 성인인 세례자 요한을 죽음으로 이끈 파괴적 여성인 것이죠. 이러한 이야기를 근거로 살로메를 죄 많은 이브의 후손으로 해석합니다.

이번에는 16세기 르네상스 화가인 루카스 크라나흐가 그린 〈헤롯 왕의 만찬〉을 보지요. 살로메가 세례자 요한의 목을 접시에 담아 탁자로 나르고 있습니다. 오른쪽 남성이 들고 있는 접시에 수북한 과일처럼 선혈이 낭자한 요한의 목 역시 만찬을 위한 음식처럼 다루어집니다. 이를 보고 놀라는 헤롯 왕과 웅성거리는 주변 인물들과 달리 살

루카스 크라나흐,
〈헤롯 왕의 만찬〉⋯→ 226p

로메는 냉정하고 담대한 표정을 보여줍니다. 그녀가 아름다운 외양과 달리 파멸의 본성을 가지고 있음을 드러내는 것입니다.

이브에서 출발한 세번째 악의 이미지로 '데릴라'를 들 수 있습

니다. 중세의 필사본에는 삼손과 데릴라에 관한 일화가 자주 등장합니다. 삼손은 구약성서의 사사기에 등장하는 이스라엘의 판관으로, 헤라클레스와 같은 엄청난 힘을 가진 영웅으로 묘사됩니다. 삼손은 이교도인 블레셋 여인 데릴라와 사랑에 빠지며 곤경에 처하게 되지요.

13세기 필사본 〈삼손 이야기〉는 잠이 든 삼손의 머리카락을 자르는 데릴라의 모습을 보여줍니다. 성서에 따르면 삼손의 힘은 머리카락에서 비롯되었다고 합니다. 하느님께서 삼손에게 힘을 선물로 주면서 머리카락을 자르지 말라고 당부하지요. 삼손은 데릴라의 유혹에 빠져 이러한 비밀을 발설하고 맙니다. 머리카락을 잘린 삼손은 결국 블레셋 군대에게 끌려가 눈을 잃고 감옥에서 연자매를 돌리는 형벌을 받습니다.

〈삼손 이야기〉 필사본
(13세기) ⋯ 227p

이 일화에서 데릴라는 유대인 영웅인 삼손을 유혹하여 위험에 빠뜨리고자 접근하는 인물입니다. 이브가 아담을 타락시켰듯이, 데릴라 역시 삼손을 타락시키는 인물이기에 이브의 후손이자 팜므파탈로 해석하는 것입니다.

14세기에 제작된 〈삼손과 데릴라〉에는 독특한 모습의 데릴라가 등장합니다. 데릴라의 얼굴을 자세히 보시기 바랍니다. 아름다워 보이시나요? 이 필사본에서 데릴라는 아주 아둔하고 어리석은 표정을 짓고 있습니다. 남성을 유혹할 만한 관능적인 매력을 지닌 여성이 아니지요. 왜 이런 모습으로 등장하는 것일까요? 중세의 기독교 관념에 따라 죄를 저지르는 여성은 어리석고 아둔한 존재라는 사실을 강조한 것입니다.

반면 인본주의가 발달한 15세기에 이르면, 보다 인간적인 매

〈삼손과 데릴라〉 필사본
(14세기) ⋯ 227p

안드레아 만테냐,
〈삼손과 데릴라〉 → 228p

력을 지닌 존재로 데릴라를 묘사합니다. 안드레아 만테냐Andrea Mantegna는 〈삼손과 데릴라〉에서 아름다운 데릴라에게 빠진 삼손을 오히려 아둔한 인물로 그립니다. 포도 넝쿨을 배경으로 무릎을 베고 잠든 삼손의 머리카락을 데릴라가 이제 막 자르려고 합니다. 탐스러운 포도나무는 음주를 상징합니다. 삼손이 여인을 탐했을 뿐 아니라 과도하게 술을 마신 탓에 의식을 잃고 잠들었음을 암시합니다. 삼손 역시 제 욕망을 이기지 못한 어리석은 인간인 것입니다.

물론 삼손이 욕망을 이기지 못한 것은 데릴라 탓입니다. 나무의 몸통에는 "사악한 여성은 악마보다 세 배 더 나쁘다"라고 새겨져 있습니다. 작은 수로를 따라 쉴 새 없이 흘러내리는 물은 절제하지 못하는 정욕을 의미합니다. 만테냐의 작품은 욕망을 절제하지 못하는 인간의 어리석음이 비극을 초래했음을 보여주며 색정에 빠지는 일을 경계하라는 교훈을 전하고 있습니다.

17세기에 제작된 루벤스의 〈삼손과 데릴라〉는 바로크 미술의 특징인 역동적인 화면 구도 속에서 데릴라의 관능성을 강조합니다. 데릴라는 가슴을 풀어헤친 모습으로 영웅 삼손을 성적으로 유혹하고 있습니다. 배경을 어둡게 처리하고 데릴라와 잠든 삼손의 얼굴을 밝게 비추는 방식으로 바로크

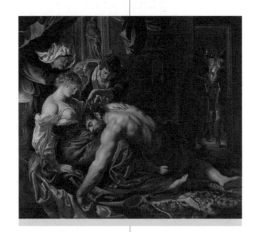

페테르 파울 루벤스,
〈삼손과 데릴라〉 → 229p

미술 특유의 극적인 효과를 전달합니다. 데릴라는 취한 듯 정신없이 잠들어 있는 삼손의 등을 누르고, 늙은 하녀가 촛불을 비추는 가

운데 하인이 삼손의 머리카락을 자르고 있습니다. 방문 밖에는 머리카락이 잘리면 힘을 잃고 말 삼손을 잡아가기 위해 블레셋 군인들이 대기하고 있습니다.

　　루벤스는 비슷한 시기에 다른 화풍으로 삼손의 일화를 한 번 더 그렸습니다. 이 〈사로잡힌 삼손〉에서는 앞의 작품보다 더 역동적이고 거친 화면을 선보입니다. 블레셋 군인들과 그들에게 포박당한 채 거칠게 저항하는 삼손의 모습이 등장합니다. 루벤스는 데릴라 역시 한층 관능적으로 묘사했습니다. 가슴을 한껏 풀어헤친 상반신을 드러낸 채 표독스럽고 사악한 표정을 짓고 있습니다. 데릴라의 파괴적인 본성, 즉 팜므파탈 이미지를 강하게 부각한 것입니다.

페테르 파울 루벤스,
〈사로잡힌 삼손〉 ⋯ 230p

거룩하고 성스러운 성모 마리아

비잔틴 시대 〈성모자상〉
⋯→ 231p

이브가 죄악의 근원인 여성을 대표한다면, 성모 마리아는 정반대로 원죄로부터 인류를 구원하는 신적인 여성이자 신성한 존재로 등장합니다. 12세기부터 기독교 사회에서는 성모 마리아의 이미지를 부각하는데요. 12세기 중엽 고딕 성당을 지으면서 성모 마리아의 신성을 더욱 강조합니다. 중세 기독교 사회를 지배한 십자군 전쟁으로 인해 많은 이들이 목숨을 잃게 됩니다. 온전히 회개하지 못한 채 갑작스러운 죽음을 맞은 기독교인들은 최후의 심판에서 자신들 대신 구원을 호소해줄 성모 마리아의 신성한 이미지가 필요하게 됩니다. 성서의 요한계시록이 성모 마리아를 심판자 예수 옆에서 인류를 대변하며 눈물을 흘리는 이로 묘사하기 때문입니다. 이에 성모 마리아의 구원의 역할에 주목한 중세인들이 그녀의 신성을 강조하기 시작한 것입니다.

12세기 비잔틴 회화에는 황금색을 배경으로 신격화된 성모 마리아가 등장합니다. 그러나 이는 여성에 대한 찬미가 아닙니다. 오히려 '여성임을 포기한 자', '여성성이 삭제된 존재'로 성모를 그림으로써 인간 여성인 이브와 분리된 신적인 존재임을 강조하는 것이죠. 이 성스러운 도상에서 성모 마리아의 인간적인 특성은 부각되지 않습니다. 성모는 오히려 자신의 무릎에 앉아 있는 예수 그리스도의 근엄한 보호자로서 신적인 이미지가 강조됩니다.

앞서 살펴본 다미안의 시는 성모 마리아를 '아베Ave'로 칭합니다. Ave를 거꾸로 적으면 Eva가 되는데, 이는 이브를 가리킵니다. 즉

아베는 에바를 거꾸로 뒤집은 표현임을 알 수 있습니다. 시인은 인류를 추방당하기 이전의 낙원으로 되돌릴 수 있는 존재로서 아베, 즉 성모 마리아를 묘사합니다. 이브가 신의 세계이자 완성된 성서의 세계에서 추방된 자라면, 성모 마리아는 반대로 기독교 세계에서 추앙받는 존재입니다. 이브와는 전혀 다릅니다. 이브는 남성을 파괴하는 존재지만, 성모 마리아는 인간 여성을 초월해 전 인류를 구원하는 존재입니다. 둘 다 성서에 등장하는 여성이지만 종교적 의미에서나 인간 역사에서 부각되는 역할에서나 전혀 다르게 묘사되고 해석되고 있습니다.

조토 디 본도네, 〈애도〉
⋯→ 232p

중세 말 작품을 하나 더 보겠습니다. 조토 디 본도네Giotto di Bondone의 〈애도〉입니다. 중세의 성모 마리아는 앞서 본 비잔틴 회화에서 그렇듯이 예수와의 관계에서 성스럽고 중성화된 존재로 묘사되기에 인간적인 특성은 좀처럼 나타나지 않습니다. 그러나 르네상스로 진입하는 14세기 말에 이르면 상황이 달라집니다. 조토의 작품에서 보듯 죽어가는 아들의 시신을 붙잡고 슬퍼하는 인간적인 어머니 마리아가 등장하는 거지요.

이러한 묘사는 인본주의가 발달한 르네상스 시대에 많이 나타납니다. 플랑드르 화가인 로히어르 판 데르 베이던Rogier Van der Weyden 역시 〈십자가에서 내리심〉에서 한껏 고조된 성모의 인간적 감정을 강조합니다. 성모 마리아가 죽은 아들을 보면서

로히어르 판 데르 베이던,
〈십자가에서 내리심〉
⋯→ 233p

〈수태고지〉, 필사본 삽화

··· 234p

얼마나 충격을 받았겠어요. 화가는 정신을 잃고 쓰러진 어머니의 모습을 통해 성모 마리아가 보다 인간적으로 보이도록 그려냅니다.

성모 마리아가 등장하는 여러 주제 중에 '수태고지'가 있습니다. 수태고지는 임신을 알린다는 의미입니다. 누가 누구에게 알리는 것일까요? 바로 대천사 가브리엘이 성모 마리아에게 아기 예수의 잉태 사실을 고하는 것입니다. 수태고지는 성서에 나오는 여러 이야기 중에 성모 마리아가 예수 그리스도와 분리되어 주인공으로 등장한다는 점에서 중요한 주제입니다.

1300년경에 제작된 한 필사본 삽화에서 우리는 전형적인 수태고지 도상을 살펴볼 수 있습니다. 왼쪽에는 대천사 가브리엘이, 오른쪽에는 성모 마리아가 있습니다. 성모 마리아는 성령의 힘으로 예수를 잉태합니다. 성령의 상징인 흰 비둘기가 그녀의 머리 쪽으로 날아들고 있지요. 이를 통해 성모 마리아는 처녀의 몸으로 아기를 임신하게 됩니다. 가브리엘 대천사가 손에 들고 있는 백합은 성모 마리아의 순결과 처녀성을 상징합니다.

르네상스 화가인 프라 안젤리코Fra Angelico는 〈수태고지〉를 이탈리아 피렌체의 일반적인 가옥에서 일어나는 사건으로 묘사하고 있습니다. 매우 인간적인 발상이지요. 종교적 주제를 일상 공간에 도입하고 있는 것입니다. 화면 왼쪽으로 넓은 날개를 펼친 대천사 가브리엘이 무릎을 꿇고 있고, 오른쪽에는 신의 뜻을 받아들이는 성모 마리아가 등장합니다. 천사장과 성모 둘 다 가슴에 두 손을 포개고 있습니다. 수용과 겸손의 자세를 의미합니다. 대천사 가브리엘은 인류를

프라 안젤리코, 〈수태고지〉

··· 235p

구원할 메시아의 어머니가 될 성모 마리아를 추앙하며 예의를 표하고, 성모 마리아도 신의 뜻을 전하는 대천사 가브리엘을 아주 겸손하게 맞이하는 것입니다.

플랑드르 화가인 얀 반 에이크Jan Van Eyck가 그린 〈헨트 제단화〉에도 수태고지 주제가 나타납니다. 반 에이크는 르네상스 화가들 중에서도 정밀한 묘사에 뛰어난 재능을 발휘한 화가입니다. 수태고지 주제를 사실적으로 다루어 마치 실제 사건이 우리 눈앞에 펼쳐진 듯합니다. 창문 너머로 도시 풍경이 펼쳐지며 공간감이 강조된 가운데, 실내 공간에 서로 마주한 두 인물이 등장합니다.

대천사 가브리엘은 앞서 살펴본 대로 손에 백합을 들고 있습니다. 이 역시 성모 마리아의 순결을 상징합니다. 동시에 가브리엘 대천사는 손가락을 펼쳐 'V' 자를 그립니다. 이는 말씀을 전한다는 의미입니다. 성모 마리아는 눈을 지그시 위로 향하고 겸손의 자세를 취하며 천사의 전갈을 수용합니다. 머리 위로 성령을 상징하는 비둘기가 날아 내려옵니다. 반 에이크는 성모 마리아를 성스럽게 표현하면서도 상기된 표정과 자세를 통해 인간적인 모습을 감추지 않고 드러냅니다.

얀 반 에이크, 〈헨트 제단화〉
⋯› 236p

흥미로운 작품을 하나 더 보겠습니다. 대부분의 기독교 회화에서 묘사하는 아기 탄생은 예수 그리스도와 관련이 있습니다. 허름한 마구간에서 당나귀와 말들이 지켜보는 가운데

아기 예수가 탄생하고, 동방박사들이 그를 알현하기 위해 찾아오는 장면이 자주 그려졌지요. 그러나 화가 도메니코 기를란다요Domenico Ghirlandaio는 아기 예수만큼이나 성모 마리아의 탄생을 중요한 사건으로 묘사합니다. 15세기 말에 그려진 〈성모의 탄생〉은 아기 예수가 아니라 아기 성모가 주인공입니다. 어머니 안나의 품에 안겨 있는 마리아 역시 신성한 존재로서 그녀의 탄생 역시 기념할 만한 사건으로 보는 거지요. 화가는 성모의 탄생을 축하하기 위해 찾아온 귀족 여성들을 묘사합니다. 귀족 여성들이 동방박사를 대신하는 것입니다. 이러한 묘사를 통해 성모 마리아를 이브와 달리 신성한 존재이자 훗날 인류를 구원하는 신적 존재로 부각하고 있음을 알 수 있습니다.

도메니코 기를란다요,
〈성모의 탄생〉 ┈→ 237p

이번 수업에서는 17세기 이전 미술에 재현된 여성 이미지 가운데 이브와 성모 마리아 도상에 관해 살펴보았습니다. 유럽은 중세를 거치며 기독교 문화가 발달했기 때문에 17세기 이전의 미술 작품에서는 성서를 배경으로 한 이야기를 많이 다루었습니다. 당연히 여성의 이미지로 이브와 성모 마리아가 가장 많이 등장하지요. 이들은 공통점도 있지만 오랜 세월을 거치며 반복 재현되는 과정을 통해 정반대 의미를 담지한 인물로 부각되었습니다.

이브의 경우 원죄의 기원으로 부정적인 이미지가 강조되었다면, 성모 마리아는 정반대로 성스러울 뿐 아니라 신적인 존재로서 인류를 구원하는 예수 그리스도의 어머니라는 의미가 강조되며 발전한 것입니다. 그러나 시간이 흐르면서 성모 마리아 도상에서도

인간적 특성인 자애로운 어머니 이미지가 점차 강조되며 이후 다양한 모성 도상에 영향을 주게 됩니다.

　　기독교 회화에 주로 나타나는 이브와 성모 마리아의 대조적인 모습을 미술가 개인의 여성관에 따른 것으로 볼 수는 없습니다. 이는 중세 이후 기독교 교리에 따라 필연적으로 형성된 성 관념을 반영한 것입니다. 이처럼 미술 작품 속의 여성의 이미지에는 시대 흐름에 따라 중시되는 사회적 가치관이 투영되고 있음을 기억할 필요가 있습니다.

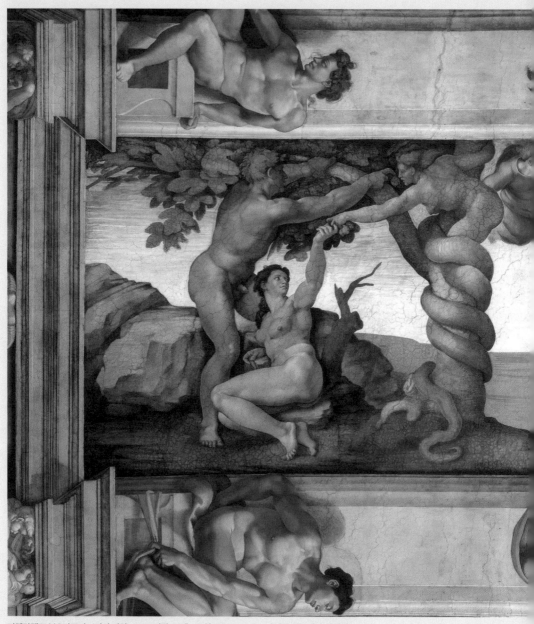

미켈란젤로 부오나로티, 〈죄의 기원〉, 1509년경, 프레스코화, 280×570cm, 바티칸 시스티나 예배당

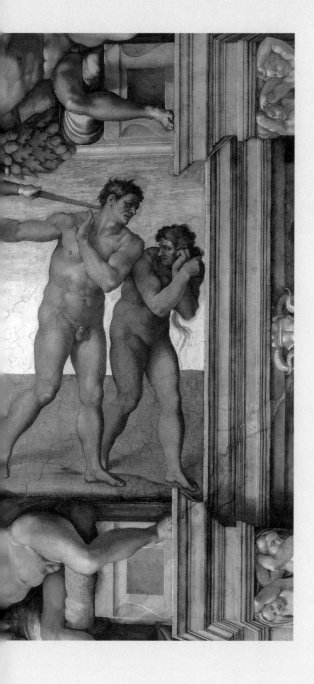

〈뱀을 어루만지는 이브〉, 10세기, 클뤼니 성당

〈간통하는 여인〉, 1078-1103년

〈뱀을 어루만지는 이브〉, 13세기, 랭스 대성당

프로페르차 데 로시, 〈요셉과 보디발의 아내〉, 1520년경, 대리석 부조, 산 페트로니오 박물관

〈헤롯 왕과 살로메〉, 12세기, 생테티엔 수도원

루카스 크라나흐, 〈헤롯 왕의 만찬〉, 1531년, 판넬에 유채, 80x117cm, 워즈워스 아테나움 미술관

위 〈삼손 이야기〉, 1250년경, 필사본 삽화, 브리지맨 미술도서관
아래 〈삼손과 데릴라〉, 1372년, 필사본 삽화, 네덜란드 국립도서관

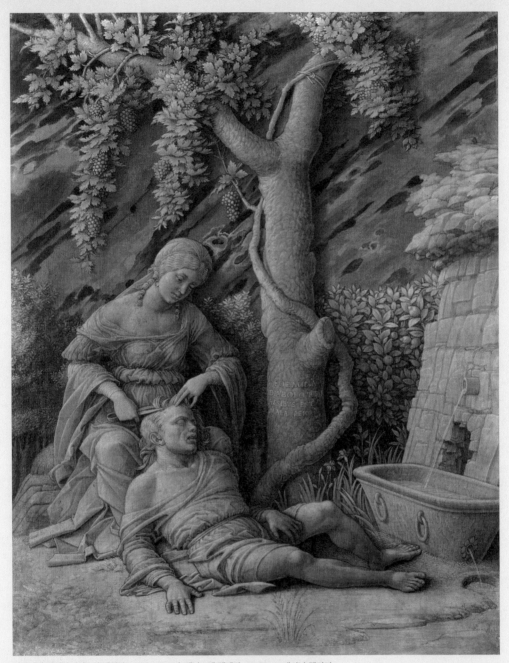

안드레아 만테냐, 〈삼손과 데릴라〉, 1495-1500년, 캔버스에 템페라, 47x37cm, 내셔널 갤러리

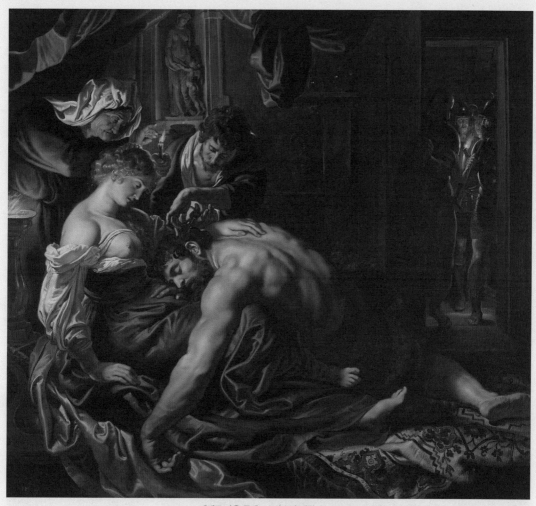

페테르 파울 루벤스, 〈삼손과 데릴라〉, 1609~1610년경, 판넬에 유채, 185×205cm, 내셔널 갤러리

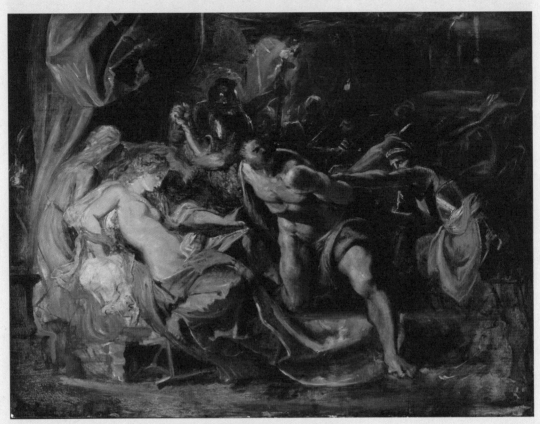

페테르 파울 루벤스, 〈사로잡힌 삼손〉, 1609~1610년경, 판넬에 유채, 50.4×66.4cm, 시카고 미술관

작가미상, 〈성모자상〉, 12세기

조토 디 본도네, 〈애도〉, 1305-1306년, 프레스코, 200x185cm, 스크로베니 예배당

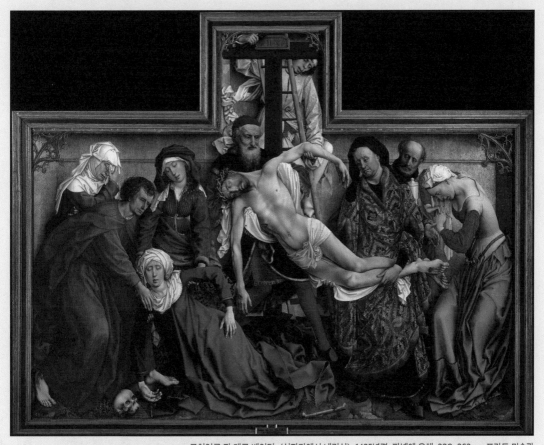

로히어르 판 데르 베이던, 〈십자가에서 내리심〉, 1435년경, 판넬에 유채, 220x262cm, 프라도 미술관

〈수태고지〉, 필사본 삽화, 1300년경

프라 안젤리코, 〈수태고지〉, 1438-1450년, 프레스코, 230x312.5cm, 산 마르코 박물관

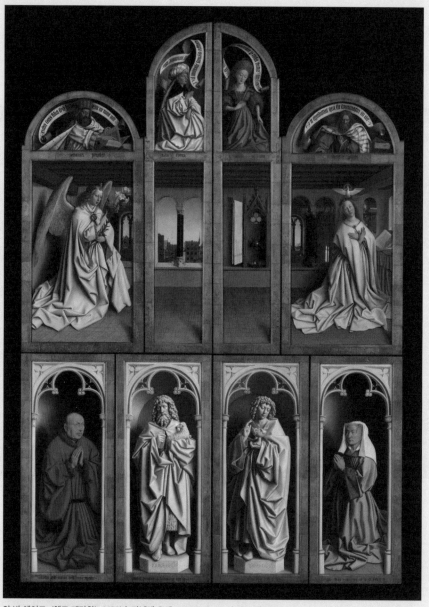

얀 반 에이크, 〈헨트 제단화〉, 1432년, 판넬에 유채, 340x520cm, 성 바보 대성당

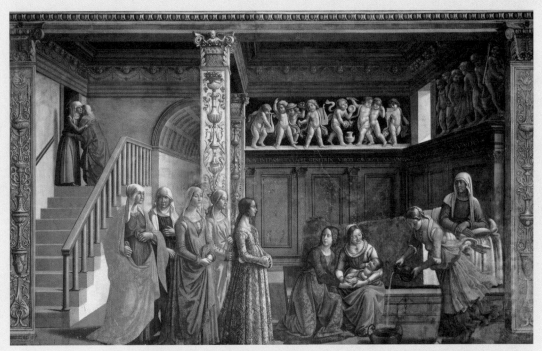

도메니코 기를란다요, 〈성모의 탄생〉, 1486~1490년, 프레스코, 폭 450cm, 산타마리아노벨라 토르나부오티 예배당

18세기의
여성 미술가들:

화려함 뒤에
가려진 실력

여덟번째 수업을
시작하며

18세기에 들어서자 여성 화가들 중에도 명성과 부를 얻은 이들이 나타나고, 귀족적이고 지적인 삶을 향유하는 이들도 생겨납니다. 여기에는 그만한 이유가 있습니다. 18세기는 왕족과 귀족들의 사치스럽고 쾌락적인 궁정 생활을 주제로 한 '페트 갈랑트Fête galante'라고 부르는 회화 양식이 발달한 시기입니다. 이를 로코코 미술이라고 합니다. 귀족들의 초상화를 비롯해 실내를 장식하기 위한 정물화가 인기를 끌었습니다. 후원자 계층도 귀족을 넘어 부유한 중산층 시민계급까지 확대되며 미술품의 수요가 빠르게 증가했습니다. 여성 후원자들의 초상화 주문이 증가하자 여성 미술가들도 활발히 활동하게 됩니다. 여왕의 전속 화가로 임명되어 명성을 얻는 이들도 나옵니다. 비교적 여성이 진입하기 쉬웠던 풍속화와 정물화 장르에서 두각을 나타내는 여성 미술가들도 적지 않았습니다. 이처럼 18세기는 여러 면에서 여성 미술가들에게 새로운 기회를 제공하게 됩니다.

그렇다고 여성 미술가들이 남성들과 동등하게 경쟁할 수 있었던 것은 아닙니다. 18세기는 아카데미가 유럽 미술계를 주도한 시기입니다. 아카데미는 미술가들의 교육을 위해 설립된 기관을 말합니다. 회원 자격이 엄격했고, 한번 주어지면 평생 유지되었습니다. 아카데미에 들어가는 것은 성공을 보장받는 길이었습니다. 그러나 프랑스 아카데미는 알 수 없는 이유로 여성 회원의 수를 네 명으로 제한한다는 규정을 두었고, 이마저도 지키지 않은 채 여성 회원을 거의 뽑지 않았습니다.

고전주의 미술이 중심이 된 아카데미에서는 역사나 신화를 주

제로 한 그림을 중시했습니다. 이러한 그림에서는 인간을 사실적으로 묘사하기 위해 인체 드로잉 기술이 필수지만, 여성 미술가들은 이를 제대로 교육받을 기회를 얻을 수 없었습니다. 같은 이유로 고전주의 미술이 중시한 누드화에서도 여성이 재능을 발휘하는 경우는 드물었습니다. 이 시기에 이름을 남긴 여성 미술가들은 주로 초상화와 정물화에서 실력을 발휘한 화가들입니다. 주류 장르에서 활동할 수 없었던 여성 미술가들이 남성들과 동등하게 경쟁하며 대가로 인정받기는 당연히 어려웠겠지요. 오늘 수업에서는 18세기 여성 미술가들이 겪어야 했던 문제가 무엇이고, 각자 현실의 제약에 어떻게 대처했는지를 비교하며 살펴보겠습니다.

파스텔화의 대가, 로살바 카리에라

로살바 카리에라,
〈동생의 초상을 들고 있는
자화상〉 ···· 253p

먼저 살펴볼 미술가는 로살바 카리에라Rosalba Carriera입니다. 카리에라는 프랑스 아카데미의 회원이었습니다. 당시 프랑스 아카데미는 여성의 가입이 매우 어려웠는데, 후원자들에게 크게 인정받은 여성 미술가에 한해 가입을 허용한 경우가 있었습니다. 카리에라는 당시 영향력 있는 후원자인 피에르 크로자Pierre Croza가 이끄는 모임의 일원이었고, 대표적인 로코코 화가인 앙투안 와토Antoine Watteau와도 긴밀히 교류했습니다. 이러한 사교 관계가 아카데미에 진입하는 데 도움이 되었을 겁니다.

카리에라는 레이스를 짜는 수공업자인 어머니 밑에서 성장했습니다. 집안 분위기에 따라 화가가 된 경우라 할 수 있습니다. 장인인 어머니 아래에서 성장하면서 자연스럽게 그림을 배우고 훗날 공방에서 활동합니다.

미술사적으로 카리에라의 중요한 공헌은 전통적인 유화가 아니라 파스텔화를 즐겨 그렸다는 사실에 있습니다. 이전까지만 해도 파스텔이나 목탄, 크레용과 같은 재료들은 본채색이 아닌 밑그림을 그리는 데 주로 사용되었죠. 그러나 로코코 시대에 화풍이 밝아지고 가벼워지면서 파스텔이 주재료로 승격되는데, 이 과정에서 카리에라가 중요한 역할을 했다고 볼 수 있습니다. 우아하고 감각적인 미술을 추구하는 당대의 취향에 파스텔이 더할 나위 없이 적합한 매

체가 될 거라는 사실을 알고 있었던 거지요.

카리에라의 파스텔화를 한번 살펴볼까요. 지금 보시는 작품은 1715년에 그린 〈동생의 초상을 들고 있는 자화상〉입니다. 카리에라는 먼저 짙은 톤으로 밑그림을 그리고, 이 위에 흰색 선으로 레이스와 공단의 반짝이는 질감과 파우더를 바른 굽이치는 머리카락을 자연스럽게 그려냅니다. 이 그림에는 누이동생과 화가 본인의 얼굴이 함께 등장합니다. 두 사람의 얼굴이 매우 닮아 보이지요? 누가 보아도 자매라는 것을 알 수 있을 정도입니다.

이 작품에서 카리에라는 전형적인 귀족 여성의 초상화 양식에 따라 자신을 잘 정돈된 우아한 모습으로 묘사합니다. 당시 여성 미술가들은 프랑스 귀족들의 사교 모임에 자주 초청받았는데요, 사교계가 자신들의 모임을 돋보이게 하려고 일종의 장식으로 여성 미술가들의 참여를 선호했기 때문입니다. 이 그림에서 카리에라는 사교계가 선호하는 우아한 여성 미술가를 보여줍니다.

그러나 일부 학자들은 이러한 해석에 반대합니다. 카리에라의 외모가 그다지 뛰어나지 않았다는 사실을 지적합니다. 그녀가 프랑스 미술계와 귀족들 사이에서 인기를 얻은 이유는 외모가 아닌 뛰어난 재능 덕분이었다고 설명합니다. 1886년《아트저널》에 실린 한 평론은 "카리에라가 명성을 얻은 것은 타고난 매력 때문이 아니다. 미인도 아니고 특히 서른이 넘어서 전업 화가가 된 나이 든 여성이었음에도 아름다움과 여성성이 강조되는 로코코 사회에서 유일하게 실력으로 성공한 특별한 경우"라고 주장합니다. 카리에라가 동시대의 다른 여성 화가들처럼 사교계에서 명성을 얻어 성공한 것이 아니라는 해석이지요.

무엇이 옳은지 오늘날의 우리가 확인하기는 어렵습니다. 사실 카리에라가 성공한 배경보다 더 주목해야 할 것은 그녀가 누이의 초상을 통해 증언하는 여성 간의 연대입니다. 카리에라는 여동생

에게 회화 기술을 전수했다고 알려져 있습니다. 이 그림에서 등장한 동생은 단순한 모델이 아니라 카리에라의 역량을 전수받을 또 다른 화가인 것이죠.

전통적으로 여성 화가들은 제자를 키우지 않았습니다. 주로 남성 화가들에게 기술을 익혀서 일시적으로 자신의 세대에 활동하고 경력을 끝맺었지요. 그런데 카리에라는 기술 전수를 남성의 전유물로 여겨오던 관행을 벗어던진 것입니다. 그녀의 활동은 결국 로코코 시대에 여성 미술가들이 증가하는 데 기여했을 뿐 아니라 제자를 키우는 여성 화가의 등장을 보여준다는 점에서 특별한 의미가 있습니다.

여성 제자 육성에 힘쓰다,
아델레이드 라빌기아르

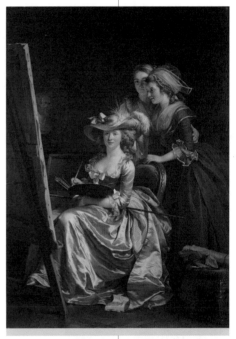

아델레이드 라빌기아르 역시 여성 제자를 키워낸 대표적인 여성 화가입니다. 라빌기아르는 다비드의 제자였습니다. 앞서 다비드가 뛰어난 신고전주의자이자 여성 화가들을 두루 키워낸 화가로 미술사 차원에서 주목할 만하다고 말씀드렸지요. 그의 제자 중 한 명이 라빌기아르입니다.

지금 보시는 것은 라빌기아르의 〈두 제자와 함께 있는 자화상〉입니다. 라빌기아르는 자신의 외모에 귀족 사회의 유행을 그대로 반영합니다. 우아하고 화려한 이미지입니다. 캔버스를 앞에 두고 그림을 그리고 있지만 화려한 드레스에 큰 모자를 쓴 차림새가 작업에 몰입하기에는 불편해 보입니다.

아델레이드 라빌기아르,
〈두 제자와 함께 있는
자화상〉 ··· 254p

하지만 의미 있게 볼 것은 라빌기아르가 두 명의 여성 제자를 함께 그렸다는 사실입니다. 라빌기아르는 자화상에서 자신이 여성 제자의 육성에 힘쓰고 있다는 사실을 강조합니다. 여성들 사이에 기술이 전수되었고 여성 미술가들이 기술 전수의 필요성을 명확히 인식하고 실천했다는 사실은 미술사에서 중요한 의미를 가집니다.

프랑스 아카데미 회원이었던 라빌기아르는 프랑스 혁명 직후인 1790년에 아카데미에 더 많은 여성 회원을 받아들여야 한다고 주장하기도 했습니다. 이 주장은 수용되지 않았지만 이후 소녀들을 위한 무료 미술학교 설립에 영향을 끼치게 됩니다.

245

외모에 가려진 실력,
엘리자베스 비제 르 브룅

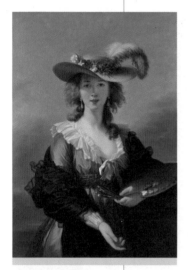

엘리자베스 비제 르 브룅,
〈자화상〉 → 255p

엘리자베스 비제 르 브룅,
〈위베르 로베르〉 → 256p

엘리자베스 비제 르 브룅Élisabeth Vigée Le Brun은 뛰어난 미모로 귀족들의 사교 모임에서 꽤나 명성을 얻었던 화가로 알려져 있습니다. 아름다운 외모 탓에 라빌기아르와 자주 비교되는데요. 르 브룅이 외모를 앞세워 귀족들 사이에 염문을 뿌리고 여성성으로 명성을 얻었다면, 라빌기아르는 여성성이 아닌 실력으로 제자를 육성하며 미술사에 족적을 남겼다는 평가를 받는 것이죠.

1782년에 그린 〈자화상〉을 보면 르 브룅도 자신의 외모를 의식한 듯 보입니다. 미모를 한껏 과시하며 관람객을 향해 당당한 시선을 보내고 있죠. 팔레트와 붓을 들고 있지만 예술가의 모습보다는 아름다운 여성, 귀족적인 우아함을 갖춘 여성으로 자신을 묘사합니다.

이와 비교해 동시대 남성 화가를 그린 작품을 하나 보지요. 1788년에 동료 미술가를 그린 〈위베르 로베르〉인데요. 지금 로베르는 시선을 옆으로 향한 채 무엇인가를 그리려는 의욕과 진지함으로 가득 찬 모습입니다. 르 브룅은 여성 화가인 자신은 모델처럼 그린 데 반해, 남성 화가는 관람객을 의식하지 않고 작업에 열중하는 모습으로 그린 것이죠. 이러한 차이 때문에 일부 학자들은 르 브룅의 작품이 젠더 이데올로기를 벗어나지 못했다고 평가합니다. 화가는 자신도 의식하지 못하는 사이 남성에게 능동성과

진지한 성격을 부여하고, 여성에게는 우아하고 정숙한 외양을 부여하며 이를 미덕으로 삼고 있다는 것이죠. 시대가 선호하는 여성상을 화가 스스로 이상형으로 받아들인 것입니다.

　이러한 태도는 또 다른 자화상 〈딸, 잔느-루이즈와 함께 있는 자화상〉에서도 확인할 수 있습니다. 이 그림에서 화가는 자신을 인자한 어머니로 묘사합니다. 귀엽고 사랑스러운 딸을 따듯하게 안고 있는 어머니의 모습이지요. 18세기 유럽에서는 자녀를 돌보며 만족해하는 어머니의 모습이 일명 '행복한 어머니' 도상으로 불리며 유행합니다. 이 도상에 대해서는 다음 수업에서 자세히 다룰 텐데요, 우선 여기에서는 가정에서 아이를 키우고 가사를 돌보는 어머니이자 아내를 이상적인 여성으로 묘사한 대표적인 이미지라는 사실만 알아두기로 하지요.

엘리자베스 비제 르 브룅,
〈딸, 잔느-루이즈와 함께
있는 자화상〉 → 257p

　르 브룅은 18세기 프랑스에서 유행한 '행복한 어머니'의 이미지를 자신에게 그대로 투영하고 있습니다. 동시에 편안한 실내복을 입고 관능적인 매력을 드러내는 아름다운 어머니로 자신을 묘사했습니다. 행복한 어머니는 가정에 헌신하는 아내이자 어머니의 역할을 강조하는 도상입니다만, 어머니의 여성적인 매력을 부각한다는 점 역시 빼놓을 수 없습니다. 성적으로도 매력적인 어머니의 모습이 화려하고 관능적인 것을 선호한 로코코 미술의 후원자들에게 더욱 인기를 얻습니다.

　르 브룅은 성공한 여성 화가였습니다. 왕비인 마리 앙투아네트의 전속 화가이기도 했지요. 혁명 이후에 왕비가 단두대의 이슬로 사라지자 왕실을 지지했던 르 브룅 역시 화가의 명성을 잃어버리지 않았을까 짐작할 수 있는데요. 하지만 의외로 여전한 인기를 누렸습

니다. 일부 미술사가들은 르 브룅의 성적 매력이 정치색을 가렸다고 보기도 합니다. 사교계의 명사로 환영받고 뛰어난 외모로 더 주목을 받으며 왕당파라는 정치색이 부각되지 않았다는 것이죠. 결국 이러한 사실들이 훗날 역사가들로 하여금 화가의 재능보다는 사교적 역량과 (정치색을 가려버릴 만큼 주목받았던) 아름다운 외모에 초점을 맞추게 한 측면이 있습니다.

식물 삽화의 새로운 길을 열다, 마리아 지빌라 메리안

앞서 언급한 여성 화가들이 페미니스트 미술사가들에 의해 꾸준히 주목받으며 연구의 대상이 되었다면, 지금부터 소개할 마리아 지빌라 메리안Maria Sibylla Merian과 라헐 라위스는 주류 장르에서 벗어났다는 이유로 간과되어온 화가들입니다. 페미니즘 관점에서 미술사를 해석하려는 학자들이 주목해야 할 화가들이라는 의미지요.

먼저 살펴볼 메리안은 스위스인 아버지와 네덜란드인 어머니 사이에서 태어났고, 출생지는 독일입니다. 메리안은 출생 배경이 다양한 탓인지 특정 지역의 문화에 귀속되지 않고 굉장히 자유롭게 사고하는 미술가의 면모를 보여줍니다. 그녀는 판화가인 아버지에게 그림을 배운 것으로 알려져 있습니다. 어머니와 외가를 통해서는 17세기 네덜란드에서 발달한 꽃 정물화를 접할 수 있었을 겁니다. 어린 시절부터 동식물에 관심이 많아서 처음에는 곤충학자로 활동했다고 합니다. 당시 네덜란드는 남미와 아프리카에 식민지를 가지고 있었고, 새로운 대륙에서 발견된 진귀한 동식물들을 자연사 화첩에 그리는 일을 곤충학자들이 맡게 됩니다. 메리안은 삽화를 그리는 일에 참여하면서 자신에게 미술가의 재능이 있다는 사실을 알게 되지요. 이를 계기로 곤충학자뿐만 아니라 화가, 특히 삽화가로서 역량을 발휘하게 됩니다.

마리아 지빌라 메리안,
《수리남의 곤충 변태》 삽화
⋯→ 258p

메리안은 1685년에 남편과 헤어지고 아이들과 함께 남미의 수리남으로 이주해 다양한 동식물을 그리게 되는데, 이때 수집한 자

료를 모아서 1705년에 《수리남의 곤충 변태》라는 책을 출판합니다. 이 책에 동식물을 관찰하며 그린 여러 점의 수채화를 실었습니다. 지금 보는 작품도 그중 하나입니다. 곤충들의 여러 문양과 형태를 굉장히 세밀하게 묘사하고 있습니다. 책은 여러 언어로 번역되어 유럽 각국에서 출판되었고, 당시의 동식물 삽화집 가운데 가장 훌륭하다는 평가를 받습니다.

그러나 이처럼 출중한 메리안의 작업이 정작 미술계에서는 주목받지 못했습니다. 생물학 도감에 실린 삽화로 분류되었기에 순수 회화나 조각에 비해 오랫동안 평가절하된 것입니다. 하지만 여성에게 다양한 활동의 기회가 주어지지 않은 시대에 뛰어난 역량을 발휘하여 역사적인 삽화집을 완성했다는 것은 미술사 차원에서도 인정해야 할 부분입니다. 메리안과 같이 비주류 장르에서 활동한 여성들도 발굴하고 주목할 때 여성 미술가에 대한 보다 균형 잡힌 연구가 이루어질 것입니다.

꽃 정물화에 새 생명을,
라헐 라위스

　이번에는 또 한 명의 비주류 화가라 할 수 있는 라헐 라위스 Rachel Ruysch를 살펴보지요. 라위스는 꽃 정물화가 본격적으로 태동한 17세기 네덜란드에서 태어났습니다. 이 시기에 꽃 정물화가 발달한 이유를 먼저 살펴보겠습니다. 경제적 문화적으로 부흥기를 맞이한 17세기 플랑드르 지역에서는 귀족들이 자신들이 소유한 진귀한 사물을 그림으로 그려서 부를 과시하는 것이 유행이었습니다. 더 나아가 쉽게 가질 수 없는 진귀한 물건까지도 그림으로 그려 소유하려는 욕구가 맞물리며 정물화가 발달합니다. 여기에 종교적인 관념까지 결합하며 기독교인들 사이에서도 꽃 정물화가 유행합니다. 장미와 카네이션 같은 꽃에는 종교적 의미가 내포되어 있었습니다. 성모 마리아에게 봉헌된 고딕 성당의 장미창에서 볼 수 있듯이, 장미는 성모 마리아를 상징합니다. 카네이션은 육화한 예수 그리스도, 즉 인간의 몸으로 탄생한 예수를 상징하지요. 세속적인 목적에 종교적 의미까지 결합하면서 정물화는 네덜란드에서 널리 권장됩니다. 특히 새롭게 부상한 시민계급이 실제로 소유할 수 없는 값비싼 꽃이나 사물을 그림으로라도 소유하려 들면서 정물화가 더욱 인기를 얻습니다.

　이러한 환경에서 라위스 역시 정물화가로 성장했습니다. 특히 해부학과 식물학을 가르치는 교수인 아버지에게서 자연을 세심하게 관찰하고 기록하는 법을 배웠다고 합니다. 라위스가 그림에 재능을 보이자 부모님은 그녀를 꽃 정물화가인 빌럼 판 알스트Willem van Aelst에게 보내 본격적으로 미술을 가르칩니다. 1711년에 그린 〈곤충과 과일〉을 보면 어두운 화면을 배경으로 비대칭으로 사물들이 배

치되어 있는데요. 좌우 균형을 의도적으로 깨는 독특한 구도가 화면에 생동감을 부여합니다. 이러한 방식이 라위스의 뛰어난 역량과 개성을 보여줍니다.

라헐 라위스, 〈곤충과 과일〉
⋯→ 259p

라위스가 꽃 그림으로 명성을 떨친 것은 뛰어난 세부 묘사력 덕분입니다. 그녀는 1년에 한두 작품만 그릴 정도로 세부 묘사에 엄청난 정성을 들였다고 알려져 있습니다. 열다섯 살부터 여든다섯 살까지 평생 그림을 그렸지만, 알려진 작품은 100여 점에 불과합니다. 한 작품에 들인 정성과 노력이 얼마나 컸는지 짐작할 수 있는 대목입니다. 작품 하나를 그리는 데 반년에서 1년 가까운 시간을 들인 것이지요. 이 정도로 라위스의 작품은 완성도가 높았기에 많은 후원자들의 주문을 받았고, 덕분에 100여 점의 작품을 남길 수 있었던 것입니다.

성별을 떠나서 정물화가들이 미술의 역사에서 제대로 평가받기 시작한 것은 그리 오래된 일이 아닙니다. 앞서 네덜란드 풍속화를 그렸던 화가들이 19세기 말에 들어 유명 미술관의 주목을 받으면서 풍자가 녹아든 유머러스함과 소탈함이 높은 평가를 받았다고 설명드렸는데요, 정물화 역시 마찬가지입니다. 18세기에는 네덜란드에서나 인기를 끌었지 유럽 다른 지역에서는 제대로 평가받지 못했습니다. 19세기 후반에야 정물화가 본격적으로 연구되었고, 우선 남성 화가들의 작품이 주목받았습니다. 라위스와 같은 여성 정물화가에 대한 연구는 여전히 미진한 상태입니다. 이들에 대한 연구가 우리의 과제로 남아 있습니다.

미술 작품 다시 보기

로살바 카리에라, 〈동생의 초상을 들고 있는 자화상〉, 1715년, 종이에 파스텔, 71x57cm, 우피치 미술관

아델레이드 라빌기아르, 〈두 제자와 함께 있는 자화상〉, 1785년, 캔버스에 유채, 210.8x151.1cm, 메트로폴리탄 미술관

엘리자베스 비제 르 브룅, 〈자화상〉, 1782년, 캔버스에 유채, 97.8x70.5cm, 내셔널 갤러리

엘리자베스 비제 르 브룅, 〈위베르 로베르〉, 1788년, 판넬에 유채, 105x84cm, 루브르 미술관

엘리자베스 비제 르 브룅, 〈딸 잔느-루이즈와 함께 있는 자화상〉, 1789년, 캔버스에 유채, 130x94cm, 루브르 미술관

마리아 지빌라 메리안, 《수리남의 곤충변태 삽화》, 1705년, 동판화에 채색, 암스테르담

라헐 라위스, 〈곤충과 과일〉, 1711년, 판넬에 유채, 44x60cm, 우피치 미술관

행복한 어머니상

아홉번째 수업을
시작하며

　　18세기에 자주 등장하는 그림의 소재 중 '행복한 어머니'라는
것이 있습니다. 앞서 우리가 르 브룅의 〈딸, 잔느-루이즈와 함께 있
는 자화상〉에서 딸아이에게 피부를 밀착하고 애정을 표현하는 아름
답고 관능적인 어머니의 모습을 보았는데요, 이처럼 아이를 돌보며
자신의 삶에 만족해하는 아름다운 어머니를 '해피 머더happy mother',
즉 '행복한 어머니'라고 부릅니다. 캐롤 던컨Carol Duncan, 1936-을 비롯
한 많은 미술사가들이 이 행복한 어머니상에 특히 주목해왔습니다.
해피 머더 이미지가 당대의 급격한 사회 변화와 사상의 흐름을 매
우 잘 반영하고 있기 때문입니다. 여성주의뿐 아니라 일반적인 로코
코 미술에 관한 고찰에서도 중요하게 다루어야 하는 소재가 '행복한
어머니'입니다. 시대상과 밀접하게 결부되어 있기 때문입니다.

계몽주의, 봉건적 결혼 제도를 비판하다

18세기 중반 프랑스에서는 진보적으로 사고하는 부르주아 계층의 증가와 함께 홀바흐, 루소, 몽테스키외 같은 일명 백과전서파를 중심으로 계몽주의가 발달합니다. '계몽주의Enlightenment'는 말 그대로 빛으로 어둠을 밝힌다는 뜻이죠. 계몽주의자들은 봉건적 사고를 타파해야 할 어둠으로 규정하고 근대사상을 통해 의식을 일깨워야 한다고 주장했습니다.

이들은 특히 봉건 체제의 혈통 중심 결혼 제도를 비판합니다. 가문이 중심이 된 결혼 제도에서는 혈통 중심의 공동체가 강조되면서, 자녀가 혈통을 계승하는 존재로만 여겨질 뿐 개별 주체로서 고유한 가치를 인정받지 못한다고 지적합니다. 자녀를 부모가 책임지고 돌봐야 할 대상으로 여기지 않았기 때문에, 특히 귀족 사회에서는 유모가 어린이들을 키웠습니다. 젖을 먹이는 수유를 동물적인 행위로 간주하면서, 귀족 출신의 어머니가 직접 해야 하는 일이 아니라고 여긴 탓도 있습니다. 유모의 젖을 먹고 자란 아이들이 유아기를 거쳐 자기 의사를 표현할 수 있는 아동기가 되면 수도원에서 운영하는 기숙학교로 보내집니다. 이들은 부모와 떨어져 성장하고 교육을 받은 후에 다시 집안의 요구로 정략결혼에 이르게 됩니다. 여성은 지참금을 받아 결혼하면 가문에서 독립하는 것으로 여겨져 자식과 부모 사이에도 친밀한 애정은 찾아볼 수 없었습니다.

이러한 관행 속에서 혈통 계승, 즉 출산이라는 역할만 수행한다면 부부는 자유롭게 애정을 발산하며 쾌락을 누렸습니다. 정략결혼에서 기대되는 부부의 역할은 오직 혈통 계승이었습니다. 아이를 낳아 대를 이어주면 부부 사이의 신의는 더 이상 중시되지 않았습

니다. 남편은 남편대로 아내는 아내대로 쾌락을 즐기는 것이 허용된 것입니다. 18세기 로코코 미술에서 비도덕적인 연애 이야기가 자주 등장하는 것은 이 같은 사회상이 반영된 결과입니다.

가문 중심에서 소가족 중심으로

장오노레 프라고나르가 그린 〈그네〉
에는 그네를 타는 여성과 풀숲에 몸을 숨긴
젊은 남성, 그리고 그네를 밀어주는 노인이
등장합니다. 여성은 젊은 남성에게 구두를
던져주며 애정을 표하고 있지요. 남성의 볼
이 발그레하게 변하고 시선은 여성의 치마
속을 향합니다. 프라고나르는 두 인물이 서
로 유혹하며 이끌리는 관계임을 알리고 있
습니다.

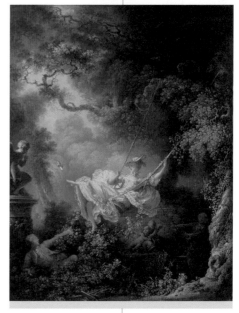

장오노레 프라고나르,
〈그네〉 … 40p

그렇다면 어두운 배경 속에 등장하는
노인은 누구일까요? 이 그림은 사랑스러운
딸의 그네를 밀어주는 아버지와 그런 아버
지 몰래 연인과 사랑을 나누려 하는 딸의 모
습으로 해석하기 십상입니다. 사실은 젊은 여성과 노인이 부부입니
다. 몰락한 귀족 가문에서 부유한 귀족 노인에게 딸
을 시집보낸 거지요. 정략결혼이었기에 부부
간의 신의는 존재하지 않고, 암암리에 자유
연애를 허용하던 귀족 사회의 분위기 속에서
젊은 여인은 늙은 남편과의 믿음을 저버리고
젊은 남성과 새로운 사랑을 나누려 합니다. 그
림은 아름답지만 소재는 사회의 어두운 이면을 다루
고 있습니다.

화면 왼쪽에 등장하는 사랑의 신 큐피드의 조각은 젊은 두 연

인이 사랑이 빠졌다는 사실을 증명합니다. 그런데 이상하지요? 큐피드가 손가락을 입술을 대고 자신이 아는 비밀을 감춰야 한다는 자세를 취합니다. 얼굴도 '저 연인들을 어쩌지' 하는 표정입니다. 큐피드도 두 연인이 도덕적으로 허용될 수 없는 사이라는 사실을 알고 있는 것이지요.

계몽주의자들은 프라고나르의 작품에 등장하는 귀족 남녀들의 비도덕적인 관계를 비난했습니다. 혈통 중심의 결혼 제도에 도사린 모순을 타파하고, 남녀의 애정을 바탕으로 소가족을 형성해 부모가 직접 자녀를 양육하고 교육해야 한다고 주장했습니다. 계몽주의자들은 이 같은 소가족 제도가 근대 프랑스를 구성하는 새로운 단위가 되어야 한다고 여겼습니다. 그들에게 소가족 중심의 결혼 제도는 구체제에 대한 도전을 의미하는 것이었습니다.

266

행복한 어머니,
계몽주의가 이상화한 여성의 삶

마르그리트 제라르Marguérite Gérard의 〈행복한
가정〉에는 계몽주의자들이 강조한 사랑으로 꾸
려진 소가족이 등장합니다. 어머니와 아버지 그
리고 아이가 모두 만족스러운 표정으로 서로를
바라보고 있지요. 애정 어린 스킨십을 통해 부모
의 친절하고 자애로운 마음을 표현하는 것도 계
몽주의자들이 선호한 모습입니다.

마르그리트 제라르,
〈행복한 가정〉 … *276p*

이러한 가운데 어머니는 남편의 보호 아래
아이를 돌보며 행복해하는 모습이 강조됩니다.
바로 전형적인 행복한 어머니의 모습입니다. 제
라르의 그림에서 아름다운 어머니는 수동적인 자
세로 앉아 있습니다. 당연히 아이의 양육은 그녀의 몫입니다. 행복
한 소가족 내에서 유모는 단순한 관찰자 내지는 보조자로 등장할
뿐입니다. 이전처럼 아이의 양육을 전담하는 이로 나타나지 않습니
다. 행복한 가족의 증언자라는 역할이 큰 비중을 차지합니다. 아버
지 역시 아이에게 애정을 표현하지만, 가정에 머물며 아이의 양육과
교육을 책임지는 것은 어머니입니다. 어머니는 가슴이 깊이 파인 실
내복 차림의 관능적인 모습으로 묘사되는데, 아이의 어머니이자 남
편의 훌륭한 성적 파트너임을 보여주는 것입니다. 젠더 이데올로기
측면에서 여성의 역할을 가정 내의 수동적인 어머니이자 관능적인
아내의 역할로 규정하는 것입니다.

계몽주의자들은 여성이 종속된 위치에서 남성을 따르는 것
을 자연스러운 운명이라고 여긴 듯합니다. 대표적으로 장자크 루소

Jean-Jacques Rousseau를 들 수 있는데요. 그는 여성성을 망각하고 남성처럼 행동하는 여성들을 비판하면서, 건전한 사회를 위해서는 여성이 남성에게 속박당하는 것을 자연스럽게 여겨야 한다고 강조했습니다. 당시 발간된 《줄리》라는 소설에서 루소는 수동적인 삶을 숙명으로 받아들이는 여주인공을 동시대가 칭송하는 이상적인 여성으로 묘사합니다. "수유와 육아는 전적으로 어머니의 역할, 단 남자아이의 교육은 아버지의 몫"이라고 이야기하며, 여성인 어머니가 가정을 벗어나지 않고 실내 공간을 자신의 영역으로 인식해야 한다고 강조합니다.

계몽주의자들이 제시한 소가족 제도하에서 아버지인 남성은 사회 활동을 권장받았고, 어머니는 남편의 보호 아래 가정에 머물면서 아이의 양육과 교육을 숙명으로 여기며 살아가도록 독려된 것입니다. 이처럼 행복한 어머니상은 구체제를 타파하고자 계몽주의자들이 들고 나온 근대적 가족 제도의 산물이었지만, 결과적으로 여성의 성역할을 더욱 가정 내의 존재로, 그리고 수동적인 어머니이자 양육자로 한정하게 됩니다. 이런 지점에서 당시 프랑스의 진보적 사상을 젠더 관점에서 비판할 수 있는 것입니다.

제라르의 또 다른 작품 〈모성〉에는 몸의 실루엣과 가슴이 그대로 드러나는 실내복 차림으로 아이와 자연스럽게 스킨십을 하는 어머니가 등장합니다. 자애로우면서 동시에 관능적인 미덕과 매력이 강조됩니다. 볼을 부비는 모습은 직접 피부를 접촉하는 행위라는 점에서 어머니의 관능적 매력과 연결됩니다. 18세기 프랑스 사회가 기대하는

마르그리트 제라르, 〈모성〉
···→ 277p

268

이상적인 여성상이 아이를 잘 키우는 자애로운 어머니인 동시에 성적인 매력도 지닌 관능적인 여성이어야 한다는 사실을 보여줍니다.

여기에서 아이를 품에 안고 애정을 표현하는 어머니는 자녀와 깊은 유대 관계를 맺고 심리적 애착을 지닌 존재로 해석됩니다. 자녀가 딸이라면 친밀한 스킨십 표현은 어머니가 지닌 자애롭고 관능적인 미덕이 세대를 거쳐 딸에게 전수될 것임을 암시합니다. 행복한 어머니상에서 밀착된 관계를 나누는 자녀로 아들보다 딸이 더 자주 묘사되는 이유가 여기에 있습니다.

서민에서 왕족까지,
해피 머더의 유행

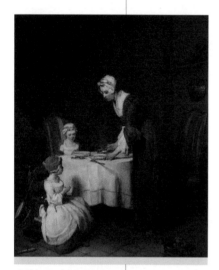

장바티스트 시메옹 샤르댕,
〈식전의 기도〉 ···→ *278p*

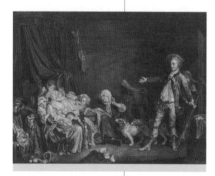

장바티스트 그뢰즈,
〈가장 사랑하는 어머니〉
···→ *279p*

　행복한 어머니상은 제라르의 작품과 같이 일부 귀족층, 특히 계몽주의자들의 경제적 후원자이기도 했던 귀족층의 문화에서만 나타난 것이 아닙니다. 프랑스의 전 계층에 걸쳐 권장된 이미지였습니다. 장바티스트 시메옹 샤르댕Jean-Baptiste-Siméon Chardin은 귀족들에 비해 도덕적이고 금욕적인 생활을 유지했던 서민층의 삶에 초점을 맞추었습니다. 18세기 들어 검소한 서민들의 일상에서도 아이들의 양육과 교육을 전담하는 행복한 어머니상을 강조하게 됩니다. 〈식전의 기도〉에는 아이들을 단정하게 키워내고 식탁을 정갈하게 차리는 어머니가 등장합니다. 기도하는 아이들의 모습을 통해 사회체제 유지를 위한 교육, 근대적 사고에 기반한 건전한 생활도 강조합니다.

　장바티스트 그뢰즈Jean-Baptiste Greuze가 그린 〈가장 사랑하는 어머니〉는 아이들을 잘 돌보는 어머니의 만족감과 일하고 돌아와 가족을 돌보는 아버지의 자상함을 강조합니다. 이제 막 사냥을 마치고 돌아온 아버지는 성실하고 야성적이며 동시에 자상한 가장의 모습입니다. 그를 기다리는 아내는 여섯 명의 자녀들에게 둘러싸여 사랑받는 어머니로 묘사됩니다. 이들이 일군 행복한 가정의 모습을 노모와 반려동물이 일종의 증언자가 되어 흐뭇하게 바라봅니다. 이 작품에서 그뢰즈는 당대의 프랑스 사회가 서

민층 소가족에게 기대한 남녀의 역할을 명시하고 있는 것입니다. 계몽주의 철학자 드니 디드로Denis Diderot는 그뢰즈의 그림에 대해 다음과 같이 말했습니다. 문장 그대로 옮겨보겠습니다.

> 이 그림은 대중에게 설교하고 있다. 가정의 평온함이 가져다주는 행복과 말로 다 할 수 없는 보상을 심오한 느낌으로 묘사하고 있다. 이 작품은 모든 남성들에게 말한다. "당신의 가정을 안락하게 하고 당신의 아내가 아이를 갖게 하라. 가능한 한 많이 갖게 하라. 아내에게 아이들을 소유할 수 있게 하고 오직 그것만으로 가정 안에서 행복한 존재임을 확인시켜라."

제가 가장 인상적으로 본 문구가 "가능한 한 많이 갖게 하라"는 대목입니다. 그뢰즈의 작품을 처음 보았을 때 매우 놀란 것은 수많은 아이들에게 둘러싸여 몸조차 가누지 못하는 어머니의 모습이었습니다. 그림 속의 어머니가 과연 행복했을까요? 저 많은 아이들의 양육을 오롯이 책임져야 하는 어머니의 삶이 과연 행복했을지 의문입니다. 디드로의 조언은 18세기 프랑스 사회의 피임법의 확산과 무관치 않습니다. 피임법이 발달하면서 출산율이 낮아지고, 이 같은 풍조가 상류층까지 확산되자 남성들의 불안이 커집니다. 여성 스스로 혈통 보존과 출산 여부를 선택한다는 사실에 위협을 느낀 것이지요. 따라서 여성의 출산과 양육이라는 역할을 강조하는 행복한 어머니상이 더욱 확산됩니다.

행복한 어머니 도상은 평민과 귀족층을 넘어서 왕실의 초상화까지도 변화시킵니다. 손수 아이를 돌보며 행복하게 살아가는 어머니의 도상이 왕가의 초상화에도 등장한 것입니다. 왕가의 초상화는 일반적으로 왕실 구성원의 권력과 위엄을 강조하는 모습으로 그려져왔습니다. 그러나 18세기에는 여왕이 자애로운 어머니

로 등장한 것입니다.

앙투아네트의 전속 화가였던 르 브룅이 그린 〈아이들과 함께 있는 마리 앙투아네트〉에는 전형적인 어머니의 모습으로 자녀를 직접 돌보는 왕비의 모습이 등장합니다. 프랑스인들 사이에서 널리 공유된 행복한 어머니 도상이 왕가의 인식과 초상화 양식도 변화시킨 것입니다. 가족 개념, 교육 문제, 애정 표현 방식 등이 바뀌고 이런 변화가 상류층에도 영향을 미치면서, 권력자로서 화려하게 묘사되던 왕비가 아이를 돌보는 행복한 어머니로 묘사된 것이지요.

엘리자베스 비제 르 브룅,
〈아이들과 함께 있는 마리
앙투아네트〉··· 280p

계몽주의자들의 권고에 따라 귀족 사회에도 소가족 제도가 장려된 것은 사실입니다. 그렇다고 실제 왕가의 모습까지 바뀐 것은 아닙니다. 르 브룅이 아이들을 양육하는 왕비의 실제 모습을 그렸다고 보기는 어렵습니다. 행복한 어머니의 이미지가 프랑스 사회에서 널리 선호되다 보니 국민들에게 미움을 받던 왕비가 아이들을 직접 돌보는 인간적인 어머니의 모습을 통해 호감을 얻으려 했다는 일화가 전해집니다.

그림은 루이 16세가 특별히 주문한 것으로 알려져 있습니다. 프랑스 민중에게 미움을 받는 왕비의 이미지를 변화시킬 계기가 필요했던 거지요. 완성된 르 브룅의 그림은 살롱전에 전시되었습니다. 프랑스 국민들은 그림을 보고 과연 왕비를 자신들이 이상적으로 여기는 행복한 어머니로 인식했을까요? 오히려 역효과를 가져왔다고 합니다. 왕족이 아이를 직접 키우지 않는다는 사실을 누구나 알고 있는데, 왕비가 가식을 부리며 민중의 눈을 속이려 했다는 비난을 받았다고 하니, 왕의 의도와는 전혀 다른 결과를 낳은 셈이지요.

수유 행위에 담긴 관능성과 동물성

콘스탄스 마리 메이어Constance Marie Mayer의 그림 〈행복한 어머니〉에는 젖을 먹이려고 가슴을 풀어헤친 어머니가 등장합니다. 흐트러진 매무새를 통해 어머니의 관능성을 강조하고 있지요. 아이에게 젖을 먹이는 어머니는 경건한 존재이지만, 동시에 벗은 몸을 통해 남성들의 성적 욕망을 자극하는 존재입니다. 메이어의 작품은 행복한 어머니상에 함축된 두 가지 대립적인 이미지, 즉 자애로운 어머니와 관능적인 여인의 이미지를 함께 보여주는 것입니다.

콘스탄스 마리 메이어,
〈행복한 어머니〉 ⋯ 281p

전통적으로 수유는 동물적이고 불쾌한 행위로 간주되었고 젖을 먹이는 마리아의 모습은 신성모독이라는 비난을 면치 못했습니다. 그럼에도 불구하고 18세기 들어 유행한 행복한 어머니상에서 수유가 어머니의 행위로 묘사된 이유가 무엇일까요? 수유 행위를 금기시하는 관념이 바뀌었다고 보기는 어렵습니다. 오히려 수유를 위해 여성이 신체를 드러낼 수밖에 없는 상황에서 어머니의 관능성이 강조되는 면에 주목해야 합니다. 여성 신체의 관능성과 결합되며 비로소 수유가 어머니의 행위로 묘사된 것입니다.

여성이 아이에게 젖을 먹이는 행위 자체를 동물적 속성으로 여기는 관념은 19세기까지 지속됩니다. 수유는 행복한 어머니의 역할이지만 동시에 여전히 동물적인 행위로 간주된 것입니다. 이러한

조반니 세간티니, 〈두 엄마〉
··→ 283p

관념을 잘 보여주는 작품이 조반니 세간티니Giovanni Segantini의 〈두 엄마〉입니다. 잠든 아이를 보살피며 까무룩 지친 어머니의 모습과 함께 송아지를 키우는 어미 젖소가 등장합니다. 화가는 젖을 먹여 송아지를 키우는 동물 소와 인간 어머니를 동일한 어머니로 지칭합니다. 젖소와 인간 어머니를 두 엄마라고 칭하며 아이를 수유하며 양육하는 여성의 역할을 동물적인 행위로 바라본 것입니다.

이번 수업에서 살펴본 행복한 어머니상은 미술사에서도 특별히 흥미로운 주제라 할 수 있습니다. 계몽주의자들이 근대화된 프랑스 사회에 바람직한 소가족 제도의 도입을 주장하면서 행복한 어머니상이 등장했지만, 그들이 주장하는 사회개혁 과정에서 남성은 공적, 여성은 사적 공간에서 생을 지속하도록 서로 구분함으로써 결국 계몽주의 사상은 부권 중심의 가부장제를 강화하는 데 일조합니다. 부권 중심의 소가족이 국가의 기본 단위가 되면서, 여성은 가정 내에서 가족과 자녀를 돌보며 행복을 느끼는 모성애를 발휘하는 역할을 강요받았고, 결과적으로 공적 활동에 참여할 기회를 박탈당한 것입니다. 행복한 어머니상을 여성주의 관점에서 비판적으로 고찰해

야 하는 이유가 여기에 있습니다.

행복한 어머니 도상이 여전히 중요한 이유는 18세기 이후 19세기와 20세기를 거쳐 오늘에 이르기까지 어머니를 다루는 수많은 도상에서 이런 전통이 유지되고 있기 때문입니다. 우리나라 미술에서도 일제강점기와 해방기에 해피 머더와 유사한, 아이를 키우는 데 매진하는 어머니상이 다수 등장합니다. 가부장제가 강화된 근대 사회에 들어서면서 한국 미술가들도 보다 제도적이고 정치적인 의미에서 모성 이미지를 그린 것입니다. 일제강점기에는 일본이 요구하는 군국주의에 이바지할 인력의 양성자로서, 해방 이후에는 애국 인력을 키워내는 모체로서 자녀를 양육하며 행복을 느끼는 어머니상을 강조했습니다. 이처럼 행복한 어머니 도상이 문화권에 따라, 또 시대에 따라 사회적 의미가 변화하는 양상도 흥미롭게 논의할 만한 주제입니다.

어머니라는 성역할이 존재하는 한 모성 이미지와 이를 둘러싼 담론은 끊임없이 재생산될 것입니다. 어머니상은 생물학적인 어머니의 속성을 넘어 사회적인 의미를 입체적으로 전달하는 일종의 문화적 기호이기에 지속적으로 관심을 가지고 살펴볼 필요가 있습니다.

미술 작품 다시 보기

마르그리트 제라르, 〈행복한 가정〉, 1799-1800년경, 캔버스에 유채, 41×32cm, 개인소장

마르그리트 제라르, 〈모성〉, 1801-1804년, 캔버스에 유채, 61x50.8cm, 볼티모어 미술관

장바티스트 시메옹 샤르댕, 〈식전의 기도〉, 1744년, 캔버스에 유채, 50×38cm, 에르미타주 미술관

장바티스트 그뢰즈, 〈가장 사랑하는 어머니〉, 1775년, 종이에 동판, 56.5x67cm, 영국 박물관

엘리자베스 비제 르 브룅, 〈아이들과 함께 있는 마리 앙투아네트〉, 1787년, 캔버스에 유채, 275x215cm, 베르사유 궁전

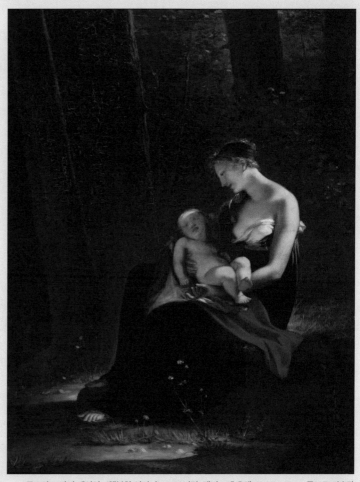

콘스탄스 마리 메이어, 〈행복한 어머니〉, 1810년경, 캔버스에 유채, 194.5x147cm, 루브르 미술관

조반니 세간티니, 〈두 엄마〉, 1889년, 캔버스에 유채, 157x280cm, 밀라노 현대미술관

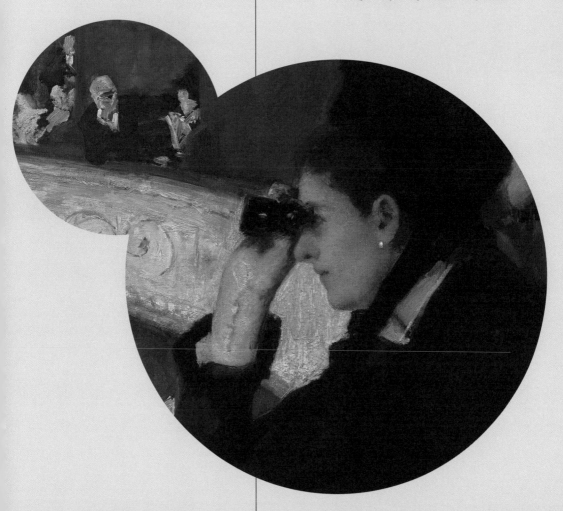

열번째 수업

19세기의
여성 미술가들:

모더니티
사회의 전사들

열번째 수업을
시작하며

19세기는 여성들이 본격적으로 사회에 진출한 시기입니다. 산업혁명 이후 단순 노무직에 치우치긴 했으나 여성들의 노동력이 필요해지면서 경제활동이 확대되지요. 유럽 국가들을 중심으로 여성의 참정권 운동이 일어난 중요한 시기이기도 합니다. 이러한 사회 변화가 미술계에도 영향을 주었습니다. 여성에 대한 제도 교육이 실행되면서 여성 화가들이 늘어난 것입니다. 프랑스의 인상주의 화단에서는 오늘날 손에 꼽을 만큼 중요한 여성 화가들이 등장합니다. 그러나 여성 활동이 증가했다고 해서 곧 남녀 간의 젠더 평등이 이루어진 것은 아닙니다. 급격한 사회 변화에도 불구하고 사회에 진출한 여성들은 성적 불평등에 직면해야 했습니다. 미술계라는 한정된 영역의 담론이긴 합니다만, 이 문제에 대해서 같이 이야기를 나눠보지요.

여성 미술가들이 마주한 현실

19세기 여성 미술가들의 현실을 이해하기 위해서 앞서 두번째 수업에서 소개한 스티븐스의 〈여성들의 인체 드로잉 수업〉을 다시 살펴보겠습니다. 이 그림은 비로소 여성들에게 제도권 내의 미술교육이 실행된 상황을 보여줍니다. 이전까지는 대가로 불리는 일부 남성 화가들의 스튜디오에서 소수의 여성들만이 그림을 배울 수 있었다면, 19세기에 들어서면서 제도권, 즉 미술학교에서 다수의 여성 학도들이 교육을 받을 수 있게 됩니다. 정규 교육 과정을 거쳐 화가로 활동하는 여성 미술가들이 등장한 것이죠. 그렇지만 시기적으로 얼마나 늦은 것입니까. 남성 화가들에게는 누드 수업을 포함해 아카데미라는 제도권 교육을 받을 기회를 일찌감치 선사했지만, 여성들에게는 1870년대 후반에 가서야 모델의 벗은 몸을 직접 보고 그릴 수 있게 해주었으니 말입니다.

앨리스 바버 스티븐스,
〈여성들의 인체 드로잉 수업〉
⋯› 302p

그림을 그린 스티븐스가 이 수업에 직접 참여했다고 합니다. 그러나 당시 여학생들은 여성 모델의 벗은 몸만을 볼 수 있었고, 남성 모델을 세워놓고 그릴 수는 없었습니다. 스티븐스의 그림은 19세기에 이르러 여성들에게 교육의 기회가 주어졌음을 증명하지만, 동시에 당대 교육제도의 한계를 분명히 드러냅니다. 여성들에게 남성과 동등한 수업의 기회가 주어진 것이 아니기 때문입니다.

영국의 여성 화가인 에밀리 메리 오스본Emily Mary Osborn의 〈명성도 아는 곳도 없는〉은 여성 미술가의 고달픈 삶과 함께 사회로 나왔

에밀리 메리 오스본,
〈명성도 아는 곳도 없는〉
⋯→ 303p

을 때 쉽게 성적 유희의 대상으로 낙인찍히게 되는 상황을 보여줍니다. 화상에게 그림을 보여주는 여성 미술가가 잔뜩 긴장한 채 주눅 들어 있습니다. 검은 드레스는 남편을 잃은 여인임을, 가정의 생계를 위해 그림을 팔러 나왔음을 암시합니다. 어린 아들이 화판을 들고 따라 나선 이유는 여성이 혼자 거리로 나오는 것이 위험하기 때문입니다. 어린 아들이라도 보호자로 대동하고 나선 것이죠.

그녀가 왜 이러한 선택을 해야 했는지는 등 뒤에 앉은 남성들이 말해줍니다. 두 남성이 음흉한 시선으로 여성을 응시하며 속삭입니다. 그들 손에는 발레리나가 그려진 드로잉이 펼쳐져 있습니다. 작품 속의 발레리나 소녀는 남성들의 시각적 탐닉의 대상입니다. 미적 탐닉이든, 성적 탐닉이든 말이지요.

이처럼 집을 나서는 순간 남성들의 노골적인 시선에 노출되는 것이 당시 여성들의 현실이었습니다. 오스본은 여성의 사회 진출이 얼마나 쉽게 성적인 타락과 연결되는지를 보여줍니다. 여성 화가가 불운하게 남편을 잃고 생계를 꾸려가기 위해 사회로 나선 것이라고 호의적으로 봐줄 리 만무합니다. 남성들의 음흉한 시선은 어떤 이유에서든 가정을 떠나 사회로 나선 여성들이 맞닥뜨리게 되는 사회적 편견을 보여줍니다. 이러한 편견에는 여성들의 사회 진출을 바라보는 남성들의 부정적 시선과 불안감이 녹아 있습니다.

그림 속 이야기는 오스본의 경험담이 아닙니다. 오스본은 화가로서 성공을 거두었습니다. 16세에 처음으로 왕립 아카데미에 작품을 전시했고, 20세 이후로는 영국의 빅토리아 여왕이 후원자 명

단에 포함될 정도였습니다. 오스본은 평생 독신으로 지냈기 때문에 아들이 있었을 리도 없습니다. 그런데 왜 이런 주제의 그림을 그렸을까요? 당대 여성들의 삶을 진솔하게 그려내고자 했기 때문입니다. 돈도 없고 의지할 사람도 없는 무명 여성 화가의 인생이 얼마나 고달픈지를, 또 생계를 꾸려가기 위해 사회로 나선 여성들이 얼마나 불편한 시선과 마주해야 했는지를 보여주고자 한 것입니다.

이러한 분위기 속에서도 19세기에는 어느 때보다 많은 여성 미술가들이 활동합니다. 가장 많이 알려진 이들이 프랑스 인상주의 여성 화가들입니다. 그동안 많은 미술사가들은 이들이 자기 능력보다 영향력을 가진 남성 가족이나 동료 화가의 도움으로 유명세를 얻었다고 평가해왔습니다. 하지만 이 같은 평가는 그녀들의 활동을 지나치게 단순화하고 작품 세계의 독자성을 인정하지 않는 것입니다. 이번 수업은 인상주의 화단의 여성 화가들이 직면했던 현실과 이를 뛰어넘기 위한 그녀들의 노력에 초점을 두고 살펴보려 합니다.

남성 미술가의 동료

먼저 살펴볼 화가는 베르트 모리조Berthe Morisot입니다. 우리는 인상주의의 선구자로 불리는 에두아르 마네Édouard Manet가 그린 〈베르트 모리조〉와 〈발코니〉에서 그녀의 모습을 발견할 수 있습니다. 1872년 마네는 모리조를 모델로 〈베르트 모리조〉를 그렸습니다. 이 그림은 모리조의 아름답고 당찬 이미지를 잘 보여줍니다. 〈발코니〉에서는 세 인물 중 왼쪽에 앉은 하얀색 드레스를 입은 여인이 모리조입니다. 여러분이 보시기에도 두 작품의 인물이 닮았다는 것을 알 수 있지요?

그렇다면 마네는 왜 이렇게 모리조를 자주 그렸을까요? 이유는 두 사람이 긴밀한 관계에 있었기 때문입니다. 사실 모리조와 마네는 가족이었습니다. 모리조가 마네의 남동생인 외젠의 부인이었지요. 그런데 남동생의 부인을 자주 그림의 모델로 삼았다는 것이 범상한 일은 아닙니다. 언급한 작품들이 그려진 시기는 아직 모리조가 마네의 동생과 결혼하기 전이기도 합니다. 두 사람은 모리조의 결혼 이전부터 동료 화가로 친분을 나누며, 모리조가 마네의 모델이 되어 준 것입니다.

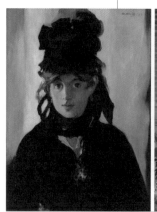

좌 에두아르 마네,
　〈베르트 모리조〉 … *304p*
우 에두아르 마네, 〈발코니〉
　… *305p*

모리조에 관한 영화 〈마네의 제비꽃 여인〉을 보면, 마네와 모리조가 동료 화가이자 예술적 동반자 관계를 넘어 이성적으로 끌리

는 관계로 묘사됩니다. 프랑스 여성 감독이 상당히 많은 사료를 참고하여 만든 영화로 알려져 있지만, 모리조와 마네가 이성 관계를 맺었다는 사실이 정확히 입증된 바는 없습니다. 확실한 것은 마네가 모리조를 상당히 재능 있는 여성 화가로 봤다는 사실입니다.

마네는 모리조를 아름다운 외양과 지적인 품성을 가진 인물로 묘사하면서도, 동시에 상당히 진취적이며 진지한 동시대 여성으로 그려냅니다. 〈발코니〉에서도 모리조를 다른 인물들에 비해 비중 있게 묘사합니다. 마네가 모리조에게 인간적인 관심과 애정을 품었던 것은 사실인 듯합니다. 영화에도 나오지만 마네는 이미 유부남이었고, 모리조와 사랑을 이루지 못합니다. 모리조가 마네의 남동생과 결혼하면서 둘은 결국에 한 가족이 되어 삶의 동반자이자 예술의 동반자로 살아간 것입니다.

이러한 과정에서 마네가 각별하게 모리조를 챙겼던 것으로 보입니다. 마네와 교류하며 모리조는 인상주의 화단의 중심에서 활동할 기회를 얻습니다. 잠시 후에 살펴볼 메리 커셋Mary Cassatt 역시 인상주의 화가인 에드가 드가와 많은 관련이 있습니다. 둘은 절친한 동료였는데, 미국 태생의 커셋이 프랑스 인상주의 화단에 참여하는데 드가의 조력이 컸다고 알려져 있습니다. 따라서 모리조와 커셋은 남성 화가들의 도움을 받아 성공한 사례로 많이 언급됩니다. 그러나 결국 역사에 이름을 남긴 것은 그녀들 자신이 훌륭한 화가였기 때문입니다. 재능이 없었다면 도태되었겠지요. 모리조와 커셋이 남성 화가들과 경쟁하며 후원자들과 미술관에게 인정받아 미술사에 이름을 남겼다는 사실은 그들이 충분히 재능 있는 미술가였음을 확인해줍니다.

붓 끝에 담긴 모성, 베르트 모리조

베르트 모리조, 〈줄리에게
젖을 물리는 유모 안젤라〉
··· *306p*

　지금부터 이 시기 여성 화가들의 작품을 가능한 한 객관적인 시선으로 살펴보지요. 먼저 모리조입니다. 앞서 언급했듯이 모리조는 마네의 가족이자, 인상파 화단에서 활동한 여성 화가로 주로 소개됩니다. 하지만 마네와는 별도로 모리조 자신이 독창적인 예술 세계를 확립한 화가로 평가할 수 있습니다. 모리조가 〈줄리에게 젖을 물리는 유모 안젤라〉를 그린 것은 마네의 동생과 결혼하고 본격적으로 인상주의 화단에서 활동하기 시작한 때입니다. 순간적으로 포착한 배경과 인물의 모습을 거친 필치로 빠르게 그려내는 방식이 인상주의의 특징을 잘 보여줍니다.

　이 작품은 주제 면에서도 매우 흥미롭습니다. 그림에는 모리조의 딸인 줄리와 그녀에게 젖을 물리는 유모 안젤라가 함께 등장합니다. 유모가 실제 어머니인 모리조의 역할을 대신하는 것입니다. 젖을 물리는 어머니 역할을 하는 유모와 그림 밖에서 아이를 그리는 실제 생물학적인 어머니인 화가 자신이 그림에 동시에 투영되어 있습니다.

　이 작품에서 우리는 19세기 여성들의 노동 현실을 생각해볼 수 있습니다. 직업 화가였던 모리조는 자신이 직접 아이를 양육하지 못하고 유모의 손을 빌린 것입니다. 오늘날에도 직업을 가진 어머니들은 아이들을 직접 돌볼 수 없어 전문 보육 시설이나 도우미에게 맡겨야 하는 경우가 대부분일 텐데요. 모리조도 일찍이 그런 상황을

겪었다고 볼 수 있겠죠. 모리조는 전문 예술가로서 창작에 몰두하기 위해서 아이를 직접 양육할 수는 없었던 모양입니다. 모리조의 작품은 사회활동에 매진하려는 19세기 여성들이 마주해야 했던 노동과 육아의 현실을 보여줍니다.

따라서 그림을 그리면서 모리조가 어떤 심리 상태였을지 궁금합니다. 화가 모리조는 작업을 하면서 딸 줄리의 모습을 자주 그렸습니다. 딸을 그리면서 어머니의 사랑을 드러낸 것이죠. 하지만 실제로 딸을 보듬고 젖을 먹이는 일은 하지 못했습니다. 이 그림에서도 화가의 역할을 맡아 그림에 개입할 뿐입니다.

베르트 모리조,
〈유모와 함께 있는 줄리〉
⋯ 306p

노클린은 이 그림에서 모리조가 굉장히 거칠고 다듬어지지 않은 붓질을 사용하여 인물의 복잡한 내면세계를 표현한다고 지적합니다. 안정감을 주지 못하는 혼란스러운 화면이 화가 자신의 혼돈과 갈등을 반영한다고 본 것입니다. 어머니로서 모리조가 느끼는 심리적 혼란이 반영된 결과라고 노클린은 설명합니다. 〈줄리에게 젖을 물리는 유모 안젤라〉에는 어머니의 정체성과 화가라는 전문직 노동자의 정체성이 복잡하게 얽혀 있다고 할 수 있습니다.

모리조의 또 다른 작품 〈요람〉도 한번 보지요. 모리조의 경력에서 비교적 이른 시기인 1872년에 완성한 이 그림은 미술사에서 매우 중요합니다. '무명작가전람회'라고 불린 제1회 인상주의 전시에 소개되었기 때문입니다. 당시 전시에 참여한 대다수 남성 화가들의 작품이 화단의 혹평을 받은 데 반해, 모리조의 〈요람〉은 좋

베르트 모리조, 〈요람〉
⋯ 307p

은 평가를 받습니다. 이 작품을 통해 모리조는 프랑스 화단에서 본격적인 주목을 받게 되지요.

당시 그녀가 받은 호평을 살펴보면, 작품의 조형적 우수성보다는 작품의 내용이 동시대 여성의 이상적인 삶을 제시한다는 점이 언급됩니다. 가정에서 아이와 교감하는 어머니의 친밀한 모습이 우아하고 따뜻한 분위기 속에 잘 묘사되었다는 평가를 받지요. 그러나 화가의 의도는 조금 달라 보입니다. 작품에 등장하는 여인은 모리조의 언니인 에드마입니다. 모리조는 언니가 아이를 낳고 돌보면서 젊은 시절의 꿈을 버리고 어머니이자 가정주부로서 권태롭게 살아가는 모습을 안타깝게 여겼습니다. 그러고 보니 그림 속 여성의 얼굴에서 어딘지 모르게 권태가 묻어납니다. 어머니 역할을 충실히 이행하지만 실제 삶은 흥미롭지 않은 모양입니다.

이 그림은 당시 여성이 수동적으로 가사 일을 하며 권태로운 일상을 받아들일 수밖에 없는 현실을 보여줍니다. 사회가 여성에게 기대하는 성역할을 화가인 모리조가 다소 냉소적으로 바라보고 있음을 읽어낼 수 있습니다. 남성 평론가들은 모리조의 의도를 포착할 수 없었을 겁니다. 그들에게 그림 속 여성은 그저 어머니라는 성역할에 충실한 존재로만 보였을 테니까요. 그런 작품이 어머니의 삶을 아름답게 묘사했다는 평가를 받으며, 결국 모리조가 인상주의 화단에서 자리 잡는 계기가 되었다는 사실이 참 아이러니합니다.

근대 여성의 삶과 공간을 그리다, 메리 커셋

커셋은 미국의 부유한 은행가의 딸이었습니다. 예술을 향한 열정을 품고 미술의 중심지인 파리로 유학을 가서 인상주의 기법을 습득합니다. 그녀의 작품에는 근대적 여흥인 대중문화를 즐기는 여성들의 모습이 자주 등장합니다. 동시대의 삶, 즉 모더니티 사회의 특징을 담아내는 것을 중시한 인상주의의 영향을 받은 결과입니다. 그러나 남성 화가들이 카페, 공원, 매춘부의 침실과 같이 공사 구분 없이 동시대의 다양한 공간을 묘사했다면, 커셋을 비롯한 여성 화가들은 여성들이 접근 가능한 일부 장소만을 묘사합니다. 남성 화가들이 다양한 공간을 그려낼 수 있었던 것은 그만큼 접근 가능한 공간이 많았음을 방증합니다. 반면 여성 화가들의 작품은 여성들의 삶에 공간적 제약이 컸다는 사실을 드러냅니다.

커셋이 그린 〈관람석〉은 오페라 극장의 관람석을 묘사한 작품입니다. 공연장 관람석은 당시 여성들이 접근할 수 있는 공적 문화 공간의 하나였습니다. 여기 있는 여성들은 그야말로 꽃과 같이 잘 차려입고 등장합니다. 아름답게 꾸민 우아한 외모를 강조하고, 공연을 관람하는 교양을 부각합니다. 얼굴을 가리는 부채나 꽃다발이 더해져, 마치 여성들이 감상 가능한 정물처럼 보이기도 합니다. 커셋 역시 두 여인을 경직되고 꼿꼿한 자세로 그리며 공공장소에서 남들의 눈에 띄는 것을 어색하고 부자연스러워하는 모습으로 묘사합니다.

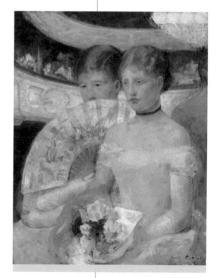

메리 커셋, 〈관람석〉
⋯ 308p

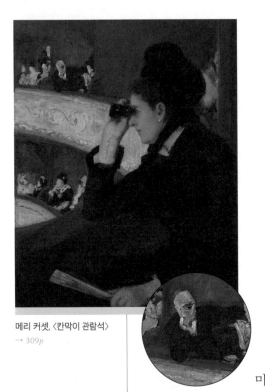

메리 커셋, 〈칸막이 관람석〉
··· 309p

오귀스트 르누아르,
〈칸막이 관람석〉 ··· 310p

〈칸막이 관람석〉에는 앞서 본 수동적인 여성들과 달리 능동적으로 관람 행위를 하는 여성이 등장합니다. 이 여인은 망원경을 들고 무대를 응시하고 있는데, 여기에는 하나의 장치가 숨어 있습니다. 여성이 관람 행위를 하는 능동적인 주체처럼 보이지만, 공공장소에 노출된 이상 남성들에게는 또 하나의 관람 대상이 된다는 사실입니다. 저 멀리 떨어진 관람석에 앉은 남성이 망원경으로 그녀를 훔쳐봅니다. 여성이 바라보는 것이 무대라면, 남성이 바라보는 것은 여성입니다. 영국의 미술사학자 그리젤다 폴록Griselda Pollock, 1949~은 그림 속 남성이 그림 밖에서 그녀를 바라보는 관람객의 '거울 이미지'라고 설명합니다. 그러나 여인이 얼굴을 보여주지 않고 망원경으로 눈을 가리는 자세를 취하고 있음을 지적하면서 남성 관람자의 대상이 되기를 거부하고 자신이 시선의 주체가 된다고 해석합니다. 커셋은 공공장소에서 타인의 시선에 의해 상처받기 쉬운 여성의 문제를 다양한 층위로 드러내는 것입니다.

이 작품을 오귀스트 르누아르Auguste Renoir의 작품과 비교해보면 좋겠습니다. 르누아르도 커셋과 마찬가지로 〈칸막이 관람석〉을 그렸습니다. 화려하게 차려입고 머리장식을 한 아름다운 여성이 관람석에서 무대를 바라봅니다. 르누아르 작품의 여성은 연인 또는 남편으로 설정된 남성 보호자와 함께 등장합니다. 아름다운 여성이 공적 장소에서 다른 남성들의 시선에 노출되지 않으려면 남성에게

보호받아야 한다는 사실을 보여주지요. 그런데 이 남성의 시선이 여성과는 다른 곳을 향하고 있습니다. 망원경이 무대가 아닌 위를 향한 것으로 보아 공연을 보는 게 아닌 듯합니다. 아마도 훔쳐볼 다른 여성을 찾고 있는 것은 아닐까요.

　커셋은 극장 이외에도 여성이 가사노동을 하는 사적 공간을 묘사하기도 했습니다. 이런 종류의 그림에는 가정 내 공간에서 가사에 매진하거나 휴식하는 여성들이 등장합니다. 〈바느질하는 어머니와 아이〉에서 바느질하는 어머니와 딸아이를 함께 그린 것은 행복한 어머니상의 영향으로 보입니다. 어머니에게 몸을 기대고 있는 소녀는 어머니의 역할을 전수받을 다음 세대의 여성인 것이죠.

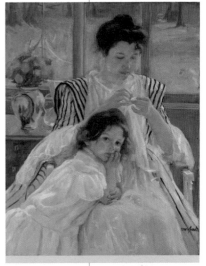

메리 커셋, 〈바느질하는
어머니와 아이〉 … *311p*

　이처럼 커셋의 그림은 19세기 여성들에게 허용된 공간과 성역할의 한계를 보여줍니다. 커셋을 비롯한 여성 화가들이 제한된 공간을 그림의 소재로 삼은 이유는, 그것이 직접 경험하고 관찰할 수 있는 광경이었기 때문입니다. 모리조나 커셋이 여성에게 주어진 성역할을 수행하는 유모나 어머니를 묘사하고, 여성들에게 익숙한 공간, 즉 가사와 육아의 장소 혹은 여성들에게 허용된 문화 공간을 주로 묘사한 까닭은 그것이 바로 19세기 여성들에게 허용된 사회 환경이었기 때문입니다.

인상주의 화단의 숨겨진 이름,
에바 곤살레스

마지막으로 살펴볼 여성 화가는 에바 곤살레스Eva Gonzales입니다. 곤살레스는 마네의 제자로 알려져 있습니다. 앞서 언급한 모리조는 동료이자 가족으로서 마네의 조력을 얻었을 뿐 제자는 아니었습니다. 모리조는 코로라는 프랑스의 유명한 풍경화가에게서 그림을 배웠고, 이미 화가가 된 후에 마네를 만나게 됩니다. 마네의 스튜디오에서 직접 그림을 배운 사람은 곤살레스입니다. 그녀의 아버지는 문예가협회장이었다고 합니다. 덕분에 곤살레스는 어려서부터 프랑스 예술인들과 자주 교류했으며, 1869년에는 마네의 제자가 되어 작업실에 들어갔고, 양식적으로 마네의 영향을 많이 받았습니다. 그러나 마네의 남성적 성향과 달리 소재라든지 그림을 표현하는 방식에 있어서 여성 특유의 섬세함이 드러난다는 평가를 받습니다.

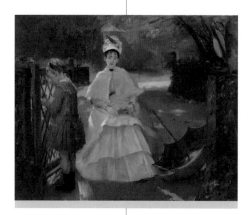

에바 곤살레스,
〈아이와 유모〉 ···→ 312p

1877년에서 78년 사이에 그린 〈아이와 유모〉를 보면, 곤살레스 역시 앞서 보았던 모리조나 커셋과 마찬가지로 당대 여성들에게 허용된 성역할을 소재로 삼고 있음을 알 수 있습니다. 아이를 돌보는 여성은 화려하게 차려입었지만 어머니가 아니라 아이의 가정교사 혹은 유모입니다. 재미있는 것은 유모가 양산도 옆에 던져놓은 채 아이를 돌보지 않고 혼자 꽃을 들고 유유자적하며 앞을 바라보는 듯하고, 아이 역시 유모를 바라보지 않고 물끄러미 시선을 다른 데 둔 채 풀이 죽은 모습을 보여준다는 점입니다.

화면 속 인물들 간의 시선이 어긋나며 서로 소통하지 않는 모

습이 마네의 작품과 유사합니다. 마네의 작품에서도 등장인물이 서로 마주보며 소통하는 모습은 좀처럼 눈에 띄지 않습니다. 마네의 〈발코니〉에 등장하는 세 인물은 같은 장소에 있으면서도 서로 마주보거나 소통하는 게 아니라 외따로 존재하는 것처럼 시선이 서로 엇갈립니다. 곤살레스는 모리조나 커셋처럼 유모나 어머니가 아이와 소통하고 스킨십하며 젖을 먹이는 모습을 그린 것이 아니며 유모와 아이를 별개의 존재처럼 묘사합니다. 이는 마네의 인물 표현 방식과 상당히 유사합니다. 끈끈한 관계 속에서도 보이지 않는 심리적 갈등을 묘사하여, 결국 인간은 고독하고 소외돼 있으며 파편화된 존재임을 암시하는 것입니다. 이러한 마네의 미학을 곤살레스가 잘 이해하고 영향을 받은 것으로 볼 수 있습니다.

1874년에 그린 〈이탈리아 극장의 관람석〉은 커셋과 마찬가지로 여성들에게 허용된 문화 공간을 주제로 삼고 있습니다. 그러나 이번에도 인물들의 시선이 어긋나지요. 서로 바라보지 않고 앞을 보는 여성과 전혀 다른 각도로 시선을 둔 남성이 등장합니다. 왼쪽 하단에는 꽃다발이 등장하는데, 꽃의 모습이 잘 드러나도록 관람객 쪽으로 돌려

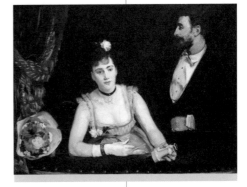

에바 곤살레스,
〈이탈리아 극장의 관람석〉
⋯ 313p

원형으로 묘사한 방식은 마네의 〈올랭피아〉에 나오는 꽃다발을 연상시킵니다. 이처럼 사물을 묘사하는 방식에 있어서도 마네의 작품과 유사한 특징들이 나타납니다.

곤살레스는 판화가인 앙리 게라르와 결혼한 지 2년 만인 34세 젊은 나이에 안타깝게도 난산으로 사망합니다. 갑작스런 죽음으로 곤살레스의 예술 활동은 오래 지속되지 못했습니다. 앞서 봤던 모리조나 커셋은 비교적 활동 기간이 길었기 때문에 작품을 많이 남기고 폭넓은 후원자를 두었으며 여러 사료에 이름을 남길 수 있었습

니다. 그러나 곤살레스는 충분한 재능을 가지고 있었음에도 모리조나 커셋에 비해 연구가 많이 이루어지지 못했습니다. 작품이 많지는 않지만 앞의 두 작품만 보아도 그녀가 얼마나 재능 있는 화가이며 인상주의 화단에서 주제와 형식 면에서 논의할 것이 많은 화가인지를 알 수 있습니다. 곤살레스와 같은 여성 화가들도 계속해서 관심을 가지고 연구해야 할 것입니다.

지금까지 미술사에서 자주 언급되는 인상주의 여성 화가들을 살펴보았는데요. 19세기 프랑스에는 여러 미술 사조들이 등장했습니다. 아카데미를 주도한 신고전주의와 낭만주의를 비롯해서 새로운 반향을 불러온 사실주의 미술도 있었지요. 이들 미술 사조들에 비해 인상주의 화단에서 많은 여성 화가들이 활동할 수 있었던 데는 몇 가지 이유가 있습니다.

인상주의 화가들은 스튜디오에서 작업하는 전통적인 방식을 벗어나 주로 야외에서 그림을 그렸습니다. 개인 작업실을 갖기 힘들었던 여성 화가들에게 좋은 기회가 되었을 것입니다. 또한 인상주의에는 남성 중심의 전통적인 아카데미즘에 반대하는 전위적인 성격이 있었습니다. 이 안에도 여전히 성 위계와 차별이 존재했지만, 여성들의 참여를 규제할 명분은 없었습니다. 당시 한 평론에는 "진정한 인상주의자는 모리조"라는 표현이 등장할 정도였으니까요. 분명 이전보다 자유로운 분위기에 힘입어 많은 인상주의 여성 화가들이 활동할 수 있었을 것입니다. 덕분에 그녀들도 예술가로서의 위치를 자각하고 평생에 걸쳐 독자적인 예술 세계를 구축해 나갈 수 있었습니다. 이를 통해 근대사회의 새로운 변화를 그려냈고, 동시에 여전히 남녀에게 허용된 공간과 삶에 차이가 있음을 증언했습니다. 오늘날 이들의 작품은 19세기 여성의 삶에 대해 많은 것을 알려줍니다.

　　그러나 여기에도 분명한 한계는 있습니다. 대부분의 인상주의 여성 화가들의 출신 성분은 중산층 이상이었습니다. 따라서 이들이 증언하는 모더니티 사회의 모습은 중산층 내지 상류층 여성들의 삶에 국한됩니다. 모리조와 커셋이 그린 평화로운 가정의 풍경과 오페라 극장에서의 여흥이 동시대 전 계층의 여성의 삶을 대변하는 것은 아닙니다. 19세기 여성들의 삶을 더 정확하게 이해하기 위해서는 다양한 계층 출신의 여성 미술가들을 연구해야 합니다.

미술 작품 다시 보기

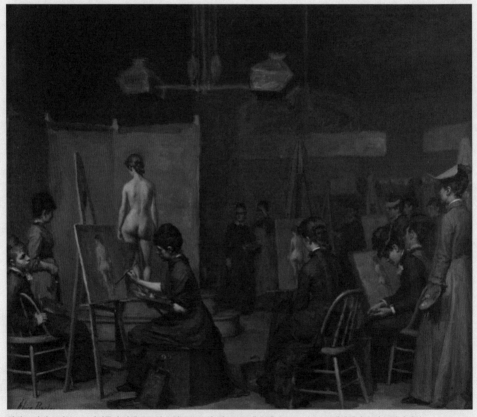

앨리스 바버 스티븐스, 〈여성들의 인체 드로잉 수업〉, 1879년, 카드보드에 유채, 30.5x35.6cm, 펜실베니아 미술 아카데미

에밀리 메리 오스본, 〈명성도 아는 곳도 없는〉, 1857년, 캔버스에 유채, 103.8x82.5cm, 테이트 미술관

에두아르 마네, 〈베르트 모리조〉, 1872년, 캔버스에 유채, 50x40cm, 오르세 미술관

에두아르 마네, 〈발코니〉, 1868-1869년, 캔버스에 유채, 170x124.5cm, 오르세 미술관

위 베르트 모리조, 〈줄리에게 젖을 물리는 유모 안젤라〉, 1880년, 캔버스에 유채, 50x61cm, 개인소장
아래 베르트 모리조, 〈유모와 함께 있는 줄리〉, 1880년, 캔버스에 유채, 29x24cm, 글립토테크 미술관

베르트 모리조, 〈요람〉, 1872년, 캔버스에 유채, 56x46cm, 오르세 미술관

메리 커셋, 〈관람석〉, 1878-1880년, 캔버스에 유채, 79.8x63.8cm, 워싱턴 내셔널갤러리

메리 커셋, 〈칸막이 관람석〉, 1878년, 캔버스에 유채, 81.3x66cm, 보스턴 미술관

오귀스트 르누아르, 〈칸막이 관람석〉, 1874년, 캔버스에 유채, 80x63.5cm, 코톨드 미술관

메리 커셋, 〈바느질하는 어머니와 아이〉, 1900년, 캔버스에 유채, 92.4x73.7cm, 메트로폴리탄 미술관

에바 곤살레스, 〈아이와 유모〉, 1877-1878년, 캔버스에 유채, 97.7x130cm, 오르세 미술관

에바 곤살레스, 〈이탈리아 극장의 관람석〉, 1874년경, 캔버스에 유채, 65x81.4cm, 워싱턴 내셔널갤러리

타락한 여성상

열한번째 수업을
시작하며

　　자, 이제 우리 수업은 19세기에 재현된 여성 이미지에 관한 주제로 넘어갑니다. 지난 수업에서 여성들의 사회 진출이 늘어나고 제도권 교육이 확대되면서 여성 미술가들이 늘어났다는 말씀을 드렸는데요. 이렇게 사회 활동을 하는 여성들이 늘어나는 현상을 당시 사회는 어떻게 보았을까요? 여전히 가부장제가 중심인 사회에서 그저 환영할 만한 일은 아니었을 겁니다. 기득권을 누리던 남성들은 여성들의 사회적 위치가 변화하는 것에 상당한 거부감과 불안감을 드러내게 됩니다. 이러한 19세기 사회의 복잡한 가치관이 동시대 미술 작품에 투영되어 있습니다. 이번 수업에서는 이와 관련한 이미지들을 살펴보겠습니다.

공적 공간으로 진출한 여성

먼저 이전의 18세기 여성 이미지와 비교해서 가장 크게 달라진 점을 봐야겠습니다. 18세기에는 행복한 어머니상에서 보았듯이 가정에서 주어진 역할에 충실한 어머니의 모습을 주로 그렸다면, 19세기에 들어서는 모리조나 커셋의 작품에서처럼 공원이나 극장에서 여흥을 즐기는 여성들과 아이를 돌보는 유모나 가정부와 같은 여성 노동자들이 등장합니다. 사회 환경이 변화하고 여성들이 직업을 갖게 되면서 그림의 소재도 변화한 것이죠.

조르주 쇠라Georges Seurat는 〈그랑자트섬의 일요일 오후〉에서 주말을 맞아 나들이를 나온 파리 시민들의 모습을 다양하게 묘사했습니다. 여성들의 모습도 보입니다. 유모로 보이는 긴 끈이 달린 모자를 착용한 여성과 양산을 쓴 노파, 보모와 함께 나선 어린 소녀, 보호자 남성을 동반한 중산층 여성에 이르기까지 19세기 파리의 다양한 여성들이 공원을 배경으로 등장합니다. 물론 여성들은 이 그림 속의 남성 선원처럼 홀로 공적인 장소에 나서는 경우는

조르주 쇠라,
〈그랑자트섬의 일요일 오후〉
⋯→ 332p

없었습니다. 대부분 보호자인 남성이나 가족 또는 하녀와 함께 나왔지요. 그래도 가정 공간에 머물러 있던 여성들이 공적 공간으로 진출하며 생활 반경이 넓어졌다는 사실을 엿볼 수 있습니다.

인상주의 화가들의 작품에서는 당시 여성들의 다양한 직업을 살펴볼 수 있습니다. 에드가 드가의 〈가정부와 함께 있는 아기 앙

에드가 드가,
〈가정부와 함께 있는
아기 앙리〉 ⋯ 333p

리〉에는 평화로운 정원을 배경으로 아기를 돌보는 유모와 어린 소녀를 돌보는 가정교사의 모습이 등장합니다. 여성들의 사회 활동이 막 시작되었을 때 허용된 직업은 그리 다양하지 않았습니다. 가정교사나 유모는 전통적인 어머니의 성역할의 연장선에 있는 직업으로 여겨졌기 때문에 권장되었지요.

　　그러한 직군에 들어갈 수 없었던 여성들은 대중오락 산업에서 향락과 유희를 제공하는 직업에 종사하게 됩니다. 마네가 그린 〈폴리 베르제르의 술집〉에는 피곤하고 지친 표정의 카페 여급이 등장합니다. 술을 파는 유흥업에 종사하는 여성 노동자의 모습이 지요. 유흥업의 주된 소비 계층은 남성이었습니다. 그들의 여흥을 돋우며 서비스를 제공하는 것이 여성에게 요구된 역할이었습니다.

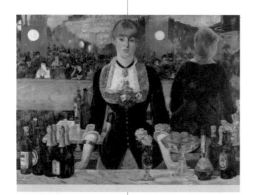

에두아르 마네,
〈폴리 베르제르의 술집〉
⋯ 334p

　　앙리 드 툴루즈로트레크Henri de Toulouse-Lautrec가 그린 〈자르댕 드 파리의 잔 아브릴〉에는 파리의 카페에서 춤추는 무희가 등장합니다. 카페를 홍보하는 포스터에서는 무희인 잔 아브릴Jane Avril이 다리를 들어 올리고 속치마를 노출하는 자세를 취하고 있습니다. 당시 카페의 무희나 발레리나는 대중 스타로 명성을 얻기도 했지만, 대부분 남성들의 시각적 탐닉과 오락의 대상으로 여겨졌습니다.

　　그나마 대중오락 산업에도 종사할 수 없는 여성들이 마지막으로 선택할 수 있는 직업은 매춘부였습니다. 여성들의 사회 진출과 함께 실제 매춘부의 수도 증가합니다. 드가는 〈마담의 생일〉에서 매춘부 여성들이 포주의 생일을 축하하는 장면을 묘사했습니다. 손님

앙리 드 툴루즈로트레크,
〈자르댕 드 파리의 잔 아브릴〉 ⋯→ 335p

에드가 드가, 〈마담의 생일〉 ⋯→ 335p

을 대하는 장면이 아니라 평범한 일상의 한순간을 그렸습니다. 드가
는 매춘부들을 자신들의 삶을 착취하는 마담과도 생존을 위해서 우
호 관계를 맺으며 살아가는 존재로 묘사합니다.

지금까지 살펴본 몇 안 되는 작품을 통해서도 우리는 당대 사
회가 여성들에게 허용한 직업의 범위를 가늠해볼 수 있습니다. 전통
적인 여성의 성역할과 유사한 교사나 가정부, 여기에서 다소 벗어난
대중문화와 오락 산업의 종사자, 그리고 매춘부로 집약되는 여성들
의 직업 현실은 사회가 권장하는 범위에서 멀어질수록 남성들의 성
적 유희의 대상으로 몰락하기 쉽다는 사실을 보여줍니다. 이 같은
현실에서 여성이 가정을 벗어나 사회로 나간다는 것은 곧 성적 타
락으로 이어지기 십상이라는 인식이 생겨나게 됩니다.

'타락한' 여성

19세기 사회로 진출한 여성들이 마주하게 되는 성적 타락과 관련된 대표적인 이미지가 '타락한 여성상'입니다. 영어로는 'Fallen woman'입니다. 문자 그대로 '떨어진 여성'을 의미합니다. 무엇으로부터 떨어졌다는 것일까요? 19세기 영국의 문학작품들은 여성에게 'Fallen'이라는 단어를 사용하면서 '성적인 타락'의 의미를 부여했습니다. 순결한 여성성에서 떨어지고 멀어졌음을 의미합니다. 반면에 같은 형용사가 남성에게 사용될 때는 영웅적 행위의 끝을 의미했습니다. 같은 단어라도 여성이냐 남성이냐에 따라 전혀 다른 의미가 부여된 것이죠. 당대의 젠더 이데올로기가 반영된 표현임을 알 수 있습니다.

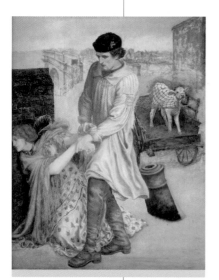

단테 가브리엘 로세티,
〈발견〉 … *336p*

타락한 여성상을 다룬 대표적인 작품이 단테 가브리엘 로세티의 〈발견〉입니다. 로세티는 영국의 라파엘전파를 대표하는 남성 화가이자 문학가였습니다. 이 그림 〈발견〉은 미완성 작품입니다. 배경이 채색되지 않은 채 드로잉으로 남아 있습니다. 로세티가 말년에 그린 작품으로, 완성하지 못하고 사망한 것입니다. 노클린은 〈발견〉이 로세티의 개인적인 예술관의 변화를 담고 있다고 설명합니다. 말년에 이르러 노화가가 느낀 자괴감과 모멸감을 표현했다고 보았습니다. 당시 미술계가 상업성을 지나치게 강조하면서 로세티는 돈벌이에 치중하는 예술가들의 행위를 타락으로 본 것이지요. 자본의 논리에 맹종하는 예술가들의 타락을 비판적으로 그렸다고 볼 수 있습니다.

그러나 겉으로 드러난 주제는 사회로 나가 성적으로 타락하고 삶에 실패한 여성에 관한 이야기입니다. 로세티는 가정을 떠나 보호받지 못하고 거리를 헤매는 여성을 주인공으로 내세웁니다. 타락한 이 여성을 구원하기 위해 나선 이는 건전하게 생업에 종사하는 젊은 남성입니다. 예수 그리스도가 죄지은 자를 구원하듯 그림 속의 근면하고 건전한 젊은이 역시 타락한 여성을 구원합니다. 이렇게 해석할 수 있는 이유는 남성의 수레에 실린 그물 속의 어린 양 때문입니다. 그물 속의 양은 죄의 덫에 사로잡힌 순수한 영혼을 의미합니다. 성서에 따르면 어린 양은 인류를 의미하고, 예수가 목자로서 이 어린 양을 구원합니다. 화가는 이러한 비유를 통해 성적으로 타락한 여성의 구원자로서 남성의 존재와 역할을 강조하는 것입니다.

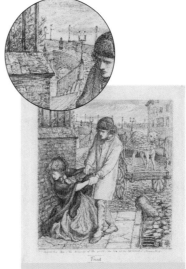

이 작품을 보다 정확하게 이해하기 위해서 로세티가 그린 습작을 함께 보아야 합니다. 습작에는 원경의 도시와 전경을 연결하는 다리 위에 검은색 실루엣의 사람이 등장합니다. 다리 위에 선 사람은 런던에서 자주 일어난 '익사하는 여성' 사건과 연관돼 있습니다. 당시 영국에서는 사회생활에 실패하거나 성적으로 타락한 여성들이 템스강에 몸을 던져 자살하는 일이 자주 발생했습니다. 로세티의 습작은 타락한 여성이 더 큰 죄악인 자살에 이를 수 있음을 암시합니다. 이를 통

<발견> 습작 ⋯ 337p

해 종교적 구원자로서 남성의 역할이 더욱 중요하게 부각되는 것입니다. 남성의 구원이 없다면 거리에 쓰러진 여성은 습작에 나타난 인물처럼 다리에서 몸을 던져 자살에 이를 수 있기 때문입니다.

요구받은 여성상

로제티는 왜 사회로 진출하는 여성들을 타락한 여성으로 묘사했을까요? 빅토리아 여왕이 통치하던 영국에서는 금욕주의와 함께 유럽 사회 전반에 확산된 소가족 중심의 건전한 가정상이 강조되었습니다. 여성은 남편에게 순종하고 아이의 양육에 매진하는 아내이자 어머니여야 한다는 성 관념이 자리 잡았지요. 사회가 공유하는 성에 대한 보편적 관념의 영향을 받은 화가들은 정형화된 여성 이미지를 반복 생산하게 됩니다.

조지 엘가 힉스,
〈오랜 영국의 원동력〉
⋯▸ 338p

조지 엘가 힉스George Elgar Hicks가 그린 〈오랜 영국의 원동력〉이 좋은 예입니다. 힉스가 모델로 삼은 것은 영국의 노동자 가족입니다. 산업혁명 이후 노동의 가치를 강조하는 영국의 사회 분위기를 반영한 것으로 보입니다. 여기서 힉스는 신체적으로 건강하고 야성적인 아버지와 그런 남편의 품에 안겨 순종하는 시선으로 바라보는 어머니를 묘사합니다. 남편의 보호를 받는 삶에 만족하는 여성이 당대 영국 사회가 기대하는 아내의 이미지인 것입니다. 그러한 부부와 함께 사랑스러운 아이가 하나의 가정을 구성하는 것이지요. 아이는 어머니의 사랑을 받으며 양육되는 존재로 묘사됩니다. 힉스는 이러한 행복한 소가족을 국가의 원동력이라 지칭합니다. 따라서 국가의 기본이 되는 전형적인 소가족 틀에서 벗어나 사회로 나오는 여성들은 부정적인 존재로 손가락질받을 수밖에 없었습니다.

조지 엘가 힉스,
〈여성의 의무: 남성의 반려자〉
⋯→ 339p

조지 엘가 힉스,
〈여성의 의무: 어린이의 보호자〉
⋯→ 339p

또 다른 작품인 〈여성의 의무: 남성의 반려자〉에서 힉스는 여
성의 성역할을 보다 노골적으로 드러냅니다. 여성의 의무가 아내로
서 고통스러워하는 남편을 위로하고 반려자로서 순종하는 것이라
고 이야기합니다. 같은 시리즈의 작품으로 〈여성의 의무: 어린이의
보호자〉가 있습니다. 이 작품에서는 여성의 전형적 역할이 어린이를
보호하는 것이라고 이야기합니다. 여성은 어머니 혹은 유모, 가정교
사일 수 있습니다만, 이 모든 역할을 어린이의 보호자로 정의합니
다. 이러한 작품이 당대 영국인들에게 호응을 얻으며 당시의 성 관
념에 부합하는 작품으로 평가받습니다. 그리고 이러한 성역할의 틀
에서 벗어나 사회로 진출하는 여성들은 전통적인 여성상에 반한다
는 이유로 타락한 여성으로 여겨진 것입니다.

가정을 벗어난 여성들에게
보내는 경고

조지 프레더릭 와츠George Frederic Watts의 〈익사체로 발견〉에는 물에 빠져 목숨을 잃은 여성이 등장합니다. '익사하는 여성' 사건을 접한 바 있는 영국인들은 물 밖으로 시신을 드러낸 여성을 성적으로 타락한 끝에 템스강에서 자살에 이르게 된 여성으로 짐작하기 십상이었습니다. 여성이 순종적인 삶에 만족하지 못하고 가정의 울타리를 벗어나 사회로 나갔다가 비극적인 죽음에 이른 것입니다. 배경의 도시가 짙은 어둠 속에 잠겨 있습니다. 별마저 빛을 잃어가는 어두운 밤하늘은 여성에게 더 이상 희망이 없음을 암시합니다.

바실리 페로프Vasily Perov가 그린 〈물에 빠진 여인〉도 마찬가지입니다. 익사한 여성의 시신이 바닥에 놓여 있습니다. 이 여성은 멀리 안개에 싸여 있는 현실로부터 동떨어진 존재입니다. 정상적인 사회적 삶에서 분리된 실패한 인생이자 성적으로 타락한 여성입니다. 거만한 자세로 담배를 물고 여성의 시신을 내려다보는 남성은 경찰입니다. 그의 얼굴에는 일말의 동정심도 비치지 않습니다. 시

조지 프레더릭 와츠,
〈익사체로 발견〉 ⋯→ 340p

바실리 페로프, 〈물에 빠진 여인〉
⋯→ 340p

신을 어떻게 처리할지만 고민합니다. 이 같은 설정은 죽음 이후에
도 여성이 남성의 손에 놓여 있다는 사실을 보여줍니다. 무심한 남
성 경찰의 선택에 따라 여성의 시신은 거두어지거나 버려질 수 있
는 것이죠. 시선의 위치가 두 인물의 위계 관계를 보여줍니다. 위에
서 내려다보는 경찰의 지배적 시선은 여성은 죽음 이후에도 남성에
게 맡겨져 있음을 암시합니다. 당대 사회의 젠더 이데올로기를 노
골적으로 드러내는 작품이라고 할 수 있습니다.

오거스투스 에그Augustus Egg는 1858년에 〈과거와 현재〉라는 제
목의 연작을 발표합니다. 총 석 점으로 구성된 이 작품의 주제는 역
시 여성의 타락입니다. 남편을 배신하고 그의 보호에서 벗어난 아내
가 비극적인 삶의 나락으로 떨어진다는 내용을 담았습니다.

1편에는 중산층 가정을 배경으로 탁자에 앉아 있는 남성과 바
닥에 엎드려 있는 여성이 등장합니다. 남성의 지배적인 시선과 낙엽
처럼 힘없이 쓰러진 여성의 모습이 대조적입니다. 모두 포기했는지,
쓰러진 여성의 모습에서 절망감마저 느껴집니다.

오거스투스 에그, 〈과거와 현재 1〉 … *341p*

왼쪽 바닥에는 먹다 남은 사과가 버려져 있습니다. 이는 성적 타락을 의미합니다. 과일 혹은 꽃을 꺾는다는 것은 여성의 몸을 성적으로 취한다는 의미가 있습니다. 에그 역시 먹다 남은 사과를 통해 여성이 성적으로 타락했음을 보여줍니다. 여성이 남편의 보호를 벗어나 가정 밖으로 나서면서 좋지 못한 일을 경험한 것이죠.

이제 아내는 어떻게 될까요? 화가는 이미 그림 속에 여성의 미래를 암시해두었습니다. 먼저 왼쪽에 등장하는 딸들을 한번 보세요. 카드로 집을 짓고 있습니다. 그런데 카드 한 장이 떨어지면서 집이 무너져 내리는 모습이 보입니다. 어머니의 타락으로 인해 가정이 붕괴될 것임을 암시하는 것이죠. 배경에 등장하는 거울도 주목해야 합니다. 거울은 반대편에 위치한 문을 반사하고 있습니다. 거울에 비친 문이 활짝 열려 있습니다. 이 그림에서는 긍정적인 의미가 아닙니다. 아내가 남편에 의해 문 밖으로 내쳐질 것을 의미하기 때문입니다. 이런 장치들을 통해 에그

오거스투스 에그,
〈과거와 현재 2〉 ···→ 342p

오거스투스 에그,
〈과거와 현재 3〉 ···→ 343p

는 여성이 용서받지 못하고 문 밖으로 추방당할 것임을 암시합니다. 즉 가정으로부터 쫓겨나는 것이지요.

2편에 등장하는 어둡고 황량한 밤하늘과 구름에 싸인 달은 그녀의 인생이 되돌려질 수 없음을 말해줍니다. 결국 집 밖으로 나온 여성은 늙은 여성의 무릎에 얼굴을 묻고 눈물을 흘립니다. 자신의 과거를 후회하는 모습입니다.

마지막 3편은 걸인으로 살아가는 여성의 비극적인 현실을 묘사합니다. 여성은 포대기에 싸인 어린아이를 안고 어두운 다리 아래에서 멀리 도시의 풍경을 바라봅니다. 아이는 성적 타락으로 출산한 사생아입니다. 여성은 자신의 인생만 불행하게 만든 것이 아니라 또 하나의 불행한 생명을 세상에 내놓은 것입니다. 멀리 달이 비치는 도시는 건전한 삶의 공간으로 여성의 과거를 의미합니다. 돌아갈 수 없는 시절에 대한 회한이 여성의 얼굴에서 묻어납니다.

에그는 사회로 진출하는 여성들에게 보내는 경고의 의미로 작품을 구성했습니다. 여성이 남편의 울타리, 즉 가정의 보호를 벗어나 사회로 나갈 경우 비극적인 결말을 초래할 수 있다는 메시지를 전달하는 것이죠.

타락한 여성상에 담긴
지배 이데올로기

사회에 진출한 여성들이 성적으로 타락할 수 있다는 이야기는 19세기에 처음 나온 것이 아닙니다. 18세기 영국 화가인 윌리엄 호가스William Hogarth가 그린 〈매춘부 몰의 인생 역정〉은 건전한 농촌 가정을 벗어나 도시의 화려한 생활을 꿈꾼 젊은 여성이 직면하는 부정적인 현실을 보여줍니다. 이들 젊은 여성들은 대부분 인생의 변화를 꿈꾸거나 돈을 벌어 집안에 도움을 주려고 사회에 나온 순박한 시골 처녀들입니다.

하지만 낯선 도시에서 그녀들에게 손을 내미는 이는 늙은 여성 포주입니다. 젊은 여성들을 유인해 매춘 사업을 하는 이들이지요. 불순한 의도를 가진 포주만이 순진한 시골 여성들에게 관심을 보이며 감언이설로 유혹합니다. 화면 오른쪽으로 젊은 여성을 유인하는 포주를 더욱 음흉한 시선으로 바라보는 남성들이 등장합니다. 젊은 여성을 탐하는 매춘 산업의 소비자들입니다. 호가스의 작품은 이미 18세기부터 여성들의 사회 진출을 성적 탈락에 노출되는 일로 보는 성 관념이 존재했음을 보여줍니다.

호가스의 그림에는 앞서 봤던 로세티나 에그의 작품에 나타나지 않는 특징이 있습니다. 바로 농촌 여성을 주인공으로 삼았다는 것입니다. 호가스처럼 성공한 부르주아이자 지식인의 시선에는 피지배층인 농촌 사회의 안정된 가족 제도가 중요했던 것입니다. 농

윌리엄 호가스,
〈매춘부 몰의 인생 역정〉
⋯→ 344p

촌 사회의 안정이 흔들리면 지배계급과 피지배계급 간의 건전한 위계 관계가 위협받기 때문이지요. 농촌 체제가 건전하고 순박하게 유지되어야 대도시를 중심으로 살아가는 귀족과 상류층의 삶이 유지되는 것입니다. 농촌 노동계급이 부지런히 생산 활동을 하고 세금을 납부해야 국가가 온전히 운영되고 지배계급도 유지되는 것이니까요. 이러한 지배 이데올로기에 따라 농촌 여성의 삶은 더더욱 건전한 소가족 제도에서 벗어나서는 안 된다고 본 것입니다.

호가스의 그림은 젊은 여성이 서둘러 성적 타락의 위험을 깨닫고 농촌의 가정으로 돌아가야 한다는 교훈적인 메시지를 전달합니다. 농촌의 소가족 내에서 남편 혹은 아버지의 보호 아래 순종하며 사는 것이 가장 바람직한 여성의 인생임을 강조합니다.

여성의 각성

홀먼 헌트Holman Hunt는 로세티의 동료 화가로, 마찬가지로 라파엘전파의 영향을 받았습니다. 그의 작품에도 타락한 여성이 등장합니다만, 앞서 봤던 작품들과는 다른 점이 있습니다. 제목에서 이미 〈깨어나는 양심〉을 말합니다. 남성의 손에 사로잡혀 있는 여성은 건전한 가정을 벗어난 탓에 성적인 타락의 위험에 놓여 있습니다. 그러나 헌트는 여성이 자신이 처한 문제를 깨닫고 남성의 손을 뿌리치고 일어서는 순간을 묘사합니다. 이러한 순간을 헌트는 〈깨어나는 양심〉이라 했습니다. 자신의 성적 타락을 각성하고 변화하려는 여성의 모습을 강조합니다.

여성의 행동을 각성이라고 보는 데에는 등 뒤의 커다란 거울 이미지가 근거가 됩니다. 거울 속에는 여성이 바라보는, 빛이 찬란히 내리비치는 정원이 반사되어 보입니다. 이는 건강하고 순수하며 희망이 깃든 세계를 암시합니다. 여성은 어두운 삶을 벗어나 밝은 세상으로 나아가려 합니다. 오른쪽 벽에 걸린 액자 속의 죄인을 사하는 예수의 모습 역시 각성한 그녀가 구원받을 수 있음을 보여줍니다.

이 그림에서 남성의 악의는 어떻게 알아차릴 수 있을까요? 헌트는 탁자 아래에 가녀린 새를 발로 놀리는 고양이를 묘사합니다. 장난감처럼 새의 한쪽 날개를 짓누르면서 놀리는 음흉한 고양이입니다. 동물로 남녀 관계

홀먼 헌트,
〈깨어나는 양심〉
⋯→ 345p

를 암시한 것입니다. 남성은 고양이처럼 음흉한 마음으로 여성을 유혹해 성적으로 타락시키려 한 것입니다.

앞서 로세티가 타락한 여성을 구원하는 존재로 남성의 역할을 강조했다면, 헌트는 여성이 스스로 각성할 수 있다고 말합니다. 하지만 헌트 역시 사회에 진출한 여성의 삶을 성적 타락과 연관 짓고 있습니다. 여성들이 위험을 깨닫고 도덕적 양심을 회복하여 가정으로 돌아가야 한다는 메시지를 전하는 것이죠.

우리는 흔히 미술가가 개인의 가치관과 감정에 입각해서 그림을 그린다고 생각합니다. 그러나 미술 작품은 당대 사회의 가치관을 반영하는 산물이기도 합니다. 역사적인 작품들을 돌아보면 결국은 각 시대의 중요한 세계관이 담겨 있다는 것을 알 수 있습니다. 타락한 여성상을 보여주는 그림에는 여성들의 사회 진출이 본격화된 시기에 가정에 머물지 않고 남편의 보호를 벗어나는 여성들을 부정적으로 바라본 남성들의 가치관이 투영되어 있습니다. 과거의 수동적인 여성상에서 벗어나려는 여성들에게 보내는 가부장제 사회의 경고가 담겨 있는 것입니다. 그러나 여성들의 사회 진출은 막을 수 없는 역사적 흐름이었습니다. 당대 사회는 어떤 반응을 이어갔을까요? 이제 우리는 마지막으로 팜므파탈 이미지에 관해 이야기를 나눠야겠습니다.

미술 작품 다시 보기

조르주 쇠라, 〈그랑자트 섬의 일요일 오후〉, 1884-1886년, 캔버스에 유채, 207.5x308.1cm, 시카고 미술연구소

에드가 드가, 〈가정부와 함께 있는 아기 앙리〉, 1870년, 판지에 유채, 30x40cm, 개인소장

에두아르 마네, 〈폴리 베르제르의 술집〉, 1881-1882년, 캔버스에 유채, 96×130cm, 코톨드 미술관

위 앙리 드 툴루즈로트레크, 〈자르댕 드 파리의 잔 아브릴〉, 1893년, 석판화, 129.1x93.5cm, 메트로폴리탄 미술관
아래 에드가 드가, 〈마담의 생일〉, 1876-1877년, 파스텔, 26.6x29.5cm, 파리 피카소 미술관

단테 가브리엘 로세티, 〈발견〉, 1850년대, 캔버스에 유채, 91.4×80cm, 델라웨어 미술관

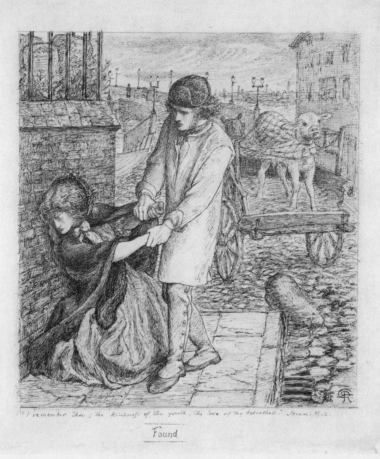

"I remember Thee; the kindness of thy youth, the love of thy betrothal." Jerem. II. 2.

Found

단테 가브리엘 로세티, 〈발견〉 습작, 1853년, 종이에 잉크, 20.5×18.2cm, 영국 박물관

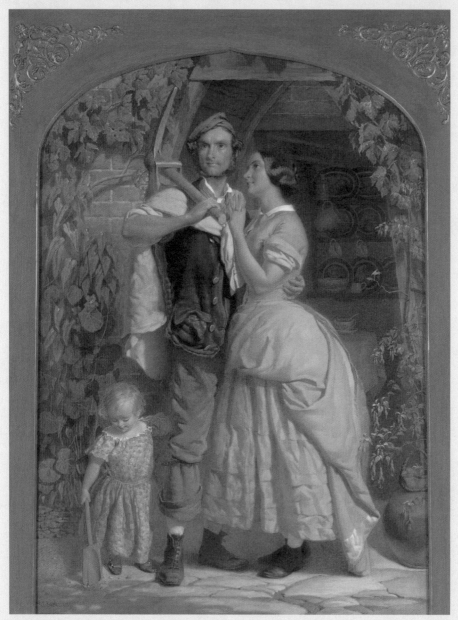

조지 엘가 힉스, 〈오랜 영국의 원동력〉, 1857년, 캔버스에 유채, 74.9×53cm, 예일 영국미술센터

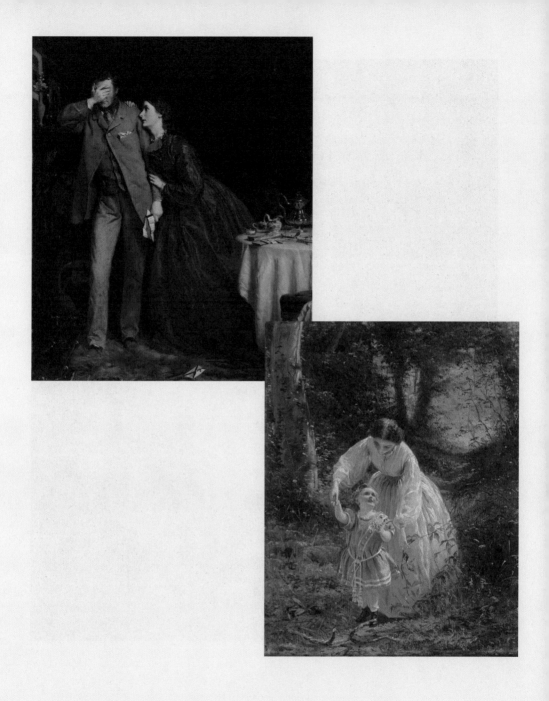

위　조지 엘가 힉스, 〈여성의 의무: 남성의 반려자〉, 1863년, 캔버스에 유채, 76.2×64.1cm, 테이트 미술관
아래　조지 엘가 힉스, 〈여성의 의무: 어린이의 보호자〉, 1863년, 판넬에 유채, 25.4x20cm, 더니든 공공미술관

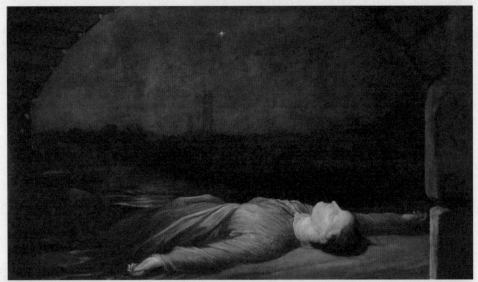

위 조지 프레더릭 와츠, 〈익사체로 발견〉, 1848-1850년, 캔버스에 유채, 119.4x213.4cm, 와츠 미술관
아래 바실리 페로프, 〈물에 빠진 여인〉, 1867년, 캔버스에 유채, 68x106cm, 트레치아코프 미술관

340

오거스투스 에그, 〈과거와 현재1〉, 1858년, 캔버스에 유채, 63.5×76.2cm, 테이트 미술관

오거스투스 에그, 〈과거와 현재2〉, 1858년, 캔버스에 유채, 63.5×76.2cm, 테이트 미술관

오거스투스 에그, 〈과거와 현재3〉, 1858년, 캔버스에 유채, 63.5×76.2cm, 테이트 미술관

윌리엄 호가스, 〈매춘부 몰의 인생 역정〉, 1732년, 에칭, 30.8x38.1cm, 영국 박물관

홀먼 헌트, 〈깨어나는 양심〉, 1853년, 캔버스에 유채, 76.2x55.9cm, 테이트 미술관

팜므파탈
이미지의 부상

열두번째 수업을
시작하며

19세기 타락한 여성상과 함께 주목해야 할 또 하나의 여성 이미지가 팜므파탈입니다. 이 용어는 19세기 프랑스 문학에서 처음으로 등장하는데요, 자신의 관능적인 매력을 이용해 남성을 유혹하여 위험에 빠트리거나 죽음에 이르게 하는 여성을 의미합니다. 중세의 이브 도상에서 살펴봤듯이 팜므파탈로 해석되는 여성 이미지는 오래전부터 등장했지만 19세기에 유독 많이 그려졌습니다. 왜 그랬을까요? 화가 르누아르의 말에서 짐작해볼 수 있습니다. 르누아르는 화가나 문학가와 같이 남성의 고유 영역으로 여겨온 분야에서 활동하는 여성은 다리가 다섯 개 달린 송아지와 같다고 비유합니다. 남성의 영역을 침범하는 여성들을 비정상적인 존재로 본 것입니다. 그러면서 여성은 차라리 무희나 가수가 되는 편이 낫다고 주장합니다. 여성의 사회적 영역을 대중적인 오락 산업으로 국한하려는 의도를 보여주는 것입니다.

19세기 유럽 사회에는 여성의 사회 진출과 활동을 사회적 위협으로 보는 이들이 많았습니다. 산업혁명 이후 여성들의 사회 진출이 늘어나고 교육 기회가 증가하면서 여성들의 참정권을 요구하는 목소리도 커지게 됩니다. 피임법이 널리 보급되면서 성적 자율권에 대한 인식도 높아졌지요. 불안을 느낀 남성들은 강하고 야심만만한 여성들에 대해 극도의 거부감을 드러냈고, 부정적인 여성상이라는 낙인을 찍어 경고하고자 했습니다. 19세기 미술 작품에 팜므파탈 이미지가 대거 등장한 이유입니다.

이브, 팜므파탈의 원형

맨 먼저 살펴봐야 할 팜므파탈 소재는 이브
입니다. 앞서 중세 이후 미술 작품에 나오는 이브
에 대해 설명하면서, 인류 최초의 여성이자 아담
의 아내인 이브가 죄악과 동일시되었다고 말씀드
렸습니다. 이브에서 출발한, 악에 사로잡힌 여성
이미지가 훗날 팜므파탈로 연결됩니다. 이브가
팜므파탈의 원형인 셈입니다. 19세기에도 이브는
팜므파탈 이미지의 중요한 소재가 됩니다.

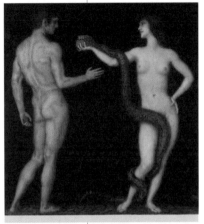

프란츠 폰 슈투크,
〈아담과 이브〉··· 367p

프란츠 폰 슈투크Franz von Stuck가 그린 〈아담
과 이브〉를 보면 아담에게 원죄를 짓도록 유혹하
는 이브가 등장합니다. 웃고 있는 이브의 표정에서는 사악하
고 도발적인 성격이 강조됩니다. 사탄으로 해석되는 뱀이 그
녀의 생식기를 지나 손에 든 붉은색 사과로 연결됩니다. 사탄
인 뱀과 이브를 하나의 존재로 보는 것입니다.

슈투크의 또 다른 작품 〈원죄〉 역시 두려움 없이 거대한
뱀을 몸에 두르고 있는 이브를 묘사합니다. 여기서도 뱀은 곧
사탄을 의미합니다. 작품의 제목도 이브가 죄악과 동일시된
다고 말합니다. 이브는 젖가슴을 드러낸 채 도발적인 표정으
로 관람객을 응시합니다. 화가는 의도적으로 이브의 젖가슴과
복부를 강조합니다. 어두운 얼굴과 대비되도록 상반신 누드를
밝게 처리해 이브의 성적 매력을 부각하는 것입니다.

프란츠 폰 슈투크, 〈원죄〉
··· 368p

팜므파탈이라는 개념을 보통 '치명적 여성' 혹은 '숙명적 여성'
이라고 해석하지만, 사실 그런 의미는 중요하지 않습니다. 팜므파탈

349

에는 두 가지 특성이 전제되어야 합니다. 첫번째가 관능성입니다. 팜므파탈은 남성을 성적으로 유혹해 위험에 빠뜨리는 존재이기 때문입니다. 남성을 유혹할 만큼 치명적인 성적 매력을 가진 존재가 팜므파탈입니다. 두번째는 파괴성입니다. 팜므파탈은 남성을 곤경에 빠뜨리고 죽음에 이르게 할 만큼 파괴적인 본성을 가져야 합니다. 이 대목에서 팜므파탈은 사악한 존재로 해석되는 것입니다. 여성이 왜 파괴적인 행동을 하는지, 이유는 중요하지 않습니다. 남성을 위험에 빠뜨린다는 설정 자체가 팜므파탈을 악과 동일시한 데서 나온 것입니다. 슈투크의 작품에서 이브가 상반신을 드러낸 채 사악한 표정으로 웃고 있는 이유는 바로 팜므파탈의 이 두 가지 특성을 보여주기 위한 것입니다.

이브의 연장선에서 살펴볼 수 있는 소재가 릴리트Lilith입니다. 릴리트는 유대교 신화에 등장하는 흙으로 빚어서 만든 아담의 아내입니다. 구약성서에 따르면 하느님은 흙을 빚어 아담을 만들고 그의 갈비뼈를 뽑아 이브를 창조합니다. 그러나 성서 이전의 유대교 신화에서는 최초의 남성인 아담과 함께 흙으로 빚어진 릴리트가 아내로 등장합니다. 아담이 낮을 대표하는 인간이라면, 아내인 릴리트는 밤의 사악함을 지닌 존재입니다. 처음부터 남성은 낮으로 여성은 밤으로 설정하고, 릴리트를 어둠의 상징으로 해석한 것입니다.

존 콜리어John Collier의 〈릴리트〉는 사탄을 상징하는 뱀을 몸에 감고 만족해하는 릴리트를 보여줍니다. 죄악과 손잡고 즐거워하는 모습에서 파괴적인 본성이 감지됩니다. 동시에 콜리어는

존 콜리어, 〈릴리트〉
⋯→ 369p

릴리트를 아름다운 금발을 늘어뜨린 누드 여성으로 묘사합니다. 릴리트의 관능을 강조하며 그녀가 아담의 파트너로서 남성을 유혹하는 존재임을 드러냅니다.

로세티가 그린 〈레이디 릴리트〉는 콜리어의 작품과 비교하면 파괴적인 특성은 부각되지 않습니다. 관능성도 크게 강조되지 않고 귀족 여성과 같은 우아한 아름다움이 부각됩니다. 로세티는 아름다운 꽃을 통해 릴리트의 여성성을 강조합니다. 그러나 〈레이디 릴리트〉라는 제목을 사용함으로써, 그림 속의 여성이 치명적인 관능성을 감추고 있음을 암시합니다. 릴리트로 불리는 순간 아름답고 평범한 여성이 아닌 남성을 곤경에 빠뜨릴 수 있는 위험한 여성으로 해석되는 것입니다.

단테 가브리엘 로세티,
〈레이디 릴리트〉···→ 370p

살로메, 세례자 요한의 목을 베다

귀스타브 모로,
〈살로메와 목이 잘린 세례자
요한의 환영〉···→ 371p

신약성서에 따르면 살로메는 세례자 요한에게 구애를 거부당하자 앙심을 품고 그를 죽음에 이르게 합니다. 복수를 위해 의붓아버지인 헤롯왕 앞에서 관능적인 춤을 추고, 대가로 세례자 요한의 목을 요구하지요. 성인인 세례자 요한을 죽음으로 이끈 파괴적인 여성이라는 이유로 살로메는 전형적인 팜므파탈로 그려집니다.

19세기에 그려진 살로메 중 가장 인상적인 작품은 단연 귀스타브 모로Gustave Moreau의 작품입니다. 모로는 1876년 〈살로메와 목이 잘린 세례자 요한의 환영〉을 그렸습니다. 몽환적인 공간에 세례자 요한의 잘린 목이 유령으로 등장하고, 이에 놀란 살로메가 손가락으로 가리키며 노려보고 있습니다. 신체가 훤히 드러나는 의상이 살로메의 관능을 강조하고, 세례자 요한을 향한 강렬한 손짓과 사나운 표정이 파괴성을 드러냅니다.

그러나 작품의 전체적인 맥락에서 보면 모로는 주제를 크게 부각하지 않습니다. 여기서 강조하는 것은 미학적인 요소입니다. 모로는 인상주의 이후 회화가 순수성을 추구하며 점차 추상으로 발전해가는 흐름을 인지하고 있었습니다. 따라서 여전히 구상의 주제를 다루지만 배경에는 추상적인 요소를 도입하여 화면의 조형성을 강조하려 합니다. 모로는 배경이 되는 화려한 궁전을 사실적으로 묘사하지 않고 간결한 선을 이용해 실루엣만을 드러내어 평면적이고 추상적으로 그렸습니다. 화면의 조형적 요소를 살려 살로메 이야기를

미학적으로 걸러내 중립에 두는 것입니다.

반면에 로비스 코린트Lovis Corinth는 살로메를 성서의 일화를 충실하게 살려 사실적으로 묘사합니다. 코린트는 오늘날 모더니즘의 역사, 즉 예술의 조형적 순수성이 강조되는 추상미술로 가는 역사적 흐름에서 주류 화가가 아니었기에 오히려 살로메에 대한 직접적인 인상을 잘 표현할 수 있었습니다. 세례자 요한의 잘린 목이며 남은 시신이 수습되는 과정도 적나라하고 자세히 그립니다. 요한의 목을 자른 근육질 남성들의 손의 힘줄도 그대로 드러냅니다. 노예들은 두려움에 떨며 세례자 요한의 목을 담아 살로메에게 바칩니다. 죽은 세례자 요한의 얼굴을 어루만지는 살로메의 표독스러운 표정과 드러난 젖가슴이 파괴성

로비스 코린트, 〈살로메〉
⋯ 372p

과 관능성을 동시에 보여줍니다. 코린트는 모로보다 서사를 생동감 있게 묘사하며 살로메의 잔인성을 강조합니다.

제가 살로메 이미지를 다루면서 코린트의 작품을 자세히 언급하는 이유가 있습니다. 특히 모로의 작품과 비교하면서 말이죠. 코린트는 미술사에서 거의 언급하지 않는 화가입니다. 모더니즘 중심의 양식사에서 주목받지 못해 비주류로 남겨진 화가입니다. 기존의 남성 대가 중심의 양식사 연구가 아니라 다양한 주제의 영역으로 시선을 확장하면 코린트와 같이 보이지 않던 화가들을 발굴하게 됩니다. 19세기 미술을 살로메라는 주제로만 살펴보아도 그동안 미술사에서 언급하지 않은 다양한 미술가들의 흥미로운 작품들을 발견할 수 있고, 이를 통해 미술사가 더욱 풍성해지는 것이지요. 그래서 페미니즘을 비롯한 새로운 관점의 미술사 연구가 필요한 것입니다.

프란츠 폰 슈투크, 〈살로메〉 ⋯→ 373p

이번에는 슈투크가 그린 〈살로메〉를 보겠습니다. 부드러운 색채의 화면 안에 도취된 듯 춤을 추는 살로메가 등장합니다. 화가는 살로메의 팜므파탈 이미지를 강조하기 위해 상체를 노골적으로 드러낸 채 관능적인 춤을 추는 모습을 묘사합니다. 여기서 살로메는 마치 목이 꺾일 듯한 자세로 사악하게 웃고 있는 표정으로 파괴적 본성을 드러냅니다.

오브리 비어즐리Aubrey Beardsley는 영국의 아르누보 양식을 대표하는 화가로 1894년에 오스카 와일드의 희곡 《살로메》에 싣기 위해 여러 점의 삽화를 제작합니다. 그중에서 살로메의 이미지가 직접 등장하는 두 작품을 보겠습니다.

지금 보시는 작품은 〈살로메, 춤의 보상〉입니다. 비어즐리 작품은 유미주의에 기초하여 강렬한 색면을 강조하는 아르누보의 조형성을 따릅니다. 내용적으로는 에로티시즘을 강조합니다. 이 작품에서도 죽은 세례자 요한의 목을 유혹하듯 바라보는 살로메를 관능적으로 묘사합니다. 잘린 세례자 요한의 목에서 굵은 검정

오브리 비어즐리,
〈살로메, 춤의 보상〉 ⋯ 374p

선으로 표현된 피가 낭자하게 흐릅니다. 이를 거리낌없이 어루만지는 살로메의 자세에서 파괴적인 속성이 느껴집니다.

같은 작품집에 실린 〈살로메, 절정〉에는 잘린 세례자 요한의 목을 부여잡고 키스하려는 듯이 다가가는 살로메가 등장합니다. 키스라는 행위를 통해 남성을 성적으로 유혹하려는 관능성을 드러내고, 그러는 대상이 이미 죽은 자라는 사실을 통해 파괴성을 강조합니다. 세례자 요한의 목에서 흘러내린 피에서는 꽃이 피어납니다.

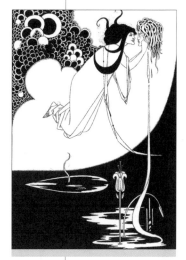

오브리 비어즐리,
〈살로메, 절정〉 ···→ 375p

죽음을 에로티시즘과 연결해서 표현한 것입니다. 죽음은 타나토스Thanatos를, 새로 피어나는 꽃은 에로스Eros, 즉 생에 대한 욕망을 의미합니다. 고대 철학자들은 이 두 가지 요소가 서로 대립하면서도 결국은 인간의 생 안에서 공존하며 끊임없이 순환한다고 설명합니다. 죽음 이후에 새로운 생명이 탄생하고, 이렇게 탄생한 생명은 궁극적으로 소멸과 파괴로 나아가게 됩니다. 많은 예술가들이 생의 원리를 설명하는 에로스와 타나토스 개념에 주목해왔듯이, 비어즐리 역시 팜므파탈 이미지와 이를 결합하여 표현하고 있는 것입니다.

리시스트라타,
성의 권리를 주장한 여성들

비어즐리는 살로메 이외에도 다양한 팜므파탈 이미지를 그렸습니다. 사례 하나를 더 보겠습니다. 1897년에 그린 〈리시스트라타를 위한 삽화〉입니다. 리시스트라타Lysistrata는 고대 그리스의 극작가인 아리스토파네스Aristophanes의 희극에 등장하는 여성입니다. 극에 따르면 펠로폰네소스 전쟁이 일어나 모든 남성이 전쟁터로 나가는 바람에 출산도 불가하고 성적 욕구도 풀 수 없었던 여성들이 모여 성 파업에 나섭니다. 남편들이 휴가를 나왔을 때 잠자리를 거절하기로 모의한 것이죠. 이를 주도한 이가 리시스트라타입니다. 그녀는 아테네 여성들뿐만 아니라 적

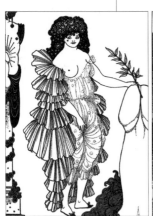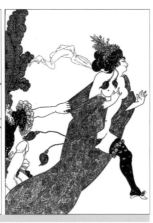

오브리 비어즐리,
〈리시스트라타를 위한 삽화〉
···▶ 376, 377p

국의 여성들까지 성 파업에 동참시킵니다. 그러자 남편들이 전쟁을 그만두고 각자 집으로 돌아갔다는 일화가 전해집니다.

남성인 비어즐리는 여성들의 성 파업을 용납할 수 없는 파괴행위로 생각한 듯합니다. 삽화에는 거대한 남성의 생식기를 희롱하며 자위행위를 하는 여성이 등장합니다. 또 다른 삽화에는 성적으로 잔뜩 흥분한 남성의 성기가 보이고, 남성의 유혹을 뿌리치며 달아나는 여성이 등장합니다. 여성이 성적 주체성을 드러내는 모습인데요, 비어즐리는 이러한 여성들을 부정적으로 묘사합니다. 여성들의 얼굴을 굉장히 어리석고 우스꽝스럽게 묘사했어요. 화가는 성적 자율

권을 행사하는 여성들을 부자연스럽고 거부감을 일으키는 존재로 그려냅니다.

19세기 영국에서는 피임법이 발달하면서 남성들이 당연히 가져야 하는 종족 보존의 권리가 위협받는다고 여겼습니다. 이런 상황에서 옛 일화에 전해지는 여성들의 자위행위와 남성들의 유혹을 거부하는 성적 도발은 당대 남성들에게 위험하고 불쾌한 요소로 받아들여진 것입니다.

유딧, 민족의 영웅에서 팜므파탈로

팜므파탈 이미지에는 성서 속 여성들이 자주 등장합니다. 앞서 살펴본 이브와 살로메, 그리고 지금부터 살펴볼 유딧이 대표적인 경우입니다. 유딧에 관해서는 바로크 시대의 여성 화가인 젠틸레스키를 이야기하며 이미 관련 내용을 살펴봤습니다. 그녀는 적장인 아시리아의 장군 홀로페르네스의 목을 자르고 유대 민족을 구한 영웅입니다. 성서에서 이미 죄인으로 규정한 이브와 살로메와는 다릅니다. 그러나 대부분의 작품에서 유딧은 영웅이 아닌 남성을 살해하는 팜므파탈로 그려집니다. 여성 화가인 젠틸레스키만이 다른 시각을 보여주었지요. 19세기에도 마찬가지입니다. 강한 여성에 대한 거부감이 어느 때보다 높았으니, 성서 속의 영웅이라고 해도 남성을 제압하는 유딧이 좋게 보였을 리 없습니다.

슈투크는 〈유딧과 홀로페르네스〉에서 유딧이 홀로페르네스를 잠재우고 목을 자르는 순간을 묘사합니다. 화가는 유딧을 완전한 누드로 그려 관능성을 강조합니다. 긴 칼을 들고 매서운 눈으로 잠든 남성을 내려다보는 자세는 유딧의 파괴성을 반영합니다. 본래 성서에 나오는 영웅의 이미지가 어떤지는 짐작도 할 수 없습니다. 화가는 유딧을 잠들어 있는 남성을 죽일 수 있는 파괴적인 여성으로만 묘사합니다.

같은 맥락에서 구스타프 클림프Gustav Klimt가 그린 〈유딧 I〉도 살펴보지요. 유딧은 홀로페르네스의 목을 안고 도취된 표정으로

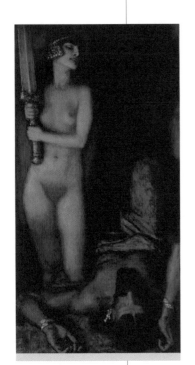

프란츠 폰 슈투크,
〈유딧과 홀로페르네스〉
⋯→ 378p

관람객을 응시합니다. 옷을 풀어헤치고 젖가슴을 드러낸 자세는 관능성을 드러냅니다. 잘린 목을 들고 도취된 표정을 짓는 부분에서 일부 학자들은 '네크로필리아Necrophilia', 다시 말해 시체 성애가 드러난다고 설명합니다. 네크로필리아는 그리스어로 죽음을 의미하는 'nekros'와 갈망을 의미하는 'philia'가 결합된 용어로, 정신분석학자 에리히 프롬 Erich Fromm이 시신 또는 유골에 대한 애착증을 설명하며 사용한 용어입니다. 클림트의 유딧에서 나타나는 몽환적인 눈빛이 시신에서 성적 욕망을 느끼는 일종의 도착증과 연관된다고 보는 것입니다. 이처럼 여러 해석이 가능한 작품입니다만, 분명한 것은 화가 클림트가 유대 민족의 영웅이라는 성서의 맥락은 지워버린 채 관능적이고 파괴적인 특성만을 지닌 팜므파탈로 유딧을 그려내고 있다는 사실입니다.

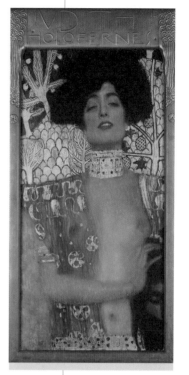

구스타프 클림트, 〈유딧 I〉
···> 379p

남성을 위협한 스핑크스,
암컷이 되다

또 다른 19세기의 팜프파탈 이미지로 스핑크스가 있습니다. 우선 스핑크스가 누구인지 알아보지요. 스핑크스는 고대 그리스의 소포클레스Sophocles가 지은 비극 중 하나인 《오이디푸스 왕》에 등장하는 반인반수半人半獸의 괴물입니다. 소포클레스에 따르면, 오이디푸스는 고대국가인 테베의 왕자로 친부를 죽일 것이라는 신탁에 의해 태어나자마자 버림받은 인물입니다. 숲에 버려진 오이디푸스를 코린토스 왕이 발견해 아들로 키웁니다. 성인이 된 오이디푸스는 델포이 신전을 찾아 자신이 아버지를 죽일 운명이라는 신탁을 듣게 되고, 가혹한 운명을 피하고자 코린토스를 떠나 방랑 끝에 고향인 테베로 돌아옵니다. 오이디푸스가 테베 왕국으로 들어서는 입구에서 마주친 것이 스핑크스입니다. 스핑크스는 길을 지나려면 목숨을 걸고 수수께끼를 맞히라고 요구합니다. 아침에는 네발로 낮에는 두 발로 밤에는 세 발로 걷는 생명체가 무엇이냐고 묻습니다. 오이디푸스가 인간이라고 말해 정답을 맞히자 스핑크스는 절벽에서 몸을 던져 죽는 것으로 이야기가 끝이 납니다.

본래 스핑크스는 반인반수의 괴물로만 묘사될 뿐 성별이 부여되지 않습니다. 그러나 소포클레스 이후 많은 문학작품에서 스핑크스를 여성으로 묘사합니다. 바로 남성인 오이디푸스를 위험에 빠뜨리는 존재라는 이유로 스핑크스에게 암컷, 즉 여성이라는 성정체성을 부여한 것이지요.

모로 역시 이를 따릅니다. 〈오이디푸스와 스핑크스〉에서는 수수께끼를 던져 오이디푸스를 죽음으로 이끌려는 스핑크스를 여성으로 묘사합니다. 여성의 얼굴과 가슴, 독수리의 날개와 사자의 몸

을 가진 스핑크스가 오이디푸스의 몸을 애무하며 기어오릅니다. 발로 오이디푸스의 성기와 복부를 매만지며 몸을 밀착시킨 모습입니다. 스핑크스의 얼굴은 순진하고 아름다운 소녀와 같습니다. 오이디푸스와 시선을 마주하는 모습이 마치 연인처럼 느껴지기도 합니다. 화가는 에로틱한 몸짓과 청순한 얼굴로 남성을 유혹할 수 있는 스핑크스의 관능성을 강조합니다.

반면에 솟구친 독수리의 날개와 머리에 쓴 왕관은 오이디푸스가 아닌 스핑크스가 힘과 권력을 가지고 있음을 보여줍니다. 그림 하단으로 수수께끼를 맞히지 못하고 죽음에 이른 남성들의 시신이 보입니다. 오이디푸스 역시 죽음에 이를 수 있음을 암시하며 스핑크스의 파괴성을 강조합니다. 모로는 스핑크스에게 여성성을 부여함으로써 이야기의 극적인 효과를 완성합니다. 동시에 남성을 위협하는 존재는 필연적으로 여성이라는 기존 구도를 반복하며 팜므파탈이 상징하는 여성에 대한 부정적 시각을 한층 강화하는 것입니다.

슈투크 역시 〈스핑크스의 키스〉에서 성적 유혹이라는 요소를 강조하여 스핑크스를 매우 관능적인 여성으로 그려냅니다. 짙은 붉은색 배경은 사랑의 정열을 상징하는 동시에 위험과 죽음을 암시합니다. 스핑크스는 강렬한 성적 에너지를 발산하며 남성을 손아귀에 쥐고 유혹하는 모습입니다. 스핑크스의 젖가슴이 강조돼 있고, 오이디푸스는 무릎을 꿇은 채 스핑크스에게 넋 놓고 사로잡혀 있지요. 슈투크의 화면 자체가 주는 강렬한 표현성으로 인해 스핑크스의 관능성과 파괴성이 더욱 강조됩니다.

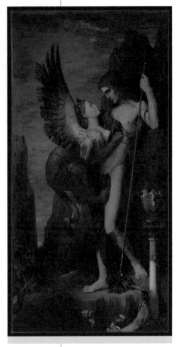

귀스타브 모로,
〈오이디푸스와 스핑크스〉
⋯→ 380p

프란츠 폰 슈투크,
〈스핑크스의 키스〉 ⋯→ 381p

361

페르낭 크노프, 〈스핑크스의 애무〉
⋯› 382p

페르낭 크노프Fernand Khnopff는 〈스핑크스의 애무〉에서 고양이 같은 자세로 오이디푸스를 애무하는 스핑크스를 여성으로 묘사합니다. 스핑크스가 볼을 부비며 오이디푸스를 유혹하는 모습입니다. 반인반수의 근육질 신체는 오이디푸스를 위협할 수 있는 힘을 드러냅니다. 이 작품에서 흥미로운 것은 크노프가 스핑크스의 얼굴에 누이의 모습을, 오이디푸스의 얼굴에 자신의 모습을 그려 넣었다는 사실입니다. 크노프는 누이를 실제로 사랑했다고 알려져 있는데, 스핑크스 이야기의 두 주인공을 통해 서로 결합될 수 없는 둘의 사랑을 그려냈다고 해석하기도 합니다.

페르세우스 신화 속의 괴물, 메두사

크노프는 1895년에 그린 〈메두사의 피〉에서 신화 속 영웅인 페르세우스를 위험에 빠뜨리는 메두사를 팜므파탈로 그렸습니다. 메두사 역시 그리스 신화에 등장하는 괴물이자 마녀로, 보통 '고르고 메두사'라고 부릅니다. 원래는 아름다운 인간 여성이었으나 포세이돈과 사랑에 빠져 여신 아테나의 신전에서 정을 통하다가 아테나에게 들켜 분노를 사게 되지요. 아테나는 자신의 신성한 신전을 더럽힌 메두사에게 저주를 내려 흉측한 괴물로 변신시킵니다.

페르낭 크노프,
〈메두사의 피〉 ⋯ *384p*

아테나는 메두사의 머리카락을 꿈틀거리는 뱀으로 변화시키고, 눈동자에 마법을 걸어 그녀를 마주하는 모든 사람이 돌로 변하게 만들어버립니다. 더 나아가 영웅 페르세우스에게 메두사를 처단하도록 요구합니다. 페르세우스는 아테나 여신에게 받은 청동 방패를 이용해 자신을 위협하는 메두사의 목을 쳐서 그녀를 죽이는 데 성공합니다.

이 일화에서 메두사는 바다의 신인 포세이돈을 유혹할 만큼 관능적인 여성이자 영웅인 페르세우스를 위협하는 파괴적인 존재로 묘사됩니다. 이처럼 관능성과 파괴성이 결합되어 메두사는 또 하나의 팜므파탈이 된 것입니다. 남성을 유혹해 죄를 짓게 만들거나 남성 영웅을 위험에 빠지게 하는 다양한 여성들이 팜므파탈로 정의되어 미술 작품에 재현되었음을 알 수 있습니다.

누가 피해자인가?
이아손과 메데이아

마지막으로 살펴볼 팜므파탈 이미지는 메데이아입니다. 메데이아 역시 그리스 신화에 등장하는 여성입니다. 고대 도시 이올코스의 왕자 이아손은 빼앗긴 왕국을 되찾고자 황금 양털을 손에 넣기위해 콜키스로 모험을 떠납니다. 이 과정에서 마법의 힘을 지닌 공주 메데이아의 도움을 받고 사랑에 빠집니다. 두 사람은 가정을 꾸리고 자식까지 낳지만 행복을 이어가진 못합니다. 이아손이 권력을 취하기 위해 코린토스의 공주와 결혼을 약속하면서 메데이아를 배신하지요. 메데이아는 분노를 이기지 못하고 남편과 자신 사이에서 태어난 아이들을 죽여 복수합니다.

외젠 들라크루아,
〈자신의 아이들을 죽이는
메데이아〉 ⋯ 385p

메데이아는 본래 신비로운 힘을 가진 마법사입니다. 메데이아가 이아손의 새로운 연인인 코린토스의 공주와 그녀의 아버지를 죽이고, 자신이 낳은 아이들까지 죽음에 이르게 하자 그녀의 마법은 사악한 마녀의 힘으로 해석됩니다. 하지만 메데이아의 마법은 본래 이아손에게 황금 양털을 쥐여주고 그를 영웅으로 만든 능력이기도 합니다. 그리스 신화에서 본래 메데이아는 파괴적인 여성이 아닙니다. 영웅 이아손을 탄생시킨 능력자이자, 그럼에도 불구하고 남편에게 배신당한 피해자이지요.

들라크루아는 〈자신의 아이들을 죽이는 메데이아〉에서 이아손의 군인들에게 쫓기는 메데이아가 아이들에게 칼을 휘두르는 순간을 묘사합니다. 아이들은 죽음을 예감한 듯 어머니의 품에서 벗어나고자 버둥거리는 모습입니다. 들

라크루아는 낭만주의 특유의 역동성을 강조하면서 어머니가 아이들을 비정하게 죽이는 순간을 극적으로 그려냅니다.

프레더릭 샌디스Frederick Sandys가 그린 〈메데이아〉는 메데이아가 가진 마법의 능력을 강조한 작품입니다. 마법의 묘약을 제작하는 메데이아가 목에 걸린 붉은색 산호 목걸이를 쥐어뜯으며 고통스러운 감정을 드러냅니다. 남편과 사랑에 빠진 공주를 죽이기 위해 독약을 만들며 분노하고 갈등하는 것입니다. 배경에 걸린 태피스트리에는 메데이아와 이아손이 만나게 된 과정이 묘사되어 있습니다. 왼편으로 이아손이 황금 양털을 구하기 위해 타고 온 아르고 호가 보이고, 오른편에는 이아손이 손에 넣은 황금 양털이 그려져 있습니다. 메데이아는 영웅 이아손을 탄생시킨 이가 자신임에도 불구하고 사랑에 배신당해 가슴을 움켜쥐며 고통을 토해내는 것입니다.

프레더릭 샌디스, 〈메데이아〉
⋯→ 386p

체코의 아르누보 화가인 알폰스 무하Alphonse Mucha는 극장용 포스터에서 〈메데이아〉를 묘사합니다. 무하는 아이들을 칼로 찔러 죽인 직후의 메데이아를 그렸습니다. 처참하게 살해된 아이의 시신이 바닥에 놓여 있고, 광기에 사로잡힌 메데이아가 피 묻은 칼을 손에 들고 등장합니다. 관능성은 거의 드러나지 않지만 광인에 가까운 부릅뜬 눈에서 파괴성이 느껴집니다. 메데이아가 남편에게 배신당한 피해자라는 사실은 어디에도 드러나지 않습니다. 이 작품은 사라 베르나르라는 유명한 여배우가 출연한 연극 〈메데이아〉를 홍보하는 포스터입니다. 이 연극을 보러 가는 관람객들은 여주인공을 자신이 낳은 아이를 무참하게 살해할 정도로 비정하고 사악한 어머니라고만 생각했겠지요.

무하나 앞서 본 들라크루아의 작품은 메데이아라는 여성 캐릭터를 완벽하게 악녀로 묘사합니다. 그러나 그리스 신화를 읽어보면

알폰스 무하, 〈메데이아〉
⋯→ 387p

결론이 조금 다릅니다. 마지막 장면에서 메데이아는 아이들을 죽이고 이아손의 군대에 쫓겨 절벽 끝으로 도망갑니다. 메데이아가 마법의 능력을 가진 이유는 태양신 헬리오스의 후손이기 때문입니다. 메데이아는 절벽 끝에서 하늘을 향해 억울함을 호소하고, 그 순간 태양신이 보낸 전차가 내려와 그녀를 태우고 하늘로 오릅니다. 메데이아는 신의 도움을 받아 하늘로 승천하고, 남은 이아손은 절망에 빠져 비극적으로 죽고 맙니다. 배신자인 이아손이 징벌을 받고, 메데이아는 용서받기 어려운 죄를 저질렀으나 피해자임을 인정받아 신의 구제를 받는 것입니다. 하지만 19세기의 남성 미술가들은 신화의 전체적인 이야기에 주목하기보다 메데이아라는 여성이 남성인 이아손을 위험에 빠뜨린다는 설정과 자식을 죽인 비정한 어머니라는 사실에 초점을 맞추어 팜므파탈로 묘사한 것입니다.

우리는 19세기 미술 작품에 나타나는 팜므파탈 이미지에서 사회로 진출한 여성들을 바라보는 동시대 남성들의 불안 심리를 발견하게 됩니다. 이브에서 메데이아까지, 남성을 제압하거나 위험에 빠뜨린다는 이유로 본래 이야기의 맥락과 상관없이 팜므파탈로 묘사되는 여성 이미지에는 강한 여성에 대한 당대 사회의 거부감이 투영되어 있습니다. 미술 작품이 그리는 성의 이미지에는 각 시대의 젠더 이데올로기와 지배 권력의 가치관이 반영되어 있습니다. 19세기에 거듭 재현된 팜므파탈 이미지는 당시 사회가 우려한 부정적인 여성의 모습을 시각적으로 확인시키며 가부장제 중심의 젠더 이데올로기를 정당화하는 데 활용되었다고 볼 수 있습니다.

미술 작품은 사회의 가치관에서 자유로울 수 없습니다. 한 사회가 균형 잡힌 젠더 의식을 가질 때 비로소 성의 이미지는 왜곡되지 않은 본연의 모습을 드러낼 것입니다.

미술 작품 다시 보기

프란츠 폰 슈투크, 〈아담과 이브〉, 1920년경, 판넬에 템페라, 98x93.7cm, 슈타델 미술관

프란츠 폰 슈투크, 〈원죄〉, 1893년, 캔버스에 유채, 94.5x59.5cm, 노이어 피나코테크

존 콜리어, 〈릴리트〉, 1889년, 캔버스에 유채, 194x104cm, 앳킨슨 미술관

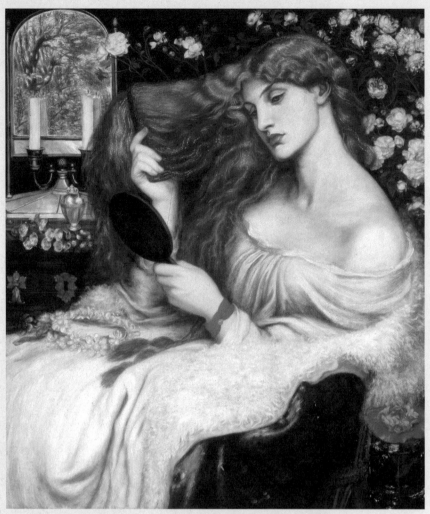

단테 가브리엘 로세티, 〈레이디 릴리트〉, 1866~1868년, 캔버스에 유채, 96.5×85.1cm, 델라웨어 미술관

귀스타브 모로, 〈살로메와 목이 잘린 세례자 요한의 환영〉, 1876년, 캔버스에 유채, 142×103cm, 귀스타브 모로 미술관

로비스 코린트, 〈살로메〉, 1900년, 캔버스에 유채, 127×147cm, 라이프치히 조형예술박물관

프란츠 폰 슈투크, 〈살로메〉, 1906년, 캔버스에 유채, 115.5×62.5cm, 렌바흐하우스 미술관

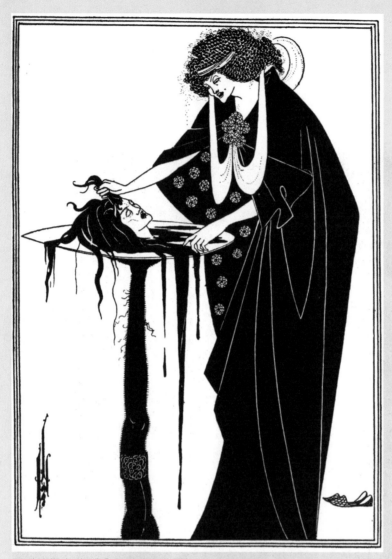

오브리 비어즐리, 〈살로메, 춤의 보상〉, 1894년, 삽화

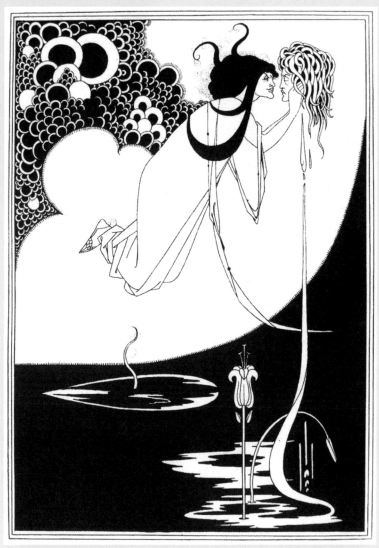

오브리 비어즐리, 〈살로메, 절정〉, 1894년, 삽화

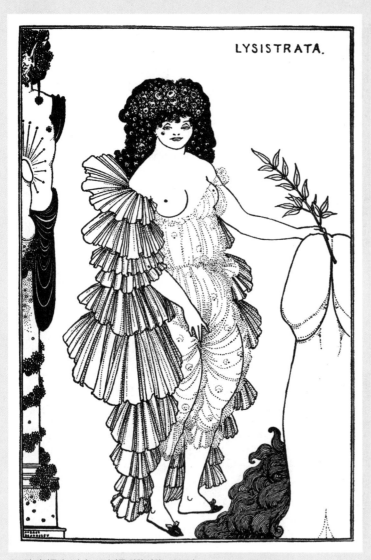

오브리 비어즐리, 〈리시스트라타를 위한 삽화〉, 1897년

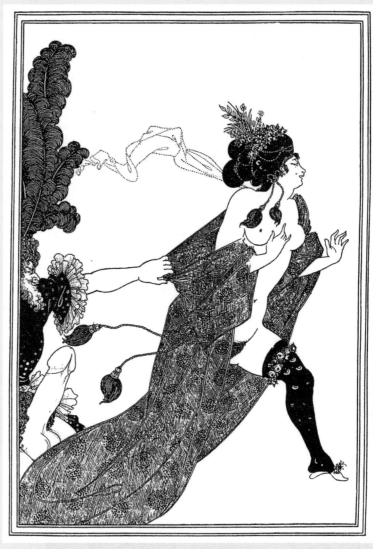

오브리 비어즐리, 〈리시스트라타를 위한 삽화〉, 1897년

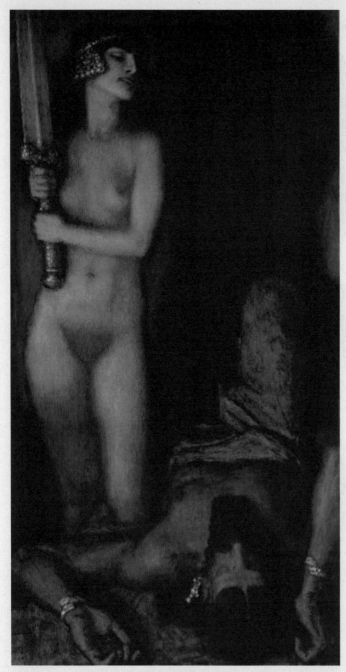

프란츠 폰 슈투크, 〈유딧과 홀로페르네스〉, 1927년, 캔버스에 유채, 36.3×70.1cm, 개인소장

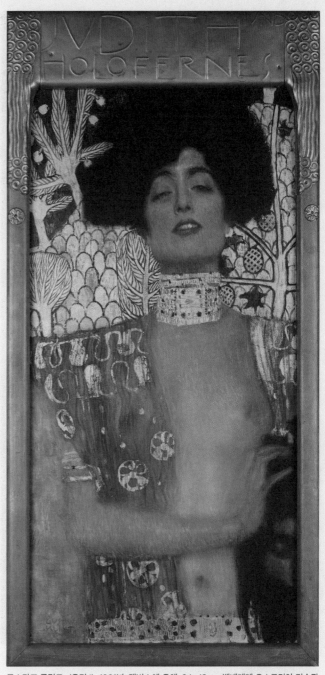

구스타프 클림트, 〈유딧 I〉, 1901년, 캔버스에 유채, 84×42cm, 벨베데레 오스트리아 미술관

귀스타브 모로, 〈스핑크스와 오이디푸스〉, 1864년, 캔버스에 유채, 206×105cm,
메트로폴리탄 미술관

프란츠 폰 슈투크, 〈스핑크스의 키스〉, 1895년, 캔버스에 유채, 162.5×145.5cm, 부다페스트 미술관

페르낭 크노프, 〈스핑크스의 애무〉, 1896년, 캔버스에 유채, 50.5x151cm, 벨기에 왕립미술관

페르낭 크노프, 〈메두사의 피〉, 1898년, 종이에 색연필, 21.2x13.4cm, 개인소장

외젠 들라크루아, 〈자신의 아이들을 죽이는 메데이아〉, 1838년, 캔버스에 유채, 260×165cm, 메트로폴리탄 미술관

프레더릭 샌디스, 〈메데이아〉, 1866~1868년, 캔버스에 유채, 61.2cm×45.6cm, 버밍엄 미술관

알폰스 무하, 〈메데이아〉, 1898년, 석판화, 206.4x76.2cm,
뉴욕 현대미술관

1권을 마치며

여기까지가 우리 수업의 전반부입니다. 제가 가르치는 학생들은 19세기 미술까지 마치고 나면 중간고사 시험을 봅니다. 하지만 이 책을 읽은 독자들은 시험이 필요가 없습니다. 대신 마무리하며 다음의 두 가지 일을 시도해보면 좋겠습니다.

첫번째는 우리 수업에서 소개한 많은 여성 미술가 중 기억할 만한 이름과 작품을 환기해보는 것입니다. 고대의 이름 없는 도기화가로부터 19세기 인상주의 여성 화가들에 이르기까지 우리는 지금까지 미술사가 주목하지 않고 기록하지 않은 많은 여성 미술가들을 만났습니다. 이제 여러분이 이들의 이름을 기억함으로써, 언젠가 좋아하거나 기억에 남는 미술가가 누구냐는 질문을 받았을 때 적어도 한 사람 이상의 여성 미술가를 답할 수 있기를 바랍니다.

두번째는 내가 좋아하는 작품을 여성주의 관점에서 다시 해석해보는 것입니다. 여러분이 좋아하는 작품은 무엇인가요? 누구의 작품인지, 어느 시대의 작품인지는 상관이 없습니다. 다만 그동안 작품에 부여된 일반적인 미술사 설명을 벗어나 여성주의 관점에서 새롭게 해석해보는 것입니다. 그림 속 인물의 성별을 눈여겨보고, 성차에 따른 공간 구성과 재현 방식을 살펴보기 바랍니다. 이제 여러분은 인물의 시선이 어디를 향하는지, 거울이나 과일이 왜 등장하는지도 간과할 수 없을 겁니다. 이러한 과정을 통해 그림을 감상하는 눈을 더 깊고 넓게 확장해나갈 수 있습니다.

제 강의를 듣는 많은 학생들이 처음에는 여성학 수업으로 착각하는 경우가 있습니다. 그러나 이제 여러분도 아시다시피 이 수업에서 우리는 미술사를 공부합니다. 중요한 것은 페미니즘 방법론을

사용한다는 것입니다. 여성의 시각으로 미술사를 다시 보고 이야기하기 위한 수업입니다.

페미니즘 방법론으로 미술사를 보기 위해서는 무엇보다 페미니즘을 정확하게 이해할 필요가 있습니다. 우리가 흔히 오해하는 것이, 페미니스트가 여성 상위를 주장하는 인권운동가 또는 여성의 권리만을 주장하는 사람이라고 생각하는 것입니다. 그러나 페미니즘은 이 세상에 태어난 모든 사람이 평등하다고 생각합니다. 페미니즘의 최종 목적은 휴머니즘 구현이라고 할 수 있으며, 이는 모든 인간은 동등해야 한다는 인식에서 출발합니다. 페미니즘은 결국 모든 인간의 개인적 가치와 평등한 삶을 보장하기 위한 하나의 노력입니다. 성, 인종, 계급의 구분을 넘어 모두가 평등하게 예술의 생산과 향유의 기회를 누릴 수 있도록 하는 것, 바로 이것이 오늘날에도 페미니즘 미술사를 연구하고 결실을 공유하는 이유입니다.

여성주의 관점의 미술사 읽기는 인간은 누구나 평등하다는 명제에 공감하는 모든 이들을 위한 공부입니다. 여성뿐 아니라 지금껏 소외되어온 모두를 위한 미술, 누구나 주체가 되는 미술을 위한 첫걸음입니다. 우리 학생들이 남자친구에게 들려주고 싶은 강의라는 이야기를 많이 합니다. 부디 남녀 구분 없이 많은 분들이 읽어주셨으면 합니다.

2권에 담길 후반부 수업에서는 20세기 현대미술을 다룰 예정입니다. 현대미술사는 흐름이 매우 빠릅니다. 다양한 양식들이 동시에 나타났다가 짧은 기간에 사라지기도 합니다. 미학 담론도 상당히 많이 다루게 됩니다. 그러나 여전히 발굴되지 않은 여성 미술가들이

존재하고 재현된 이미지 속에 투영된 젠더 이데올로기의 문제가 나타납니다. 동시대 미술에 가까워지며 보다 현실적인 성의 문제를 바라볼 수 있을 것입니다.

너무 미술사 이야기만 한 것은 아닌지 아쉬운 면이 있습니다. 후반부에서는 강의실에서 학생들과 주고받는 가벼운 이야기들을 조금 더 담아볼까 합니다.

다시 만날 수 있기를 바랍니다.

감사합니다.

우리의 첫 미술사 수업

1판 1쇄 발행 2022년 10월 18일
1판 3쇄 발행 2024년 8월 30일

지은이 강은주
기획 및 책임편집 고미영
편집 박기효
디자인 위앤드(정승현)
저작권 박지영 형소진 최은진 오서영
마케팅 정민호 서지화 한민아 이민경
　　　　안남영 왕지경 정경주 김수인
　　　　김혜원 김하연 김예진
브랜딩 함유지 함근아 박민재 김희숙
　　　　이송이 박다솔 조다현 정승민
　　　　배진성
제작 강신은 김동욱 이순호
제작처 한영문화사

펴낸곳 (주)이봄
펴낸이 김소영
출판등록 2014년 7월 6일 제406-2014-000064호
주소 10881 경기도 파주시 회동길 210
전자우편 yibom@munhak.com
대표전화 031-955-8888
팩스 031-955-8855
문의전화 031-955-3579(마케팅)
　　　　　031-955-1905(편집)

ISBN 979-11-90582-67-4 03600